U0053356

戲劇藝術之發展及其原理

The Development
and Theory of Theatrical Art

趙如琳 譯著

東大圖書公司

弁　言

　　趙如琳先生是我國傑出的戲劇理論家和戲劇教育家，是名演員也是名導演。在與我們經過抗戰洗禮的同輩朋友們中，在抗戰期前後的中國劇壇上，趙先生的名字並不陌生。

　　趙先生原籍廣東，早年出身國立中山大學文學院；在學生時代，即嗜好演劇；特別對於戲劇文學，有濃厚的研究興趣；孜孜不倦，披覽世界戲劇名著。他的外文基礎很好，時而喜愛迻譯一些西洋名劇及一些重要的戲劇論文；因感於我國早期話劇理論之貧乏，甚至一本像樣子的「戲劇概論」也闕如，便決心把漢米爾頓的《戲劇原理》翻譯出來，藉供話劇工作者參考，期有助於理論水平的提高。據趙先生說：《戲劇原理》譯成於一九二八年冬。照年份推算，當時他尚就讀中大，僅十九歲；稟賦的才華，可見一斑。

　　由一九二八年至一九三七年——即以抗戰為歷史分界線對上十年間，史稱「三十年代」的革命文藝運動澎湃地展開，新興的各部門藝術呈現一片蓬勃現象。那反映在戲劇方面：全國各地話劇團體林立，此時劇人之眾、劇本創作之多和演出次數之頻，可說是空前的；在南方的廣東戲劇界也掀起一陣高潮，熱烈的情況不亞於華北、華東和別的省份。這位就讀大學及在畢業後的年青趙氏，本其充沛的精力和高度的熱情，投身於廣東劇運的巨流中。他既能寫，又能導，更能演，表現出戲劇藝術的通材。十年來不懈的努力和奮鬥，禁得磨煉，使他

有了獨特的藝術創造，打下了未來成就的基礎。

　　有一段期間，由北方南來的多位戲劇學者、前輩劇人，創辦廣東戲劇研究所於廣州，出版定期的戲劇刊物，經常舉行話劇上演，附設演劇學校訓練新人，此舉對於促進中國戲劇教育，以及發展未來華南劇運，都有直接的影響作用。這之際，前輩劇人以慧眼賞識趙氏，邀約其參加研究所裡，通力合作，並兼任演劇學校講師。後來如琳兄對筆者說及這一個時期，因講授西洋戲劇史的課程之故，蒐集更多的世界戲劇學術資料，用以研究參考，編寫講義去教授學生。他形容說：「這樣一來，把我弄得慘了，窮一星期閱讀之力，才勉強可集到講授二小時的教材；可是卻使我得益不少，兩年之內逼使我讀遍了中山及嶺南大學圖書館的戲劇藏書。在那年代，戲劇理論這一門是不喫香的，我也不得不向這方面鑽研。」（抄錄趙氏與筆者通信。）我們由此可見趙氏青年時期的刻苦好學精神。他的學問，是「教學相長」地得來的。

　　北來的劇人流動性較大，不久相率離粵，廣東戲劇研究所隨告結束。而趙氏始終留在廣州，站穩崗位，一直堅持南方劇運，並且擔當了領導的角色。他獨力組成「近代演員團」，延攬了廣州有表演經驗的一流好手作班底，在廣東各地以至香港演出多次，受到廣大觀眾的歡迎。今天還留在香港有多位老資格的演員，都出自往日「近代演員團」旗下；他們就是當日曾與趙氏同為開拓南方戲劇園地而共苦樂的戰友。對於這些早期劇運的拓荒者們，實在值得我們敬佩！

　　由「近代演員團」至抗戰前夜廣東全省戲劇界組成「廣東戲劇協

會」的幾年裡，趙氏沒有間斷過實際參與演出工作。他在舞臺上，就是一位有表演才能的大演員。他自己編導的著名喜劇《油漆未乾》，兼飾演劇中哈醫生角色，演來唯妙唯肖，一種貪婪而可笑的人物形象永留給觀眾腦中，至今猶為人們所樂道。至於他在其他各劇裡扮演的人物，其高度的表演技術，莫不為觀眾讚賞。這一個時期的趙氏，是他的演技發揮至高峰狀態的時期。

自「七七抗戰」開始至翌年廣州陷落（一九三八年十月）的一年間，趙氏領導的廣東劇協，在為了喚起民眾、保衛國家而戰的偉大號召下，無條件地把戲劇作為抗戰宣傳的武器。首先提出「抗戰戲劇」的正確口號，出版《抗戰戲劇》月刊（註），迅速地展開舞臺劇、廣播劇、街頭劇、活報劇等各種演出形式去接近民眾。那對於抗戰動員，當有一定的影響。

隨著抗戰形勢的轉變，沿海各都市，相繼陷敵。廣東省會，自廣州撤至粵北韶關（屬曲江縣）。自是韶關成為華南文化的重心，直至戰事結束。趙氏在韶關的一段日子裡，被派任為省立廣東藝術專科學校校長。學校設有戲劇、音樂、美術各系，趙氏以戲劇家之身當兼戲劇系主任。此時趙氏一方面繼續領導華南戰時劇運，一方面則擔負了教育重責去培育更多的藝術人材服務於國家。這一個時期，趙氏天才地樹立了戰時藝術教育制度之典範；同時趙氏之輝煌的戲劇理論的著述，完整的演劇體系的奠立，也出現在這時期。說起來今日在國內和海外有不少知名的導演、演員、影劇工作者和藝術教育工作者，他們往日

出身於廣東藝專的，其實就是趙氏的高足。

　　以上所述，是趙如琳先生在戰前和在抗戰期間獻身於戲劇和教育工作的歷程。戰後趙氏去國，初在新加坡任教師及參加當地戲劇活動一短期間，後定居法國迄今。然而趙氏本質地是戲劇家，並未忘懷於戲劇，最近整理有關戲劇史資料，寫成《戲劇藝術之發展》這部新著，內分四個專題論述。吾人讀此四篇專文，可以瞭解到戲劇發展四個主要型式，羅曼主義戲劇之興起與沒落，寫實主義戲劇之所以得應運而興替；從而也可認識到史氏表演藝術體系的真義何在，以及每一時期的舞臺藝術之轉變與發展的面貌。這是趙氏研究多年的心得結晶，也是今天一切戲劇藝術工作者與戲劇文學研究者很難得的一部讀物。加之趙氏早年翻譯漢米爾頓的名著《戲劇原理》，原譯本已燬於戰爭炮火多時，現再經趙氏從新訂正，附在本書列為「下篇」與讀者相見；畢竟此乃經典之作，不失有研讀和參考價值。當趙氏的《戲劇藝術之發展及其原理》專集出版之日，敢就筆者所知的說幾句，向讀者推介如上。

<div style="text-align: right">

黎覺奔謹識

歲次丁巳夏日寫於香港戲劇藝術學會

</div>

（註）「抗戰戲劇」之口號，在廣東提出較上海話劇界提出為早。《抗戰戲劇》月刊，亦較漢口出版同名之刊物為先；當時在廣州出版者，乃趙氏與筆者合編，一九三七年十月創刊。

目　次

下篇　戲劇原理 漢米爾頓 原著；趙如琳 譯

上篇

戲劇藝術之發展

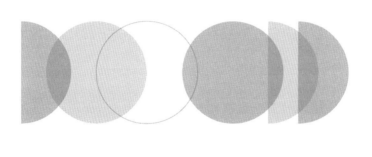

戲劇發展的四個主要型式

第一型：描寫個人與運命鬥爭

一切戲劇的題材都是描寫人類意志的一種鬥爭。從希臘時代起直至現代為止，一共創造了四種型式。這幾種型式，就其與人物意志對抗的勢力之性質，而生出區別。

戲劇發展的第一型，描寫個人與運命抗爭，希臘戲劇可為代表。

希臘三大悲劇家之一的索福克勒斯，他的代表作是《伊底帕斯王》。故事是這樣的：

古希臘「甲」國國王，生了一個兒子。他便興高采烈地跑到神壇去祈問這個孩子的將來的命運。神在空中回答，說這個孩子將來會殺死自己的父親，娶自己的母親，和篡奪父親的王位。這個預言如像一盤冷水似的潑在國王的頭上，他忙跑回宮中，把神的意旨告訴王后，覺得這小孩既然交了這種惡運，與其留下來會犯大逆不道的罪惡，倒不如趁早把他結果了，杜絕禍根。於是便令廷臣抱了這個小孩子到荒郊把他殺掉。

　　廷臣奉命抱著那小孩子跑到荒郊,眼見得這小孩子生得英俊伶俐,不忍下手殺死他,便把小孩放在一塊木板上,用釘釘住他的雙腳,丟在一棵大樹底下,以為到晚上一定會給豺狼野獸喫掉。於是回宮覆命,說是已經完成了任務。

　　到了傍晚時分,有一個「乙」國的牧羊人正趕著羊群從郊外回來,聽到樹林裡有小孩的啼哭聲,走前一看,發現了這個用黃綾裹著的肥白可愛的嬰兒,心想一定是貴族人家的私生子,便把他救起來,抱返家中。剛巧乙國國王年老無子,牧羊人便把他送給國王。國王見了這個孩子生得相貌堂堂,喜出望外,便立他為太子,留在宮中,悉心調養,取命為伊底帕斯,原意是腫腳的意思。因為他腳的釘子雖然拔了出來,但是傷處卻腫了。

　　伊底帕斯在宮中長大成人,因為教養得好,文才武藝都非常出眾,滿朝上下都非常喜歡他。到了二十歲的時候,依照慣例,也跑到神壇去預卜將來的命運。不料神的答覆竟然和二十年前對他的生父的預言一樣,嚇得他膽跳心驚,垂頭喪氣地跑回宮裡。到底他是一個善良的人,怎樣忍心做這些大逆不道的事,便決定漏夜出奔,遠離國土,想逃出命運之神替他安排下的陷阱。因為他一向不知道自己的底蘊,以為乙國國王就是他的親父哩。

　　話分兩頭。當時出現了一隻人首獅身鷹翼的怪物,叫做「斯芬克

斯」，出沒於荒郊甲乙兩國交通的孔道，喫人纍纍，弄到行旅裹足。原來這隻怪物每逢見到有人過路的時候，總出來攔住，出一個啞謎叫過客們猜，猜得中的便可以通過，猜不中的便給牠喫掉。可憐那些商旅一個一個地都成了牠的犧牲品，整個國家鬧得雞犬不寧。甲國國王只得高懸王榜，招募勇士去為民除害。如果有誰能把這隻怪物除掉，便把王位讓給他，王后嫁給他。王榜揭示多時，還是沒有人敢輕於嘗試。

再說，伊底帕斯逃出了王宮，獨自個遠走天涯。一路上道聽塗說，都是關於怪物為患的消息。他心裡想，橫豎自己交了惡運，已是了無生趣，不如拼了這條命去猜猜斯芬克斯的謎語。猜不中也就一死算了；假如猜得中，為民除了一個大害，也許蒼天憐憫他而減輕他的罪過。

於是他走到怪物的面前，怪物果然照例對這來人說出一個謎語。牠說：「有一種動物，早上是四條腿，中午時候是兩條腿，到了晚上便成了三條腿，這到底是甚麼東西呢？」伊底帕斯想了一會。回答說：「這是『人』。因為人在初生的時候，好比一天的早晨，兩手兩足都在地上匍匐爬行。到了長成，好比一天的中午，他已經能直立步行了。到了晚年，好比一天的晚上，他要拿一根手杖走路，不是成了三條腿麼？」斯芬克斯的「人生之謎」，果然給伊底帕斯猜中了。牠還想逃走，怎知劫數難逃，給伊底帕斯拔劍殺掉，推落山崖，跌成粉碎。

殺了怪物之後，伊底帕斯滿懷歡喜，得意揚揚地朝著「甲」國走

去。走到一條狹路的時候，剛巧迎面而來有一乘轎子，侍衛們前呼後擁，高喝伊底帕斯讓路。伊底帕斯自小長大宮闈，正是嬌生慣養，怎受得人家頤指氣使？於是一言不合，便打起架來。前邊的侍衛都給伊底帕斯砍倒，他殺得性起，順便一劍向轎子裡刺去。可憐轎裡那個老頭子，無辜地便歸了西天，後邊的人急忙跑回去報訊。

伊底帕斯就在這不知不覺中，應了神的第一句預言。原來轎子裡坐的正是「甲」國的國王，這天為了國家的憂患未已，便輕車減從，到神壇去祈福，不料給他的兒子攔途刺殺了。

這個時候，甲國朝廷給這一件高興的事和一件悲哀的事鬧昏了。高興的是大懟已除，國家從此安樂；悲的是國王給人謀殺了，兇手無從弋獲。只得一邊開喪，一邊由王叔暫時攝政。好容易才發現伊底帕斯是殺死怪物的功臣，又忙著實踐前王的諾言，奉伊底帕斯為新王，把王后嫁給他。可憐伊底帕斯一一應了神的預言，他自己還懵然不知。

這個故事匆匆經過了廿多年，伊底帕斯和他的母親結婚以後，已經生下了兩個女兒。這一年各地鬧大瘟疫，死人無數。國王和百姓都不明白為何上天如此降罪，詢之神靈，神答曰，除非緝獲刺殺前王真兇，大難不止。於是舉國上下至誠祈禱，一面出重賞緝拿真兇。時適乙國國王病危，臨終時亟欲一晤伊底帕斯，因為他早已偵悉這個腫足的孩子做了「甲」國的國王，便派了一個使臣來宣達王旨。伊底帕斯

想起了神的預言，堅決地回絕。使臣便把原委告訴他，說他並不是「乙」國國王的親生兒子。這個洩露激起了伊底帕斯的懷疑，便窮加追問。這時那個抱伊底帕斯丟在荒郊而且釘了他的雙足的老臣還不曾死，真相終於大白。

王后知道了真情，羞愧無已，躲在後宮上吊死了。伊底帕斯更是悲憤莫名，把自己的雙眼挖出來，獨自離開王宮。那兩個女兒，同時又是他的妹妹跟隨著他。到後來，一個狂風暴雨的晚上，兩個女孩疲憊不堪地睡在樹下。趁著這個時機，伊底帕斯丟下她們，獨自個兒向樹林深處走去，不知所終。

這個劇本故事，我們可以看到當時希臘社會的一般情形，那時正是神權時代，人類的知識未開，遇到大自然裡許多不能解釋的事情，都諉於神明。而運命之神更具有不可思議的力量，他不單只支配人類的行為，同樣也支配其他諸神的命運，例如伊底帕斯，他明知命運之神給他擺下了一個陷阱，他不斷地鬥爭想圖自拔，想逃出命運之神的掌握，但他的努力是徒然的，不論他是如何倔強，如何奮力去打破一切的成法，可是因此命運更判定他的難免於苦悶。這種宿命論的人生觀，正是當時以農業為基礎的封建社會思想與生活的反映。

我們現在稱希臘時代的戲劇為「古典主義」的藝術，所謂古典主義，是純然以描寫貴族的生活為其內容的。舞臺上現身的男女主人翁，

都是統治階級的代表,他們為人類而抗爭和受苦,藉此而激起被統治者的同情與憐憫,和鞏固對統治者的擁護信心。更加上濃厚的宗教色彩,使人民屈服於宗教的不可抗衡的勢力之下,使他們因恐怖畏懼而生出尊敬和嚴肅的心情。從希臘戲劇之「貴族的概念」和「宗教性」這兩點看來,我們便可知道古典藝術是貴族封建政治的文化產物。

這一個型式的寫作,是希臘第一個悲劇家埃斯庫羅斯創造的,而完成於索福克勒斯。

第二型:描寫個人與自己的性格的鬥爭

戲劇發展的第二型,顯示出個人被預定失敗,卻並不為了自己命運之難於抗衡的勢力,而只為了他自己的性格襲有某種遺傳的缺陷,莎士比亞的戲劇可為代表。

莎士比亞最偉大的傑作,一般都公認為《哈姆雷特》,那是丹麥王子哈姆雷特報仇之悲劇的歷史。

丹麥老國王突然駕崩,死的原因不明不白。王叔繼位還不到兩月,便和他的嫂子,前王王后結婚,太子哈姆雷特從別地趕返國奔喪,父王的屍骨未寒,又要參加母后的婚禮,真個是弄得啼笑皆非。

這幾天晚上,到了深夜時分,宮城前面的高臺出現一個鬼魂,樣

子和前王一模一樣。守衛把這件怪事告訴太子的朋友何淑勒。何便約同哈姆雷特依時前往守候，一觀究竟。果然前王的陰魂又出現了，向太子訴說被害的經過。原來他慣常每天下午在花園小睡，冷不防給王叔拿了一瓶毒藥倒在他的耳朵裡。他的生命，他的王冠，他的王后，就一旦於夢寐中，落在他的兄弟手裡，他囑咐哈姆雷特千萬要替他報仇，可是不要加害王后，任由老天去懲罰她好了。

哈姆雷特矢志為父親報仇，於是便假裝瘋狂。他本來愛上內廷總管波樂紐斯的女兒柯翡麗亞，總管和他的兒子內亞底斯都覺得這段姻緣不易成功，高攀不上，教柯翡麗亞拒絕了太子的愛，因此總管以為太子的瘋狂是為了失戀。新王也覺得太子的失常必有裡因，也派了兩個廷臣詳為打聽，和從中勸解。廷臣們便想出以演劇來慰解太子的情懷。這時哈姆雷特為了想找尋更確切的證據，便點演了一齣和他父親被害極其相似的戲，來試探他的叔父。因為他懷疑陰魂是一個魔鬼，又懷疑自己是身體神經衰弱精神憂鬱，故此還沒有堅定復仇的決心。他時常對自己這樣說：幹好呢，還是不幹的好？這真是一個問題呀！

果然，演戲的時候，新王看了極為不快，馬上下令停演。王后召太子入宮談話，由內廷總管預先躲在衣櫥裡偷聽母子談話經過。哈姆雷特應召入宮。適見新王跪在地上祈禱，本想拔劍報仇。後來一想，仇人正是洗心革面的時候下手殺他，會使得他死得其時，倒不如在他盛怒或是淫樂的時候才殺他，好讓他的靈魂墮入黑暗地獄永遠受苦，

於是又把劍收起來。哈姆雷特會見母后，直斥其非，同時把躲在衣櫃的總管刺殺。這時陰魂又出現，要他不必過分責怪他的母親，還是趕緊復仇為要。

新王覺得哈姆雷特必會向自己報仇，早想先下手殺死他。但是為了當時一般臣民對哈姆雷特非常愛戴，不敢輕率從事。趁著這回殺死總管的案子作藉口，把他放逐到英國，派了兩個廷臣作監護，帶了一封國書給英王，信裡說的是要英王等待哈姆雷特一到，便立刻把他處死。這個秘密給哈姆雷特偵悉，把國書偷取，換了一封新的國書，要英王把呈遞國書的廷臣立即處決。船行不久，中途遇海賊，把太子擄去。那隻差船只得直駛英國。太子卻因此折回，致書其叔，說是已經回國。

內廷總管死了，女兒柯翡麗亞既悲傷愛人之瘋狂，又哀痛父親慘死，憂鬱成痴。她的兄長「內亞底斯」由法歸國，向新王詰責，新王乘機煽惑，與內亞底斯共謀，由內亞底斯與哈姆雷特比武，預藏開了口的劍，劍端塗上毒藥，以暗殺太子。復由新王安排毒酒，萬一太子逃開了毒劍，也逃不了毒酒。

柯翡麗亞瘋狂之餘，失足溺於水，新王破例厚葬她。太子知愛人橫死，更加悲憤。他本與內亞底斯無法釋怨，兩人遂比劍。最初幾個回合，太子佔優勢，新王賜酒慶祝，詎為母后代領，毒發而死。太子

與內亞底斯混戰之下，互易其劍，均為毒劍所傷。內亞底斯在臨死之前，將新王卑鄙的毒計和盤托出，太子怒以毒劍刺新王，並逼其盡飲毒酒。最後，把剩下來的毒酒也盡倒在自己的口裡，臨終囑咐他的摯友何淑勒，把故王暴薨的冤情，和自己復仇的經過，告訴給全丹麥的人民知道。

莎士比亞生在歐洲文藝復興時期以後。文藝復興是古代希臘文明的復活。其產生的背景：第一是商業資本的擴張，第二是科學思想的發展，第三是人本主義的抬頭。所謂人本主義，是以個人為單位的現實的世界觀。因此這個時期的藝術著重於「人之熱愛」，人性與道德生活之研究。以人類性格之發掘替代了希臘戲劇之宗教的觀念，從「神」歸結到「人」，這是戲劇思想發展的第二階段之最大特色。

哈姆雷特之陷於悲劇的結局，完全是為了自己的無定見與猶豫。他自己不能克服這種性格的缺憾，他的死亡是自己招致得來的。其他如野心的奢望，嫉妒，荒唐，貪婪與怯懦，這一切都足以使一個戲劇英雄與他對立的困難鬥爭而陷於失敗。因此我們稱希臘的悲劇為「運命悲劇」，稱這一型的劇本為「性格悲劇」。

哈姆雷特之懷疑精神，表現當時科學思想之發展。因為科學是建基於懷疑的。至於如浮士德之渴望知識達於極度地淵博，更為當時對於理智生活之追求的尖端之表現。

這一種形式的寫作，是創始於英國悲劇之父「馬洛」，他是莎士比亞的前驅作家。他發掘了這種悲劇題材，使近代的悲劇奠定了穩固的基礎，莎士比亞更從而把這一形式擴展。他所創造出來的人物，如哈姆雷特，馬克白，奧賽羅，李爾王等等，成為劇作上人物性格刻劃得最完整最深刻的典範。

盛行於十七八世紀的古典主義的戲劇，是依沿著莎士比亞時代的傳統而發展的。這時期的古典主義，奉古希臘羅馬的藝術為圭臬。可是只得其型（形式）而無其神髓（內容），因此被稱為「擬」古典主義，或「偽」古典主義。它是商業資本主義高度的發展，而支配於絕對君權之下的文化產物，也就是大資產者與貴族結合的文化的表現。

第三型：描寫個人與環境抗爭

戲劇發展的第三型，顯示個人與環境抗爭，描寫個人的性格與社會情形之間底劇戰，近代的社會劇可為代表。

我們舉易卜生的《娜拉》為例。《娜拉》又名《傀儡家庭》，劇中的女主人娜拉，和律師郝爾瑪結婚八年了，生下了三個可愛的孩子，他們倆相親相愛，生活過得很是愉快。郝爾瑪生平持正不阿，做事很認真，而且有一個很好的習慣，便是一生不向人家借錢。因為他覺得靠著借債過日子，家庭生活便不自由，不美麗了。他寧願吃苦捱窮，

刻苦工作，果然給人家賞識，就快要升他為一間銀行的總經理。

　　他很愛他的妻子，時常叫她是「小松鼠兒」，或是「小鳥兒」。因為她很任性，所以有時也叫她做「頑皮的小孩子」。的確，娜拉是一個順從的妻子，她沒有自己的意志，丈夫喜歡甚麼她便喜歡甚麼，她差不多成為一個傀儡，丈夫的玩意兒。而且她真是有點任性，很會花錢，買糖吃，買粉搽，買好衣服給孩子和自己穿。因此她時常向丈夫要錢。這一天，知道丈夫得到銀行的好位置，她想起未來的生活將會更豐裕，兩口子不由得更加高興了。

　　姬婷，娜拉的舊同學，相別了許多年，這天突然來訪。她從前曾經為了養活母親和兩弟弟，迫得丟下自己心愛的人，和另外一個人結婚。可是三年前丈夫死了，事業跟著一敗塗地，沒留下給她一點東西。她用盡了方法苦撐了三年。因為知道郝爾瑪夫婦當了好運，特地跑來探望他們，希望在銀行裡找到一個位置。

　　娜拉對姬婷過去的艱苦深表同情，對於她過去的奮鬥更是欽佩。但是她自己在過去也曾做過一件意義重大的事情，她覺得那實在是光榮而值得驕傲的事。這件事一直至今保持秘密：便是她曾經救了她丈夫的性命。

　　原來在他們結婚後的第一年，郝爾瑪患了操勞過度很嚴重的疾病。醫生靜悄悄地告訴娜拉，說是除非到南方去過一個冬天，簡直沒有別

的法子可以保全他的生命。郝爾瑪當時很窮，而且脾性耿介，就是死也不肯向人家借錢。娜拉便想法子向人家借了一筆錢，推說是她父親給她的，於是才能夠到義大利去休養一年，郝爾瑪的健康因此而完全恢復。這個秘密，為了她父親正在她舉債的時候死了，所以後來沒有人知道真相。娜拉辛辛苦苦地替人家抄寫東西，和在丈夫給她的家用裡拼命地節省，獨力分期去償還這筆欠債。現在，只欠一期這筆債務便完全清還了。

娜拉的債主柯樂克登門求見，嚇了娜拉一跳。原來柯樂克從前也是一個律師，現在，在銀行裡有一個位置。他也是郝爾瑪幼年時代很要好的同學，這回為他在當律師的時候，為了生活所迫，犯了一次偽造文書的罪。但是他規避法律，所以知道他這件秘密的人都覺得他良心喪盡，聲名狼藉。這次他來找郝爾瑪，希望保留他在銀行裡的職位。當然，郝爾瑪回絕了他，說他不能和這種品行卑劣的人共事。

柯樂克轉而懇求娜拉，請她向她的丈夫說情，他從前雖然做過一些壞事，但此刻已經洗手不幹了。而且妻子死後，留下幾個孩子都已經長大了。為了孩子們，他必須極力恢復他的名譽，銀行裡的位置正是他往上爬的第一步。娜拉當然不敢答應他的請求，可是柯樂克要脅她，要把她從前請他經辦借款的秘密向郝爾瑪揭穿。原來這秘密的後邊還有一樁秘密，便是娜拉曾經犯了和柯樂克同樣的罪。當時娜拉瞞著丈夫向人家借錢，還假冒她父親的簽名作保。簽名的日期已是她父

親死後的第三天。雖則此後娜拉依時分期還債，可是為了尚欠一期，那張冒簽的文件依然還在柯樂克的手裡。

娜拉向柯樂克爭辯，因為她父親當時正病得很嚴重，如果要他簽字就不能不坦白告訴他要借錢作甚麼用。但是他病得這麼厲害，斷不能把丈夫性命危險的消息再去打擊他。而丈夫的生命繫在旅行休養上，又無法取消借債。她為了免得臨危的父親增加煩惱，為了救丈夫的性命，才不得已做出這件事情。這與柯樂克只為了自己的生活而偽造文書是有天淵之別。可是柯樂克回答說：「法律是不管人家的居心如何的。」

柯樂克臨走的時候，給郝爾瑪瞧見了。他知道柯樂克一定是來請娜拉說情，便對娜拉說，這種人的良心已經是不可救藥，而且在欺詐的空氣裡，會使下一代的兒女們都蒙受很大的影響，因此決定開除他，空下來的位置便給她的朋友姬婷。

娜拉極煩悶地過了一晚。她覺得假如這個秘密給公開之後，不單使自己身敗名裂，而且會影響丈夫的名譽與地位。她一再向郝爾瑪懇求，無論如何要保存柯樂克在銀行的職位，說是柯樂克本是幾家好造謠言的報館訪員，他會在老羞成怒之下造謠中傷。但是郝爾瑪覺得自己沒有甚麼可以給人指摘的地方，不肯收回成命。

柯樂克收到辭退書，再來見娜拉，對她說，即使她馬上籌還最後

一期的借款，他也不肯將借據交還。因為他知道出了事情以後，娜拉是斷沒有膽量丟開她的家庭，而郝爾瑪也不見得肯挺身而出替娜拉受過，這個弱點正好給他趁機敲一大筆竹槓。於是他寫了一封信給郝爾瑪，把經過詳細地說出來。信末提出他一定要回到銀行，而且要得到一個比從前更高的位置。

娜拉無法制止柯樂克把信丟在她丈夫的私人信箱。她急起來，只得把秘密告訴了姬婷，姬婷原是柯樂克的素識。她答應去和柯樂克求情撤回原信。一方面娜拉竭力地阻止丈夫不去開那個信箱。郝爾瑪察言辨色，知道柯樂克一定有信給他。但是覺得娜拉這種慌張和衝動，不過是無意識的過慮，也就答應了她。

姬婷和柯樂克會晤，原來柯樂克正是她從前為了養母親和弟弟而不得不拋棄的愛人。她對他訴說往事的苦衷，希望他能原諒她，她也知道他曾經做過壞事。她以為兩個翻了船跌下海裡的人，假如能夠互相幫忙，前途的希望會較大些。柯樂克感動了，他覺得生命中有了新的意義。他決定討回那封信。但是姬婷勸止了他。因為她覺得郝爾瑪應該知道這椿秘密借款，他們夫妻倆應該完全開誠相待，這樣支支吾吾是決不會有快樂的日子的。

娜拉想弄開信箱的鎖把信偷出來，可是失敗了。她覺得事情已到了無可挽回的地步，便狂歡地渡過最後的一個耶誕節，蓄意去自殺。

她告訴丈夫儘管去看柯樂克的來信，自己預算去投河。正想走出門的時候，郝爾瑪氣沖沖地走來罵她，說她是一個荒唐絕頂的婦人，幹得好事，八年來他所寵愛的女人原來是一個騙子，一個犯了罪的罪人，傳襲父親的種種劣行，沒有宗教，沒有道德，沒有責任心，斷送了他的終生幸福，毀滅他的前程，現在只得由那光棍去擺佈勒索，種種的禍事都為了一個不懂事的婦人！此後為了保存她的面子，名義上還是夫妻，但不許她再看管孩子。正罵得狗血淋頭不可開交的時候，突然柯樂克的第二封信來了。郝爾瑪拿過來拆看，原來是退回娜拉從前的借據。他大喜過望，高呼道：「我得救了！我得救了！」娜拉冷冷地問道：「那麼我呢？」他答道：「你自然『也』得救了，我們兩人都沒事了！」他還說：「你不必再害怕，凡事有我呢！」他饒恕她以前一切的過失，一個男子饒恕他妻子的錯處，真真實實地從心裡饒恕了她，這裡頭有一種說不出的暢快。因為從此他的妻子更加倍成為他的私產了。

娜拉從這次的經過，深深地覺悟過來。她覺得在以往八年的結婚生活中，她不過是丈夫的玩意兒，沒有自己的意志，沒有自己的好惡，她覺得應該重新教育自己，努力去做一個獨立的人，而不是玩偶或附屬品。她覺得宗教和法律都是騙人的，不近人情的，只替那些自私自利和假道學的男人作護符。世界上沒有一個男子肯為了所愛的女人犧牲自己的前途；但是整千整萬女人卻為了男子而不惜犧牲了名譽。

她決定離開這個傀儡家庭，飄然遠去。

近代的社會劇產生於十九世紀，這時候，資本主義已經開始抬頭，隨著資本主義的發展，社會問題一天天地多起來，而且日趨嚴重化。例如在手工業時代，一般人的生活質樸簡單，但是自從產業革命以後，手工業趨於沒落，失業問題發生了，生產與分配得不到合理的解決，貧富懸殊的程度加深，社會制度的缺點日益顯露，於是男女平等問題，婚姻制度與戀愛問題，家庭經濟制度問題，宗教與道德問題，法律與政治制度問題，都成為近代生活中嚴重的問題，因此有良知的劇作家，便拋棄前此專討論人類性格的風尚，轉而處理個人與社會黑暗勢力搏鬥底題材了。

戲劇創作上這一轉變，是跟著人類思想上第一次的大變亂而來的，所謂人類思想上的第一次大轉變，發生於十八世紀末，是資產階級奪取貴族的統治權的革命運動，它在政治上產生了法國大革命，在經濟上創生了個人主義的新經濟政策，在哲學上自我哲學傾覆了嚴格的唯理思想，在藝術上導致了羅曼主義的興起，簡而言之，這次的革命是資產階級反抗封建制度，而要求自我徹底解放的個人主義底絕對勝利的表現。

創始這種型式的是羅曼派的主帥雨果，他的代表作《歐那尼》，上演於一八三〇年，它的演出敲響了古典主義的喪鐘。歐那尼是一個強盜，一個叛徒，他大膽地向有機社會底無上權威挑戰。這個劇本開創顯示個人與社會大多數人之間的戲劇鬥爭之先河。第二個偉大的羅曼

17

派作家是大仲馬，他是給近代題材以近代型式的第一人，他的劇本《安東尼》顯示一個私生子在社會惡勢力之下建樹自己的鬥爭。但因為羅曼派太耽於理想，而他們本身的階級卻要求徹底立足於現實，這種意識形態的不調和使得羅曼主義由沒落而趨於毀滅，於是以小資產階級的知識分子為首的寫實派便代之而興。這班人都是有良知的個人主義者，他們竭力揭發社會上不合理的制度，暴露社會上的黑暗，可惜他們的努力只在於暴露和揭發，只在對人生作忠實的解剖，他們並沒有指示出拯救這惡劣的社會底方案，猶如一個醫生只說出病人的病源，卻沒有把對症的藥方開列出來。所以我們稱這時期的寫實派是個人主義的社會主義者，而這種消極的，悲觀的寫實主義正是小資產階級的文化產物。

把這一型式的寫作發展得最圓滿而又最富於創造力的是挪威的易卜生。

第四型：描寫集團與集團的鬥爭

戲劇發展的第四型，描寫集團與集團的鬥爭，這是現代戲劇創作的主要傾向。這種發展的推動的力量，源出於人類思想上的第二次大變亂。表現於政治經濟及社會上的史實，有一九一七年的俄國大革命，一九一四年的世界第一次大戰，開始於一九三七年的中國反侵略戰，

和由此而導起的第二次世界大戰。這些都是集團與集團的鬥爭：弱小民族與帝國主義間的鬥爭，無產階級與資產階級的統治權爭奪戰，社會主義與資本主義間的搏鬥，民主思想與法西斯思想的對抗。在這些戰場上，沒有宗教的氣息，沒有飄逸的詩意，更沒有個人英雄主義的色彩。而是一個民族，或是一個政治的集團，為了目前困厄的處境，為了未來永久的集體的安全，進行震天撼地的殊死戰。

這一型式的鬥爭，與前此那三種型式最大不同之點在於有一種遠大光明的理想為其基礎。希臘悲劇裡的英雄與超人鬥爭，把一切難逃的命運歸諸神明的預決，他的努力是徒勞無功的。莎士比亞時代的英雄與自己的鬥爭，把悲劇的結果歸咎於從遺傳得來的人類靈魂的缺點。十九世紀的英雄則是個人與世界鬥爭，把一切都推諉於個人與社會環境間之不相融洽，他們之失敗都是咎由自取，或是在特殊情境之下的特殊結果。這些劇作既不能表現整個的人生，而只是描寫特殊的個人，和人生某一個角落，又不能啟示永恆的真理。由於現代社會思想的發展，現代的劇作家的視野是擴大了。他們應該從運命，個人的性格，少數人的生活這些小圈子裡解放出來，而著眼於大多數人的思想與感情。集團的生活與大同世界的理想，在這種鬥爭的行進中，悲劇的主人翁會遭遇失敗，但是這失敗是達到成功的必經的過程，他或是他們的犧牲正是未來成功的基石。即使在悲慘的結局中，卻隱含著理想之局部的完成；而且也並沒有屈服於目前惡勢力的恐怖的情緒產生。他

所激起的觀眾之反應，不徒是同情的憐憫，而是熱切的悲憤。

這一型式的創作，論者多以為創始於高爾基。他的代表作《夜店》寫於一九○二年，是描寫無產階級生活的第一個受人重視的劇本。《夜店》，原名《低層》，或名《深淵》，故事是這樣的：

在一個骯髒的夜店裡，聚合了大約二十個低層社會的人物：小偷，被削職的男爵，失意的演員，傷感的妓女，墮落的流浪漢，放蕩的苦力，下流的小販，和一個瀕死的患了肺癆病的女人。夜店的主人在一次決鬥裡被殺死了。他的妻子誣告她情夫，一個演員，是殺人兇手，為的是情夫移情別戀她的妹子。情夫反坐把罪歸之於妻子。劇終，演員自殺，這件案子便不了了之。審判的結果從不公佈。

劇中最突出的人物是哲學家的香客，他走進這低層，企圖喚醒這一群意志消沉陷於絕望的深淵的人們，喚醒他們的靈魂走向復活更新的道路。香客告訴我們，這些人並不是畜牲，而是懷著不曾完成的希望的人類。他高聲疾呼：「我們都是人呀！」但是香客的努力並不曾成功，這班人意識到無法離開現實這苦悶的處境，而終於以悲劇收場。

高爾基徹底地破壞一切劇作的原理與方式。可是《夜店》這個劇本，只是顯示一連串的事件，這些事件並不能結合成一個故事，遑論劇情了。那即是說，全劇只是些戲劇場面的排列，沒有一個連貫的線索，沒有故事的開端和發展，當然也沒有邏輯的結局。而這些事件的

目的，並不在於刻劃人物的性格，而只在於啟示觀眾對於那些生活於低層的人們的感覺。劇中的人物，沒有一個是可使人同情的。即使是企圖喚醒人們的香客，他根本不知道那些人物到底是甚麼樣的一種人，而且他自己雖然身在深淵，卻並未曾生活於這些低層的人物的生活之中。

整個劇本在沉悶的「對話」中進行，沒有甚麼「動作」。劇場觀眾對它看不出有甚麼值得欣賞的地方。它的藝術價值只在於戲劇思想的革新。整個劇本的效果不是痛苦的，也不是卑下的，而是使觀眾感覺到已經深入了這些小人物的生理與情緒的生活，使人們覺得是面臨深淵，然而一種未來的理想生活之憧憬，卻貫徹於全劇的氛圍中。

高爾基論社會主義的寫實主義，批判十九世紀文學之基礎和主題是個人的社會存在之不穩定的悲觀的現實，是反社會、反國家、及反大自然的，是一種批判的寫實主義，只暴露社會的罪惡，描寫個人的生活及其冒險。而社會主義的寫實主義，宣稱生命是富於動力和創造性的，其目的在於使人類的最有價值的個人能力，為了克服大自然，為了他的健康和壽命，為了生存之最大的快樂，而努力於這能力之無限地發展。他認為藝術家應該是人類靈魂的工程師，洞察有毒素的「過去」，對「現在」應有高度的觀察的能力，和抱負崇高的「未來」之目的。從此觀點激起驕矜而愉快的熱情，賦予新藝術以新的情調，藉此而創造新的形式，而發展建基於社會主義的經驗的新的流派——社會

主義的寫實主義。

高爾基推崇果戈里的《巡按》，認為是朝向這目標前進的創始。但果戈里只達到這目標的第一階段；而高爾基自己也僅達到第二階段的邊緣。

蘇俄革命後的劇作，中國抗戰期間的劇作和在第二次世界大戰期間歐美進步作家的反法西斯的劇本，都是屬於這一新型式的作品。固然，到現在為止，我們還不能發現一個可以成為典型的範例。而且一般說來，這些劇本大都缺乏哲學的深刻而流於公式化。不過這正是幼稚的生長期中必然的現象。總之，我們可以確切地說，這條創作的道路是正確的。它是藝術思想發展之必然的傾向。

我們稱這一型式的創作方法為現實主義，或是新寫實主義。它是社會主義的產物。它捨棄了個人的，少數智識分子的，甚至偏狹的階級的立場，而著眼於全人類大多數的思想生活與感情底表現。它主張形式與內容一致，主觀與客觀諧和，現實與理想綜合，真與美成為有機的統一。它不同於羅曼主義之脫離現實而成為架空的狂想，也不同於舊寫實主義之著重於社會黑暗面的暴露，而忽略了未來光明之憧憬與指示。它是立足於現實的，因此它是寫實主義這傳統之最高度的發展；同時它更著重於表現光明的未來生活，因此它也帶著極濃厚的革命的羅曼主義的精神，簡言之，現實主義是藝術思想上「現實」與「理想」兩大思潮總匯的成果。

羅曼主義的戲劇：
十九世紀初的戲劇主潮

（一）導 論

　　十九世紀初全歐藝術上發生很大的變動，便是羅曼主義的興起。羅曼主義與古典主義經過了數世紀的鬥爭，但因政治，社會，經濟及其他種種的影響，使其不能成為一種有意識的運動，而足以和嚴格的古典主義相抗。所以萌芽於十六七世紀之羅曼主義思想，始終屈服於古典主義的勢力之下。直至十八世紀末，一方面為了古典主義本身顯出衰微的病徵，陳陳相因，輾轉模仿的「擬古」主義惹起人們對於古典主義傳統信仰底動搖；另一方面，因為社會與時代有了進步和變遷，物質的影響使古典主義的「三一律」及其嚴格的法規歸於淘汰。加之以當時極端煩瑣而不自然的傳習，規律，道德，以及著眼於現實，將主觀的內在生活視為空虛無物的唯理思想，均使人們深感不滿。於是資產階級乘著他們的勢力正在逐漸澎漲的時機，要求種種束縛之盡情地解放，遂成功了偉大的社會革命運動。藝術上的羅曼主義，正是當時整個社會革命運動之一環。資產階級既然得到勃興，當然要求能表現他們自己的生活底藝術。

羅曼主義的涵義究竟是甚麼？批評家真是言人人殊，各有不同的「偏」見。有人責難德國哲學家康德，有人宣揚英國哲學家培根，有人說它的始祖是希臘的柏拉圖。又有人以為它是帝國主義精神的表現，有人以為它是民主的，甚至有人把它視為與現代的社會主義同源。（這是社會主義的藝術體系以「革命」的羅曼主義為其基石之一的來由。）

羅曼主義的解說既然是一個令學者極感困難的問題，且讓我們把這種種分歧的見解廓清。在下邊，把羅曼主義的定義，來源，產生的背境，特質，及其發展的經路，試行加以詳細的解釋。

（二）羅曼主義的定義‧諸家的見解

羅曼主義，其最普通的解釋，是一種反抗「客觀的唯理思想」及一切因襲傳統的自由主義。現在把近代的戲劇理論家對於羅曼主義的解釋，陳述如下：

——羅曼藝術是開展個人內在靈魂之無盡窮的泉源之一種努力。至於歐洲文化源流，肇端於二大思想：

一、是異教的，南歐的，古代的，希臘的社會制度。

二、是基督教的，北歐的，近代的，中古的武士道。

前者是古代思想的古典藝術，後者是現代思想的羅曼文學。

——藝術上羅曼的特質是「美之外復加上新奇」。美的追求是一切藝術作品的已定的元素，在美的追求之外，加上好奇便構成了羅曼的氣氛。總而言之，羅曼精神的主要元素是「好奇」及「美的愛好」。

——古典主義是雕塑的，表示理智及完美；羅曼主義是繪畫的，表現想像及暗示渴望。

——羅曼主義是以人民思想，習慣，信仰之實際情形寫成的文學作品，用以貢獻給國家民族的。這種作品能以最大的愉快給予人們。古典主義適得其反，只能以使他們先人愉快的作品貢獻給人民。在這種意義說來，羅曼主義是代表：進步，自由，新穎，及未來的精神；而古典主義則代表守舊，權威，模仿，以及過去的精神。

——羅曼主義是中世紀的思想生活在近代藝術及文學中的重演。所謂古典主義的藝術，即希臘羅馬之天才的作品，清晰，單純，束縛，設計一致，部分附屬於全體。而羅曼的藝術是中古詩人與藝術家的作品，過度的感傷，奢侈的裝飾，強烈的色彩，微弱的形式，注意細節，流於誇張，狂想，和奇詭。

——羅曼主義是個人主義在文學與藝術上的勝利，亦即為自我底完全

而徹底的解放。

——在文體而言，古典的是作家的「自我壓抑」，而羅曼的卻是作家的「自我反映」。

從諸家的見解看來，我們或許得到了關於羅曼主義的概念。為了增強對於它的比較更完滿的認識，我們再從它的產生的背景及其發展的經路加以研討。

（三）羅曼主義產生的背景

羅曼主義是十九世紀初這時期必然產生的結果。法國大革命及其導起的產業進步，資產階級的抬頭，個人主義的新經濟政策之創生以及自我哲學之興起，這一切便是羅曼主義之政治，社會，經濟，及思想的背景。

羅曼主義是一種革命的運動，是對舊理智及情緒的反動。當時的封建主義是一種「靜」的制度，是建基於階級之上的。在這種制度之下，個人的活動及自由權被束縛於最小的範圍。在經濟上，不鼓勵私人企業，即使是最小的產業，也必須先得地主的允許。

文化的壟斷，重征暴歛，無數次的遠征與戰爭，永遠服役地主的制度，一切這些，使資本逐漸集中在少數貴族之手，以致資產階級及

私人在農業或產業上的發展大受妨礙。市價由官吏確定，競爭亦受禁止。

這種封建主義，其固定的及靜態的特質，表現於其規律之嚴格的性質中：如戲劇上的「三一律」，悲劇中之貴族的概念，以及藝術上（如建築方式）一切嚴格的傳統。

羅曼主義，在藝術上對古典主義的革命，是資產階級反抗封建制度的一種表現。資產階級的經濟政策之展開，與個人主義的自我中心思想的發達，使封建的經濟力量及已往的束縛與嚴格主義趨於沒落。在政治上的成果，是促進社會各方面的革新，十九世紀產業文明之顯著的發達，便是它所導致的結果。在藝術上所表現的特質，主要的是徹底破壞以往的成規，特別是古典主義的三一律，次為重情緒，回歸自然，喜愛地方色彩，對於怪異與神秘的好奇，主觀，想像，抒情主義，自我之闖入，不耐於天才的限制，代表未來的精神，相信群眾的力量，渴望試驗新的藝術方式。

（四）羅曼主義之發展

英國的文學理論家，把羅曼運動劃分為三期。第一期的羅曼運動萌芽於希臘羅馬時代，以柏拉圖為第一個偉大的羅曼主義者，因為在他的《理想國》一書中有理想世界之羅曼的概念；第二期發生於十二

三世紀，以但丁的《神曲》為其代表；第三期的羅曼運動，則由法國的盧梭倡導，而流播於德英。至於近代的羅曼運動，可以說是羅曼運動之復興，則開始於十八世紀末。就總體而言，全歐的羅曼運動成長於十八世紀末年，興盛於十九世紀第一個四分之一，蔓延於第二個四分之一，而消滅於第三個四分之一。就源流來說，則首現於英，可是成為意識的運動卻先在德，再傳入英，至法而臻於極點。

各國的羅曼運動，雖其基本大致相同，然因各國民族性之不同而稍異其面目。關於德國羅曼主義的特色，首為由《漢堡劇評》的作者萊辛所倡導的「自由的自我」思想。萊辛是近代德國生活之建基者，他富有明晰的思想，強烈的意志，及不屈不撓的活力。他是一個改革者，舉凡一切能引起他的興趣的事物，他都加以革新。他啟發和教育德國人民的心靈，他的「自我主義」成為德國之光明底泉源，而其最偉大的成功在於解放了德國的文化。

第二個特色是狂飆運動的主帥，《人道主義歷史哲學》的作者赫爾德揭櫫的「反目的」之思想。他以為直覺勝於理性，而「無目的」便是羅曼的天才的別名。所謂狂飆運動，其意義為除舊創新，是德國民族的發達和自覺的表現，是一種破壞所有的因襲的規律習慣與法則，冀圖創造全新的生活的運動。

歌德與席勒，貢獻給同代人以「權利」，「自由的要求」，「熱情」，

及「革命的本能」等種種的理論。這兩個先驅者替羅曼主義開闢的路徑，不只是積極的，藉他們對於熱情的權利的宣言；而且也是消極的，藉他倆反對自己的時代意識的態度。

羅曼主義在德國不只是藝術上的傾向，而且是綜合了藝術，哲學，宗教等各方面而成為廣義的文化運動。在戲劇的領域來說，比較成就的作家，在前期的有顧子布，他的感傷的傳奇劇對全歐羅曼派戲劇家發生極大的影響；後期有華爾納，他是德國羅曼主義的唯一真正的戲劇家，同時也是德國文學上神秘主義的重要代表。

英國羅曼主義在戲劇上成就極少，天才者的努力只在詩歌與小說中表現。就整個運動來說，亦因無具體的主義而致勢力衰微。重要的文學家如斯葛德，華茨華斯等並沒有和當時的古典派作理論上的鬥爭。只有批評家哥爾律治注意到新運動之目的。他在理論及實踐上反抗十八世紀的學院派，詩歌上蒲伯的傳統，以及擬古主義的教條。但因沒有人起來補充附和他的理論，故始終不能成「派」。

通常說來，英國羅曼派戲劇家有兩種。一種是詩人，一種是舞臺上成功的人。這些一流的詩人在戲劇上都是次等的作家，因為他們根本沒有戲劇的天賦，沒有劇場之實際的知識，只不過是藉戲劇的形式以發洩其天才，結果遂產生所謂「紙上的戲劇」，專供文人在書齋裡「誦讀」，而不求在舞臺上當著觀眾表演，因而失掉了戲劇的真義和價

值。至於在舞臺上成功的人，又因為天才的限制，無法產生偉大的劇本。總而言之，英國羅曼時期的戲劇，除極少的例外，簡直是不堪一顧的。

從「比較戲劇」的觀點而言，德英羅曼主義不同之要點有三。第一，德國的羅曼主義的確是一種運動，有組織，有自我意識，有批評理論。可是事實上德國羅曼主義所成功的只是批評而不在於創作。英國的羅曼運動無共同目的，無個人間的接觸，不能成派。德國的運動卻有聯盟，戰線上的同志都是好朋友。他們共同旅行，生活，工作，及互刊書籍，間或聯為姻屬。並且他們有藝術理論，有秩序，有宣傳，有運動的中心地點，有機關報。

第二，德國的羅曼運動極為徹底。所有羅曼派都能把思想與生活結合，將理論現諸實踐，從中心思想解釋一切的人類活動，應用其最高的抽象於文學，政治，宗教，美術及社會。但英國的羅曼運動卻是實際的而非理論的，謹慎的和甘於妥協的。英人忽視系統，異於法國之邏輯的習慣和德國之建設系統的習慣。再者，德人重視悲劇及羅曼斯，一書一劇每或影響其運命與生活，正如歌德之《少年維特之煩惱》之導致不少鍾情懷春的男女青年之自殺。在英國，羅曼運動不過是文學上的革命，嚴格地限於藝術的領域以內。但在德國，卻是一種廣義的文化運動，其勢力甚至侵入宗教與政府。

　　第三，德國的羅曼復興是與影響文學極深之哲學的進展同時發生的。所以許多羅曼派戲劇家都帶有神秘主義的傾向。「幻想的自由」，「自我的權利」，「詩人不知法則」，這些文學理論都是從「自我哲學」中得來的。英國卻沒有這種神秘的傾向。

　　法國的羅曼主義雖早在盧梭的思想中顯現其最初的端倪，可是因為有了法國大革命之發生，藝術上的羅曼運動頗受阻遏。直至英德的羅曼運動差不多都快要達到黃金時期，它才開始發達。在大革命及路易十八傾覆以後以至七月王朝的時間，法國出了一班年青的天才，以其渴望的熱誠，專注於最高智慧底追求。結果在一八二五年末，文學及藝術上都有了新生命的呼聲，散文，小說與詩歌有了新的誕生，舞臺上也開始有新血的輸入，遂做成了法國文學史上最豐腴的成熟期。

　　在戲劇方面，大仲馬匹馬當先，以其《亨利第三及其廷臣》為開路先鋒；維夷繼起。到了雨果手上，更以其《歐那尼》確定了法國羅曼運動的勝利。數世紀以來，與其對抗爭衡的古典勢力，於是正式宣告破產。因此，法國的羅曼運動雖其發達較英德為遲，然其成功超出了其他各國的預想。原因一則是英德的羅曼運動都已有了相當的成就，法國現成地接受國外的影響與助力；二則是法國的運動，有理論有團體，故力量較為宏大；三則是有根深蒂固的「擬古主義」與其嚴陣對壘，鬥爭較為激烈，而成功亦越顯著。

在比較戲劇的觀點來說，法國的羅曼主義，有其獨特的形相，與英德不盡相似：

第一，在組織上與德略同，而與英迥異。在法國，如在德國一樣，有一羅曼「派」，由有共同文學理論的分子團結而成。古典與羅曼有尖銳的分野與壁壘，有黨的口號，標語，有小冊子，序文，批評的雜誌以作宣傳，而最重要者為有領袖。

第二，法國的羅曼主義並不是逐漸的展開，而是一種革命，一種突然而狂暴的爆發。理由是因為法國的文學傳統及十八世紀的古典主義根基穩固。所以羅曼主義在法國文學之因襲上，有一種特殊的工作，便是堅決地主張藝術的自由，藝術與生活的結合。

第三，法國羅曼運動的「向心力」較英德為強，羅曼派俱集中於巴黎，「工作室」與「沙龍」都是反抗古典傳統之革命的核心。

第四，在某種特殊方面，法國的運動與英國的較為近似，只在藝術領域以內活動，不若德國之將理論徹底實行於政治及宗教上。德國的羅曼主義是哲學的，法國是藝術的，社會的。

第五，藝術與詩歌的結合是新派的一個特點，這特點使我們明白新派在藝術界裡招兵，而不只求諸於文人的緣故。以此，新派不單只有詩人，戲劇家，批評家，而且也有畫家，建築家，雕刻家，作曲家

與演員。

法國羅曼運動還有幾個有趣的特點：

第一，新派不從中古以至十八世紀的舊兵工廠裡奪取武器與古典派開仗。因為舊文學已經瀕於死亡的邊緣，生字缺乏，不歡迎新的仿語（複詞），過於堆砌，材料狹窄，限制太嚴，尤其是在詩歌和戲劇領域裡，必須接受一切不自然的教條，因而以「模仿」為崇尚。

新派與外國聯盟，特別是走進英德近代作家群中，一反中古以來以法國為文藝中心的傳統。

第二，最奇異的形態是藝術上新建立的自由，完全在個人的習慣，儀容，衣飾上顯著地表出──如玫瑰色的披肩，特殊的領帶，尖鬍子，和長頭髮等等。

第三，以劇場為戰場，最顯著的事實是一八三〇年二月二十五日，雨果的《歐那尼》在法蘭西劇場的演出。

從拿破崙時代起，巴黎的劇場直接受政府管轄。每劇場上所准上演的劇本亦受國家法律嚴格之規定，例如某種劇場准演笑劇，此外不得上演別種類型的劇本，某種劇場限演雜劇，第三種劇場只許演傳奇劇，惟有「法蘭西劇場」始有上演古典作品之特權。此種風尚一直保持至現代。在國立歌劇院中，不會看到《卡門》，《蝴蝶夫人》等較為

輕快的歌劇（只能在喜歌劇院中上演）；存在主義的，和「荒唐」的（或譯為荒謬劇）劇本難登「法蘭西劇場」的大雅之堂。

在伏爾泰，布亞羅等擬古典主義權威作家當權之下，一切的藝術活動都缺乏自由權。然而，當時在「法蘭西劇場」的喜劇是非常幼稚的，悲劇則龍鍾頹唐，沒有動作也沒有生氣，都是些乏味的令人討厭的庸俗的東西。反之，在小劇場裡，笑劇已開始其活躍的前程，國家劇場的雜劇經由斯克立伯大加刷新，傳奇劇則源源自德國輸入。一八二七年英國一班優秀的演員到巴黎表演英國的戲劇，使觀眾發現莎士比亞的激發的「動作」與法國古典悲劇之拘於禮儀的「朗誦」成一絕大的對照。英國演員離法後不久，雨果出版他的五幕史劇《克林威爾》，附有序文，立刻抗議流行的趣味，列出改革的方案，發出開戰的宣言。顯然劇場變成朋黨的戰場，因為再沒有其他更好的地方可以供他們血肉相搏；也沒有別的地方會這樣保守和頑固地去反抗新的福音。

羅曼主義的勢力在法國達到最高峰之後，隨即在全歐伸展蔓延，惟其勢焰已漸趨微弱。餘波遍及義大利，西班牙，東北歐以及美洲諸國，惟均無甚可觀的收穫。

西班牙本為羅曼劇之故鄉，但在擬古典主義時期，和各國一樣，一切的藝術俱受制於伏爾泰和布亞羅等的批評法則與創作教條之下，奄奄毫無生氣。受了英德法等外來的刺激，它的羅曼運動與民歌才有

稍微的復興。

至於義大利的羅曼主義，完全是由英德法輸入的，在本國裡並無根基。義大利的國民性本與羅曼主義不相融洽，在歐洲所有民族中，義大利人是最無偏見的，他們是以現實權衡萬物，受「思想」而非「理想」所宰制，而且滿足於現實生活。

義大利劇壇在這時期荒蕪的緣因：

第一，從政治的觀點看來，十九世紀初正是義大利國家多難之秋，戰爭與內戰頻仍，文人多被流放，無暇顧及藝術。

第二，從哲學的觀點看來，義大利人是偏於破壞性的。當時懷疑舊有的信仰，而新的理論又未經確立。在此青黃不接的期間，難有成功的作品。

第三，從社會的觀點看來，當時義大利有階級鬥爭的情形發生，形成階級之對立。藝術在此環境之下，當然不被重視。

（五）羅曼主義在戲劇上的革命

羅曼主義推翻了封建的經濟與政治的基礎，使淪於昏睡狀態中之古典藝術覺醒，破壞一切往昔束縛藝術的方式；在語言文字方面，也

有極深度的革命，而其最顯著而激烈的是對古典悲劇的攻擊。

羅曼主義應用於劇場之首要意義是「三一律」的破壞，所謂「三一律」即「時間」，「地點」，與「行為」之統一。對於「行為」或「動作」之一致，是無可反對的，因為不論任何藝術作品必須有一種單純而特殊的動機與主權。但「時間」的一致（動作須進行在二十四小時以內），與「地點」的一致（不容許變換動作進行的地點），都是背謬的。

首先非難「三一律」的是德國的萊辛。他在《漢堡劇評》一書中，極力抨擊關於「時間」上的一致。在《劇評‧第九》裡說，無論那一個人，都不能在二十四小時以內完成許多偉大的動作。又在《劇評‧第四十六》裡說，動作的一致是古代戲劇家的第一條法則，時間與地點的一致不過是由前者產生出來的結果；純然為了當時希臘劇場受物質情形的限制，不得不把動作發生於同一的地方，把時間規限於同一的日子裡。但法國的所謂古典派，不明瞭希臘人這種單純的意念，竟以為時間與地點的一致並非動作的一致之結果，而是表現動作時絕對必需的方法。到了實際上發覺困難時，又不敢反抗自己所崇奉的教條。於是便不把地點確定，專在想像裡弄玄虛，在同一的地方，時而當作此方，又時而當作彼地。因此，同一的佈景可以代表幾個絕不相同的場所！

到了雨果手上，三一律更被抨擊到體無完膚。他在《克林威爾》的序文中說：我們要廢除「偽」古典主義者曲解亞里士多德學說而產生出來的「二一致」。我們之所以說「二一致」而非「三一致」者，因為情節或行為之一致是真確不移的法則，其存在的理由是毋庸非議的。但所謂地點的一致：在同一的門口，列柱，前廳裡，表演一個完整的故事；帝王與叛徒，輪流在同一的地點出現，各述互相攻擊之詞，他們簡直像潑婦罵街似的。這不消說是不「真」的，而且是不可能的。

至於時間的一致，實在與地點的一致同樣地沒有基礎。將一個情節強硬地規限於二十四小時以內是荒謬矛盾的。每一個情節應有其適當的時間與特殊的地點。同一大小尺寸的鞋，想人人都能穿得，這是多麼可笑的事情呢！以同樣的度量，去權衡萬物，想推之四海而皆準，那是絕對不可能的事。

雨果這封對古典主義的戰書，同時是自由的新藝術的獨立宣言，大仲馬譽之為藝術上的新大陸的發現。

羅曼主義應用於劇場的第二要義，是要求悲劇與喜劇的混合。從來的古典悲劇是絕對不容許幽默的成分侵入悲劇的氛圍之中，而羅曼派則往往在悲劇裡加進詼諧的打諢。至其第三要義為戲劇主要角色之階級性的改變。古典劇的中心人物必須是帝王，貴冑，將軍或英雄，而賤視及嘲笑民眾及中下階層，羅曼劇則著重於資產階級生活的描寫。

簡言之，羅曼主義在藝術上的革命，為將藝術從貴族的手裡奪歸於資產階級。若純就戲劇的領域來說，則為：

（一）內容上的改革——要求時間與空間的自由，幽默與熱情的混合，奇異與恐怖的攪和，而以中世紀的叛徒替代了古代的帝王。

（二）形式上的改革——將情調降低，動機改為平凡，不用堆砌的字句與不重辭藻，一方面趨於感覺效果之誇飾，一方面特別著重於人生之外表的觀察與摹仿，而以散文替代了詩章。

羅曼派還有一些建設性的理論，是對戲劇本質之研討的，茲簡介如次：

論戲劇的二重性——為了必須在舞臺上表演始能稱為真正的戲劇，所以戲劇作品可以有兩重標準：一是「詩的」，二是「劇場的」。所謂「詩的」，並不在於對話的辭藻務求豪華，而是作品之精神與設計須有詩的美麗。然則戲劇如何始能成為「詩的」呢？第一，必須是一個有聯絡的整體，本身須能完全及滿足。而人物之思想與感情必須是，而且永恆地是「真實」的。

戲劇作品如何始能成為「劇場的」，和適於在舞臺上表演的呢？其方法是使群眾生下印象，吸引他們的注意，激起他們的興趣與同情。達到這目的底手段便是「明晰」，「敏捷」和「有力」。又因為群眾結集

時往往非常紛擾，其注意力很容易分散，故戲劇家必須和演說家一樣，在開始便給群眾以強烈的印象，以大體地獲得他們的注意。為了維持這種注意力，因此在動作的進行中，又須有強烈而顯明的節奏。(見史萊格爾《戲劇藝術與文學演講集》。)

論及戲劇之要質，雨果說，詩歌的發展有三個時期，每一時期相關於某一時代之文化。這三個時期便是：短詩、史詩，與戲劇。原始時期是抒情詩的，古代是史詩的，近代是戲劇的。短詩吟詠「永恆」，史詩則以「莊嚴」賜予歷史，而戲劇則「刻繪人生」。第一期詩歌之特質是「崇高」，第二期是「單純」，第三期是「真實」。短詩建基於理想，史詩以莊嚴為主，而戲劇則以真實為其生命。這三種詩歌的來源便是《聖經》，荷馬，與莎士比亞。

我們這時代的戲劇便是從基督教義誕生出來的詩歌。是「崇高」與「奇異」這兩種元素之自然結合底真正結果。這兩種元素相遇於戲劇，猶如它們之相遇於人生與創造中一樣。因為真正的詩歌，完美的詩歌，是由這兩種相反的要素調和而成的。事實上，「奇異」是戲劇中一種至高無上的美。它不單只是戲劇中一種特有的元素，而且永遠是一種必需。(見《克林威爾》的序文。)

（六）羅曼派在劇場的輝煌的勝利

為了闡明羅曼主義的種種特質，我們將以雨果的《歐那尼》作為範例。

一八三〇年二月二十五日，雨果的《歐那尼》在「法蘭西劇場」的演出，不只是羅曼派在劇場的輝煌的勝利，而且是劇場史上空前絕後的有趣的史蹟。

《歐那尼》上演前數週，古典派與羅曼派雙方早已厲兵秣馬，準備一場廝殺。首演之夜，兩極端分子早已群集「法蘭西劇場」。先來一陣相互的嘲笑怒罵，火藥味充滿了劇場，大戰一觸即發。於是，幕徐徐升起。

佈景是蘇蘿在她的老叔父公爵府裡的閨房。一個晚上。華燈早已亮起，只有保姆獨在房中。她把棗紅色的圍幔拉好。忽地，密門傳來響聲。她側耳傾聽。第二度的敲門聲。

保姆：「他畢竟來了麼？這顯然是在樓梯上。」（她在竊聽）

——古典派譁然，這「開場白」在高雅的古典派聽來實覺刺耳。第一顆炸彈爆發了。

　　保姆開門。有一個人走進來。這人的面部給大衣蒙著，儼然是一個傳奇人物。待把大衣放下來，看清楚原來並不是歐那尼，卻是當今聖上卡洛。他詢問這兒是否蘇蘿（她自己的叔父老公爵的未婚妻），和她的情人歐那尼幽會的地方？地方找對了。保姆驚惶失措，不曉得把國王藏在衣櫥裡好呢，還是為了保密而弒君？到底，她決定把國王藏起來。

　　——舊派的喧聲更加高揚。把國王藏在衣櫥裡！真是亙古未聞的荒唐事！而國王的談笑，用的是庸俗的辭句，怪異的頓挫和突破常規的詩章，這未免過分離經。

　　片刻後，進來了蘇蘿。歐那尼，這強盜，她的戀人，也幾於同時挾雷霆之勢登場。

　　——這一切，不貞的女主角，流寇身分的戀人，黠慧的保姆，迫使彩鳳隨鴉的老叔父，和風流天子，同時出現於國立的「法蘭西劇場」，而非在一般的小劇院。這個昏君曾以叛國罪誣殺歐那尼的父親，正是歐那尼蓄意復仇的對象。這時他正躲在衣櫥裡聆聽一切的進行。蘇蘿與歐那尼在盟山誓海。歐那尼坦言誓弒國王以報其不共戴天之仇。蘇蘿亦矢言願隨同落草，甘苦與共。

　　蒙面客自衣櫥裡走出來，把歐那尼譏笑一番。繼而沉著而認真地對蘇蘿表露愛意。正在劍拔弩張之際，老公爵突然率其從人持炬闖至。

他對這兩個橫刀奪愛的情敵，勢不「三」立。終於，蒙面人顯露身分，乃是國王卡洛。他詭稱來此是為了討論「皇」冠的繼承問題。他臨走前與蘇蘿和歐那尼相約於翌日午夜會晤。公爵問國王這個青年的貴族是誰？國王答道，他也是我的「後繼人」之一。這時，除了歐那尼之外，一切的人都退場。歐那尼獨白了一段對「後繼人」意義相關的咒罵的詩章。在狂烈的歡呼與咆哮叫罵的交織中，幕徐徐下。

第二幕，公爵府前的廣場。夜。只有幾個窗口零落地露出燈光。國王和他的四個侍衛一律穿著長袍，帽子推在腦後，登場。國王發現「朱麗葉式」的露臺窗前，一燈熒然。國王在微弱光中上前，吩咐侍衛撤退，用約定的暗號招呼蘇蘿與歐那尼。蘇蘿自露臺上下來，發現只是國王在攙扶她。國王答應冊封她為后──皇后。可是蘇蘿卻忠貞於她那個不法叛徒，她從國王的腰帶奪取了他的匕首。

「陛下，你再走前一步，我便殺了你──也殺了我自己。」

歐那尼又挾其雷霆萬鈞之勢登場。肇端於昨晚的決鬥，應該有一個了結。可是有了突變，因為此時大家都知道對方的身分。國王絕不屑和一個亡命之徒交手，即使這個強盜要謀弒他。歐那尼把劍戲舞了一回，突然轉向國王，折劍端於臺階。

「我們另找一個更適合的聚頭──你走吧！」

隨即把大衣擲向國王，其意為今後碰頭，便無所謂叛徒與國王之分，也就是說並非犯上弒君了。

蘇蘿勸歐那尼立即遠走高飛。歐那尼卻覺得是來不及了。他們留下來，在萬籟俱寂的深深之夜，傾訴情懷，直至晨雞唱曉。生命與光榮於我何有！

第三幕，公爵府祖宗畫像的走廊。在蘇蘿快要做老叔父的新娘底辰光。一個不速的香客走進來尋求庇護。蘇蘿穿了嫁時衣登場。扈從們抬進一箱的珠寶。香客除掉了他的袍子，赫然卻是歐那尼。他囑咐那些僕從逮捕他。因為他的頭顱懸賞價值千金。可是公爵為了傳統的榮譽，必須保護一切他的賓客。於是下令關閉宮門。歐那尼見到了這些婚禮的珠寶，不禁含怒譏諷，直至蘇蘿把暗藏在箱底的匕首拿出來，才平熄了歐那尼的怒火。公爵與歐那尼愛之決鬥，結果是難分難解。公爵對著列祖列宗的畫像，祈求引路的明燈。號角聲響，國王駕到。公爵走到自己的畫像前，按鈕開啟了一間密室，把歐那尼藏在密室裡。國王迫公爵把歐那尼交出。可是公爵再度指向他的列祖列宗的畫像，重複申述先人的榮譽，絕不肯做辱沒祖宗的事。憤怒的國王無可奈何地走了，卻把蘇蘿挾持作為人質。

歐那尼從密室中出來，公爵準備繼續決鬥。但歐那尼感其掩護之德，竟以生命相許。後來知道蘇蘿為單思的國王擄去，遂要求苟延性

命直至救出蘇蘿。他把配帶在身的號角呈獻給公爵。

歐那尼：

且聽，接納我這號角，不論有任何事情發生，

不論是在海之角，天之涯，不論是在辰時或是卯刻。

只要在你的心中想望完結我的生命的話，

就吹起這號角吧。

我會毫無後悔地實踐諾言。義無反顧。

公爵：

（伸出他的手）君子一言。（他們握手。公爵轉向著畫像）列
祖列宗，你們都是證人。

第四幕，查理曼大帝的墳前。神秘的拱門，階級，列柱，陰森森
的裝置。時間與地點的一致業已破壞無餘。動作的一致亦幾瀕於險境，
而這一切正是古典派固執的教條。

卡洛率其廷臣蒞場，等候選舉新皇的揭曉。假如是卡洛膺選的話，
號砲三響。他在大放其仁慈的厥詞之後，走進塚中。那些陰謀奪位的
人，其中包括公爵和歐那尼，都以大衣遮面，靜悄悄地臚列在陰暗的
火炬之後。歐那尼抽籤的結果，被選為刺殺卡洛的劍手。果然，砲鳴

三響。墓門大開，卡洛出現。一切的光都突然熄滅。他下令逮捕一切謀反的人。蘇蘿被擁上場。新皇卻赦免了歐那尼，而且把蘇蘿賜婚給他。

第五幕，大婚之夕。月色籠罩在皇宮前。音樂。面具與跳舞。盡傳奇的裝置之能事。歐那尼和蘇蘿已經成親了。歡愉充滿了每一角落。舞終客散，只剩下蘇蘿與歐那尼在默默地享受這美麗的芬芳之夜。不料興盡悲來，猝然聽到了號角聲響，那正是歐那尼的號角，是他應允公爵對他的死亡的號召。當然戀人們希望能得到饒恕，但到底歐那尼「愚信」地被榮譽的諾言釘死了。蘇蘿從她丈夫手上奪取了毒藥，先飲其半。於是這第二代的羅密歐與朱麗葉雙雙瞑目於對方的懷抱中。

劇終。全場，包括了舊派的觀眾，掌聲雷動。新派確定了絕對的勝利。

在這最後的一幕中，戲劇化的燈光、色彩、聲響、靜默以及抒情的詩歌，感官與心理的同時地呈訴，戲劇之成為綜合的藝術，為途不遠。（所等待的只是加上華格納的音樂元素，以使戲劇的演出更臻於完美的諧和。）

（七）古典與羅曼的對照

古典的與羅曼的，其意義並不只是希臘羅馬的藝術文學與中古的藝術文學這樣簡單。二者在內容與形式上有許多相異之點，茲列表以明之：

古典的	羅曼的
以現實為題材	耽於空想，超現實
重形式，重模仿	主內容，重創作
客觀	主觀
理智的，唯物的	情感的，唯心的
以運命為中心	以意志為中心
樂觀，愛秩序	憂鬱，愛神秘
規則的，三一律	靈感的，無法則
抑制自己，忘我	反映自己，自我
沉著，因襲	興奮，自由
人工的，暗示完全	自然的，暗示渴望
悲喜劇分別	悲喜劇混淆
為抽象的標準所統治	啟於人類之動作與七情
人物抽象化描寫一般人	人物個性化，描寫自己

（八）對羅曼派的批判

綜觀上文，可證羅曼主義實在是一種強有力的革命運動，在藝術與文化及社會上，曾完成了它的歷史底使命。當日新興的第三社會層的戰士，以其鮮紅的血液與奔放的熱情，為了自由與真理，向前代的統治者爭戰。結果，在政治上推翻了封建制度，和其同代之經濟與政治的基礎；在藝術上，反抗一切舊的形態，從少數貴族的手上將藝術奪取過來，歸還給較多數的民眾；在社會上，使當時較多數的民眾得到吐氣揚眉。更在文字上打破了束縛民眾的語言的枷鎖。從此語言再沒有「貴族的」與「平民的」底區分，精神方面也得到了很大地解放。至於在文藝中「人道主義」之紹介，愛國觀念之輸入，以及社會上各種現象的討論之復始，這些無疑都是羅曼主義的功績。

不過，誠如近代的批評家所指出，（見勃蘭德斯的《十九世紀的文學主潮》）羅曼主義的文學是一種雅緻的客廳裡的文學，其理想是智慧階級和藝術界的「沙龍」。因此羅曼派的作家，一方面既不懂把握現實，描寫現存的人群，而只著眼於理想，刻劃理想化的個人之思想與情感。另一方面，又漸與他們本身的階級不調和，以致同階級的人們都視他們為離經，為狂放。為了這種意識形態之不和，於是羅曼派與現實社會遂日益遠離，寖假而憎厭其自身的階級。或寄身於冥想的抽

象的生活中，或憧憬於中世紀之理想的境界，與現實完全絕緣。戲劇在這種情形之下，便低降而成為書齋的讀物。既不能適合時代的需求，則當然不能在民眾身上找尋維持其生命的活力素。於是反對這種架空的思想而要求徹底立腳於現實世界的寫實主義得以應運而興，羅曼主義便不得不由沒落而趨於毀滅。

總言之，羅曼主義在戲劇上破壞多而建設少。主要人物每多不能堅持，往往中途變節（如歌德便是顯著的例證），其本身之成就又遠不逮古典主義之偉大。除了雨果等幾個成功的劇本外，極少永恆不朽之作。所以大多數羅曼派作家的名字，早已消滅於近代人的腦海之中了。

註：Romantisme 一般譯為浪漫主義。因「浪漫」二字另有涵義，故特用「羅曼」音譯。

史丹尼表演藝術體系的精義

二十世紀三十年代，史丹尼斯拉夫斯基（簡稱為史丹尼）這個名字在全世界的劇壇是最受人景仰的。他被視為戲劇工作者的新偶像。他的傑作《演員自我修養》被每一個劇人奉為經典。直至現在，我們還時常聽說某些劇團如何忠實地踐行他的表演藝術體系，某些導演如何運用他的方法去訓練演員。究竟史丹尼是一個甚麼樣的人物？他的表演藝術體系的要義在甚麼地方？我相信青年的戲劇工作者一定是樂於知道的。

先從他領導的莫斯科藝術劇場，及其對蘇聯劇壇的影響說起。

十九世紀八十年代的俄國劇壇，流行著虛偽的，庸俗的，刻板的表演。這時期，人文主義的思想跌進托爾斯泰主義的泥溝，甚或墮入十足悲觀主義的陷阱。這種不能服役於當時的社會，和距離現實生活太遠的戲劇，使得一切愛好藝術的人都對劇場裹足。

到了十九世紀九十年代，一方面由於西歐知識分子燦爛的藝術底輸入，一方面直接受了德國的「梅寧鎮」劇團的影響，俄國的知識分子便深深感染了寫實主義的精神。他們對當時劇場的成法起革命，要

求建立一個新的劇場。他們嘗試用新的內容，去充實那灰色的生活，企圖在藝術家與現實環境的對立中，摸索出一條新的出路。

在這痛苦的摸索時期中，最有成就的便是莫斯科藝術劇場。

十九世紀末葉，著名的劇作家和音樂教育者鄧陳戈，懷著改革俄國劇場的最大的熱情，與當日「藝術文學協會」的導演史丹尼斯拉夫斯基相約，於一八九七年六月二十日，在餐室裡談了一個整夜，討論當前俄國劇壇的情形。他們對當時虛偽的劇場同感不滿。於是決定由鄧陳戈的學生和在史丹尼的劇團中挑選出最優秀的分子，以一年的準備工夫，建立一個「內在情感的劇場」。後來，這個莫斯科藝術劇場，當時原名為莫斯科民眾藝術劇場，遂於一八九八年十月十四日，以小托爾斯泰被檢查官禁止了許多年的譏笑統治階級的《沙皇費阿多》一劇的演出，奠定了這劇場成為藝術上崇高組織之基礎。

從一八九八年起至一九〇四年止，是莫斯科藝術劇場史的第一期。這時期是「煩瑣」的寫實主義時期。史丹尼為著探求實生活的解釋，他需要一種和現實極端相像的，酷肖實生活的真理。他要求把生活之煩瑣的細節都一一複製出來。這無疑是繼承著十九世紀前半，偉大的寫實派演員「許卓普金」的最優良的傳統，和接受德國「梅寧鎮」劇團對於生活之歷史的真確，和迫近自然的表演方法底強烈的影響。

莫斯科藝術劇場在它的第一期中，找到了支撐它的偉大的劇作家

柴霍甫。他和史丹尼一樣，同為二十世紀俄國轉形期的人物。在近代的社會主義者的眼光看來，他是一個詛咒自己的時代，把時代的黑暗暴露在藝術的鏡中，從而試想去克服它底偉大的作家。而其對於當代人物性格心理描寫之深刻和精細，在史丹尼之著重於研討人類內在經驗與情緒之表演藝術中，獲得了最完整的戲劇傳達之效果。

在這一時期的保留劇目裡，包括了十九世紀初期寫實主義作家如易卜生，霍甫特曼等的劇本，而且誘導了年青的高爾基開始為他們而寫作。一九○二年，高爾基劃時代的劇本《夜店》之上演，在俄國知識分子面前，昭示著另一個新的世界，是莫斯科藝術劇場一個最可注意的紀錄。

史丹尼，鄧陳戈，柴霍甫和一切其他帝俄時代的進步的知識分子，為了保衛高貴的精神而奮鬥，使藝術劇場成為保衛文化，美學和藝術的寶藏之崇高的組織。他們謳歌知識階級，禮讚生活之本質的美，在堅信壯麗的人生存在這種內在的信心裡，找尋他們的出路。

這劇場的貢獻不單在知識方面，而且在舞臺藝術的領域裡，單純而真實的表演藝術，真實的效果，舞臺上客觀的統一觀念，尤其是對於表演藝術價值的重視，已成為近代蘇聯劇壇的主要風尚。

第二期，一九○五年起至一九一六年。第一次俄國革命的暴風雨襲來，震撼著全俄人民的心，在民眾思想，情緒與生活上都起了急激

的變化。莫斯科藝術劇場為了靜觀時變，於一九○五年遂作初度的國外旅行。歸國後，因為對新的生活觀念缺乏理解，更加感覺到周遭生活的陰鬱。於是，由想逃避現實的慾望而招致的苦惱，和趨於幻想的意向底時代開始了。史丹尼拋棄了「梅寧鎮」式的煩瑣的寫實主義，採取了印象主義，更進而走進神秘主義和象徵主義。上演梅特林克，安德烈夫，和易卜生，霍甫特曼的後期作品。這種從病理的心中看來的現實生活，和從嬰孩似的幻想中所見的人生，當然大為社會主義者所抨擊。因此，莫斯科藝術劇場這種不接受革命的退守，曾經在當時被目為反動。

第三期，一九一七年至一九二六年。俄國大革命降臨。這巨大的地震做成俄國社會組織之徹底的變革。一切的事物都在社會主義之下重新確定它的價值。對於劇場更賦予緊急的任務，需要它來做革命的助手，要通過舞臺來研究現在，過去，和未來的一切生活，要劇場替革命的功業謳歌，和真實地暴露一切革命的缺點。

可是莫斯科藝術劇場無法擔負這種任務。它雖然不反對革命，但是它不能接受革命，為的是它的創辦人都來自資產階級，不能理解這種生活的突變。因此，它寧願保持它的「既往」，潛心於表演藝術的訓練。等待演員們能夠了解新的情感之心理基礎時，才去服役革命。

這企圖在政治上中立時期，也就是它的轉形期。未來之路是崩潰

還是進步，也在這時期中決定。這時期的劇目，除了重複第一期的幾個成功的演出外，都是些古典作品，此外還有一些報銷主義的革命劇本。

一九二五年，劇團第二度旅行歐美。返國後，劇團裡的青年分子才開始接受和了解革命。這時候，他們已經養成了把握新的人類底內在感情的技巧了。

第四期，一九二七年至廿世紀四十年代。史丹尼的最大的功績，在於身處混亂的轉形期而能建立一個進步的劇場。一九二七年十月，俄國革命十週年的時候，演出了伊凡諾夫的《鐵甲列車》，這次的成功使藝術劇場的面前敞開著新的想像，與新的價值底大門。他們的舞臺已經和蘇聯社會主義的思想合為一體了。

他們的技巧，已經由個人的心理分析，進步到精密的社會分析。他們的藝術主張，已經從煩瑣的寫實主義進步到社會的寫實主義。那就是說，不單只以極度的真誠，蘇聯的眼光，和清晰的覺醒去表現過去與現在的生活，同時，還須解釋那引導「現在的真實」與「展望將來」之歷史的行進。在這種新發現之下，戲劇工作者應當負起：促進國家文化發展，和把大多數人的生活，把它的複雜綜錯，矛盾對立，及其偉大處表現出來這種鉅大的責任。

一九三七年，劇場上演托爾斯泰的《安娜小傳》，獲得了最高獎。

史丹尼與鄧陳戈同被尊為人民藝術家。一九三八年八月七日，史丹尼逝世，蘇聯人民同深哀悼。

莫斯科藝術劇場對蘇聯劇壇的貢獻，在於造就了不少演劇人材。主持蘇聯戲劇活動的人，差不多都出自史丹尼的門下。而他對國際劇壇之最偉大的貢獻，在於他之對演員底訓練方法。他集歷代偉大演員表演藝術之優秀遺產，成功了他的科學基礎的表演藝術體系。

史丹尼表演藝術體系的形成

史氏體系的形成，來自兩個主要的泉源。

第一，是外來的影響。十九世紀末，由於機械文明的進步，科學、技術和經濟制度之徹底的改革，興起了自然主義的狂潮。「對現實的關懷」逐漸地進入文學與藝術的一切的領域，劇場藝術當然跟著這國際性的時潮前進。

自然主義的主帥，同時也是自然主義的戲劇之父左拉，在他的小說改編為戲劇的《哈甘太太》的序文裡宣言：「我深深地確信——而且我堅持這個觀點——世紀末的實踐的和科學的精神，必然會戰勝劇場……自然主義運動對近代的藝術帶來了現實的力量和新的生命。」他反對羅曼主義末流之一切美麗的謊言，乳母的床邊故事，無稽的稗

史，而要求新血的輸入。揚棄一切假的情感，要求戲劇家在舞臺上表現一個有血有肉的人，和來自現實的，經過科學分析的真實生活。

自然主義在戲劇藝術上的成就，在於反「為藝術而藝術」的理論；注重劇本的內容與演出之歷史性的真確；重視演員的表演藝術，導演被尊為藝術家；燈光，裝置，道具，衣飾等等均成為舞臺藝術之有機的元素。在社會的意義上來說，戲劇應被認為一種教育的工具。

這種主義的實踐，具體地表現於德國的「梅寧鎮劇團」，法國的「自由劇場」，歐洲的獨立劇場，以及義大利的幾個偉大演員的表演。

義大利擅長於表演莎士比亞戲劇的偉大的演員何西，於一八七七年至七八年間，旅俄表演。他的抒情詩式的情緒與經驗，用單純和漸進的發展創造出來。這對史丹尼表演藝術概念之形成，及其對傳統表演藝術之改革，有強烈的影響。史丹尼讚揚何西能把內在的印象表達於最完美的境地。這種新奇的觀念，要求演員在他的創造精神中，把最完美而又最深刻的一切反映出來。在他的內心中，把偉大的內在的內容積聚，而在他所表演的角色之精神生活中，求得表證。這種理論成為史氏體系的基石。

第二個來自義大利的偉大的演員是沙文尼。在他旅俄表演期間，史丹尼時常去訪問他，把他捧得高比天公。沙文尼的理論在致力於「生活於角色」，用自己的想像去表現出來。他說，一個演員在舞臺上生

活，笑和哭，同時他在旁觀察自己的淚和笑。造成他的藝術的就是這種雙重的才能，這種人生與表演藝術間之均衡，由刺激與制約所創出的內心的創造狀態。

此外，他之注重學習與訓練，也是促進史氏體系建立的因素之一。

梅寧鎮劇團於一八七四至一八九〇年作全歐巡迴演出。這劇團是德國的梅寧鎮公爵佐治二世主持的，他自己負責演出的總體，公爵夫人負責對劇本的分析，而由另一導演任舞臺監督及專責訓練演員。其演出之特色在於歷史性的精確，演出之完整性，舞臺藝術各種元素之絕對的控制；細心而長期間之排練（這對當時俄國劇場之粗製濫造的速成演出實為一大諷刺），廢除明星制，演員之個別問題不被重視，所謂主角不過是跑龍套的領班；每一劇都有其獨特的裝置，衣飾，及歷史的情調。而公爵本人更以處理群眾場面的手法名於時。

由於梅寧鎮劇團的影響，使整個十九世紀末的劇壇興起了對於表演藝術之濃厚的興趣。許多天才演員都致力於研究「演出整體」的方法，尋求創造地表現這種豐腴而新穎的民族藝術，新的表演藝術，和新的演出方式。

史氏體系的第二個來源，是俄國本土已經具有的強壯的戲劇藝術根基。早在十八世紀，當俄國劇場和戲劇仍在幼稚時期，已經有些偉大的演員，要求演員不應只有創造的表演，而且應該著重他的藝術與

民族生活之緊密連繫，從而達致以民族為本位的藝術理想。

俄國寫實主義劇場的祖師，應推許卓普金。從許氏到劇作家兼導演之奧斯託洛夫斯基，以及於史丹尼，他們之發展是一脈相承的。許氏本為農奴，於一八二一年，以其卓越的戲劇天才，得莫斯科知識分子之助，獲得自由，從此致力於劇運垂四十年。他說，表演是「內心的歌聲」，他反對外在的劇場性的虛偽的誇張，堅決地要求心理的表現與寫實的細節。這種心理的寫實主義的遺產，一直影響到五十年代的蘇聯劇場。他的表演是一種酷肖生活之濃縮的想像性的表演藝術。他的寫實主義的方式與特性是用以表現情感與觀念的手段，他將情感與觀念濃縮，而使其適應於他的藝術的與哲學的目的。

他反對「朗誦式」的唸臺詞的誇張的方法。他對唸臺詞有特殊的天賦，鏗鏘有聲，人譽之為「一語重於千金」。而其對追求真理，真實而嚴肅的戲劇藝術之貢獻，使其成為俄國劇壇之立法的權威，最偉大的藝術家。

奧斯託洛夫斯基的貢獻在於提高演員的地位，組織戲劇公會以求改善待遇及保障權益。由於他之努力，皇室劇場的專利權被取銷，使私有劇場合法化；設立廉價的座位，把戲劇歸還於民眾；廢除明星制，創始「集體」的表演。他備受皇室的尊崇，委之為全莫斯科的劇場總理，及創辦戲劇藝術學院，可惜於一八八三年便死了，齎志以歿！

　　莫斯科藝術劇場是二大天才結合的成果。史氏之外的另一偉大的戲劇導師就是鄧陳戈。他是史氏建立演劇體系的一個最重要的貢獻者。在莫斯科藝術劇場裡，鄧氏主持文學，舞臺藝術及行政工作，史氏則專注於導演及演員教育，他倆合力把俄國劇場從商業主義，和受偽古典主義侵入而陷於絕境中解救出來。

　　鄧陳戈是一個優秀的劇作家，他的劇本曾數度獲獎；作為舞臺藝術家，他是寫實主義佈景的前驅；也是音樂教育者，晚年曾致力於蘇聯歌劇的改革；而其最大的功績在於他的訓練方法，二十世紀初許多偉大的俄國演員都是他的學生，且大都成為「人民藝術家」。史氏說，在鄧陳戈的指導之下，能啟發演員的靈魂。例如柴霍甫的《海鷗》，在莫斯科藝術劇場之歷史性的演出之前兩年，曾在聖彼得堡的皇家劇場演出慘敗，柴氏為之氣餒。憑鄧陳戈的鼓勵，協助史丹尼運用新的方法去處理，竟獲得輝煌的勝利。表演之內在的寫實主義和演出之外在的寫實主義，賦予柴霍甫的劇本以新的生命。海鷗此後竟成為莫斯科藝術劇場的「場徽」。

　　鄧陳戈對於表演藝術，只列出「未成體系」的六原則：

　　（一）經驗：有經驗的演員──「生活」於角色，有技巧地表演的「能力」；會表演的演員──憑實際的經驗，以「表現」角色。

　　（二）自然：研求達致演員之自然的感情與劇場之真實性之有機

的統一。

（三）感染：這是一種天賦。有些演員富於悲劇經驗的感染，有些卻富於喜劇的。演員的「外才」——聲音，容貌，眼睛，姿態，也許有助於增強感染性之力量與明晰。

（四）魅力：這是主觀的，不能從科學的探討中求得。可是觀眾會感覺到演員由風度誘致的魅力，存在或是闕如。

（五）誠實：表演藝術之「單純性」，反「人工化」。

（六）創造舞臺形象：有些演員在一生中可能扮演過五六百個角色，但他所創造出來的舞臺形象只是四五個，也許連一個也創造不出來。這種創造的才能，第一要靠演員的品格——他的個別的姿質，他的風度，他的幻想，他的激發情緒感染之能力。第二是經驗之自然與忠實。第三是技巧和熟練。這第二和第三種的才能可以從訓練獲得，可是第一種這不可求的天賦卻不能不靠演員的天才了。

史丹尼表演藝術體系的精象

史丹尼表演藝術體系，建基於歷代偉大演員曾經在他們的藝術中所運用的原則。其要旨在於創造「內在情感的劇場」，和以「心理的寫實主義」為基礎的表演藝術。

內在情感的劇場，反對習慣性的，機械的，劇場化的，虛偽的，過分誇張的表演。矯扭造作的面部表情，聲音，姿態，這些外在的表現方法是不能表現生活之真實的。演員必須生活於角色。從角色的內在情感出發，動員一切內在生活的要素，進入角色的外型。換言之，演員必須了解角色，同情角色，設身處地於角色的情境，「為」其所應「為」，「感」其所必「感」，在一種美學的和藝術的型式中，創造人類的精神生活。從豐富的想像與幻想，注意之集中，肌肉之鬆弛，有效之記憶，去創造有「目的」的，合理的，連貫的動作。

想達致這個目的，必須有一種系統化的技巧。史氏表演藝術體系之建立，便是旨在訓練演員集中努力於完美他的軀體與感官的能力，從而能操縱他的神經系統，以產生由意志而誘發靈感之有利條件。體系之要義：

（一）動作之訓練：演員必須是他自己一切動作與感覺的主宰。他必須獲得操縱肌肉與神經系統的能力，而肌肉的鬆弛為演員一切創造工作之開始。因為肌肉之緊張不只使外在的軀體痙攣，而且妨礙內在情緒之表現。為了使動作能適當地傳達內在的情感，視聽唱的音樂教育，體育，舞蹈與劍術等等便是這一訓練的基本課程。

舞臺上的動作，必須是內心有根據的，合乎邏輯的，一貫的，實際上是可能的。不要只是「為動作而動作」，也不是在「為情感而情

感」之激動中產生出來的動作。總而言之，舞臺上不應有任何沒有目的，沒有心理基礎的姿態。

舞臺上合理動作之形成，必須靠住「想像」和「創造的幻想」的幫助。劇作家在他的劇本裡，從想像中創造一個角色，給予角色一個「規定的情境」，和「假設」的行為與性格。同樣，演員也必須運用他的藝術，把劇本轉化為劇場上的真實。用活生生的人性的情緒，演員自身所體驗的情緒，在劇作者「規定的情境」中，用積極的「想像」，藉「假設」把自己轉移到不存在的假想生活的平原，從而產生有說服性的，主導的，有動作性的純真的思想，感情與情緒。

動作之準確性的訓練，是演員自我修養的基礎。演員必須用集中的注意力，去觀察角色的思想與行為。從外部到內部，從以理智為出發的注意，進而以情感為出發的注意。而想像的生活，對內在的注意力之集中，提供無盡窮的資源。

動作必須有正確之目的。演員在角色準備工作時，應依據劇本的中心意義——主題，和劇情之有機的穿插，去選擇角色的生活之目的。然後將角色的動作分切為若干小單位，每個動作的小單位，都朝著主要目的——如「嫉妒」之於「黑將軍奧賽羅」——這航線的指標前進。在選擇目的時，應選取真實的，人性的，有創造性的心理之目的，有吸引力而能激起動作之動機，激起演員之創造意志的。

可是，動作單位之分切是暫時性的，只在角色準備上才用得著。在角色之實際創造中，應混合一個完整的大單位。

（二）角色的創造：演員應熟讀劇本，經過精密的分析研究，明瞭劇作的主題，信服劇作家所預定的情節；透視自己所擔任的角色，了解其生活之主要目標。這種嚴肅的態度是演員工作的中心點。在創造角色時，應注意避免一切反自然的事情，把單純的人類生活之現實，經過淨化作用，使成為藝術的真實。那即是說，吸取實生活動作之主要元素，而排除任何多餘的東西。

角色的核心，是劇本的基本思想，角色之最高問題，也就是形成角色之性格底主要因素。在演員創作藝術中選擇「核心」是非常重要的工作。「核心」應儘可能地走進在創作中演員之靈魂裡，走進他的思想，感覺，走進一切的心理要素裡。「核心」會不斷地使演員想起所演之角色的內心生活，和創作之目的。演員如能把握角色的核心，那末，他的體驗創造過程，自然會發展得合乎常態。

史氏表演藝術體系的主要課題，在於潛意識之創造。演員應生活於角色，無論在思想，感覺，行動，都應該和角色一致。通過自己的人格，把結晶化的情緒記憶，充實於角色的形象，賦予角色以生命。通過意識的技術，去激發潛意識的創造。跨過潛意識的門限，角色的內在生活便自由地獲得單純而完美的形式。而接近潛意識境界之方法，

為角色創造人類心靈，性格，情感，情緒之綜合的方法，第一，要減少肌肉之緊張，為靈感之產生創造出適宜的條件；第二，排除障礙，演員必須堅執動作之真實的信念，清除一切缺乏精確性的東西。而且必須尊重大自然加於演員之生理上的限制。（作者註：例如肥胖的名義大利高音歌王演唱《茶花女》中之小生阿芒，使觀眾頗有滑稽之感。）過於強求和反自然的努力，是會妨礙潛意識之創造的。第三，把一切內在創造情境的要素，引進於人性的活動範圍。經過這些步驟，潛意識的動作，便會流進正確的路線中，朝著角色之最高目的進展。

總括來說，演員應先養成主宰肌肉與神經系統的能力，從修養與生活體驗，積聚豐富的內在創造的材料；在準備工作時，須了解劇本的主題，找出角色的核心；在演出時，把全部的思想、感情和動作，匯合起來去實現劇情之最高目的。

演員的工作必須在舞臺上完成。這種工作是集體努力的結果，並不是個人之靈感之冒險。演員必須懂得如何意識地接近他的藝術的伙伴，對著他們的眼睛說話，在情感上產生自覺的，直接的交流。假如一個演員不能與同伴的演員共享他們的思想與感情，演出之完整性及集體的努力便會破壞和斷送。

演員的工作必須在觀眾面前完成。雖則寫實主義的演劇是在「鏡框子式」的舞臺上，透過不存在的「第四堵牆」去表現現實的生活；

雖則史氏表演藝術體系不贊成演員的興趣集中在觀眾席，但是觀眾對真實情感之反應，是會刺激演員之創造力的。因此，假如演員想把握觀眾的注意，必須在他們雙方之間，盡力維持情感思想動作上之不斷的交流。

至於角色之創造狀態，有如人類之產生，是演員有機體之創造的天性的自然行為。在創作過程中，劇作者有如丈夫，演員便是妻子，而其結晶品便是所創造的角色。在這過程中，導演是以產科醫生的身分而參加角色的創造的。

史丹尼演劇體系之影響及其批判

史氏體系是廿世紀初寫實主義劇場革新運動之斯拉夫式的發展，是近代偉大演員表演藝術之成果的匯集。其影響橫掃歐美劇壇，就中以美國受惠最深。緣因在莫斯科藝術劇場曾於一九二三至二四年間抵美作各地巡迴表演。這龐大而完整的組織，反象徵式的裝置，和心理的寫實之表演藝術，使美國人士耳目為之一新。劇團返俄後，有一部分成員「求」奔自由，留居美國。而波蘭籍的波爾斯拉夫斯基是將史氏體系正式地訓練美國演員之第一人。波氏於一九〇六年起在莫斯科藝術劇場第一研究所工作，這研究所是史氏建立作為實踐體系之新理論的場所。波氏於一九二〇年離俄，一九二二年抵美，在美接應史氏

於一九二三年的巡迴演出。後與另一留美的女團員共同創立美國實驗劇場，使美國的導演與演員初次獲得研究史氏體系的機會。一九三三年出版他的名作《演技六講》。將史氏體系發揚光大。他以為理想的演員，應具有：天才，適應的心靈，高深的教育，對生活之知識，觀察力，敏感性，藝術的趣味，善良的品德，悅耳的聲，嘹亮的音，面部與姿態之表現能力，勻稱的身軀，敏捷的身手，動作的可型性，工作之堅韌性，想像力，自制力，以及強壯的體魄。一切這些品質，天才除外，都是演員可能而且必須養成的。這種發展必應在堅定而合理的次序中逐漸完成，而「精神」，「智慧」，與「軀體之訓練」實為此種發展的開端。「精神」即主宰靈魂的能力，使精神有敏感性，可型性，及有情感的記憶力。所謂「智慧」之發展，在養成想像之最大幅度的能力，及教導其對藝術的趣味。更從音樂，舞蹈及各種體育運動，以訓練演員能絕對控制自己的軀體。

第二個出自史氏門下而在歐美工作的劇人是小柴霍甫，他是名作家柴霍甫之姪，莫斯科藝術劇場的優秀的演員，曾在第一研究所工作，這研究所後來改組為第二莫斯科藝術劇場，他被委為主任。最初，他接受和實踐史氏體系，後來受了廿世紀反寫實的藝術思潮，和同伴梅葉荷特及華克坦戈夫之反寫實的演出之影響，自奔前程，漠視史氏之情緒記憶的價值，而以極度誇張的手法，演員之自我觀念去表演角色。他將莫斯科藝術劇場帶進梅特林克，史特林堡之神秘主義的階段。他

的象徵主義的，注重精神之純化的演出手法，虛無主義的思想，和視劇場為宗教的經驗底觀點，大為共產當局不滿，遭受嚴格批判，遂於一九二七年離俄，在歐美渡其餘生。

他的理論側重於訓練想像，直覺，及造型化的「心理姿態」。他以為人類無法直接支配感情，只能由間接的方法去誘導，去激發。他稱這種能力為「心理的姿態」，其目的在影響，挑動整個內在生活以達成藝術的目標。這種姿態並不是自然的和習慣性的，為的是日常生活的姿態無法激起我們的意志，必須靠著造型的心理姿態，才能整個地支配軀體，心理與靈魂。

現在，回過來論及史氏體系在其本國的影響。

俄國大革命後，一般知識分子都在這突變之下徬徨歧途。但在劇壇卻闖出了一個自命能接受新政府的意識形態，自認為劇場的十月革命的導師。他這種創新不曉得是出自誠意還是機會主義，可是總算是得風氣之先，他的名字是梅葉荷特。

梅氏在大革命前，曾導演安德烈夫，梅特林克等的象徵主義的劇本，其後在莫斯科藝術劇場工作四年，史氏給予他在體系之外自由發展新的演出方式的機會。結果，當史氏尋求完整的舞臺幻象以「再現」實生活的時候，梅氏卻致力於創造「劇場化」的劇場。他以為劇場並不是從理性暴露現實生活之表現，也並不是只在重行調整現實生活，

而是催促統治者破除舊傳統，建立新方式這種進化底創造力之表現。他這種反寫實的舞臺藝術之創造的革命，開始了大膽的劇場實驗。首先，反對史氏以佛洛依特之潛意識心理學為基礎的經驗情緒論，尋求綜合一切的劇場程式，這些程式是能激起觀眾情緒之反應的，他的理論顯然是建基於生物學的行為派刺激與反射的心理學。在表演藝術的應用上，他稱之為「生物機械學」，或稱為「演劇力學」，反對心理和審美的精鍊，一切動作機械化，對話是電訊式的。演員之訓練必須根據動作之自然律，養成馬戲班式，舞蹈的，運動員式的技巧，在時間，空間，及節奏之諧和中表達角色的情感。他掃蕩舞臺上一切煩瑣的事物，而以三重積的，立體性的平臺階梯等幾何型之組合，創立他的「構成主義」的裝置。消滅舞臺與觀眾席間的鴻溝，企圖演員與觀眾打成一片。

可是他這種從橫面去看人生橫斷面的概念，以單純的，極端集中及簡約的動作去顯示人類生活的活動與精神，漠視真實的生活與內在的情感；「為劇場而劇場」的形式化的表演；導演至上，視演員如傀儡；構成主義的裝置，一切舞臺藝術只為審美的觀點而存在，這一切，到了四十年代，被批判為機械的唯物論者，程式主義者，在蘇聯任何劇場都關心演員之教育與發展時，他卻殺害演員的創造。以他的姓氏命名的劇場的成員最高會議，認為他已經把劇場帶到了「意識」和「藝術」的崩潰之路。終於一九三七年，經全蘇聯藝術委員會決議，解散

了他的劇場。

企圖在史氏的「內在情感的劇場」與梅氏的「劇場化的劇場」之間建造一座橋樑，企圖結合近代俄國劇場之形式與內容兩大傳統的戲劇家是華克坦戈夫，史氏的入室弟子，曾主持莫斯科藝術劇場第三研究所。他尋求舞臺上「完美的和諧」之實踐，要求導演與演員之間的密切合作，創造工作之平均發展。初期的演出，偏於直覺的表現，主觀的唯心主義，源自西藏的神秘色彩，和托爾斯泰之和平勸善的觀念。大革命到來，面對著新的社會，華氏的藝術見解立即起了變化。他覺得藝術必須與群眾並肩行進，而史氏體系和新社會秩序是不相融洽的。因為他犧牲外在的技巧，把內在的技巧誇大，這很容易陷入隔絕的情感經驗之泥沼中，以致損害了外在的簡潔和清晰。華氏認為只有在達到人類情感底隱秘的內心以後，而且只有在這種情感底堅定的基礎上，才能建立一種新的和更優美的戲劇結構。他要求劇作之輝煌的，革命的主題，而揚棄生活之瑣碎的細節。他的演劇理論之三要素：

第一，給予每劇之演出以一獨特的形式。這種特殊的風格是與作者的個性，他的題旨的特質直接接觸的結果。

第二，演員必須從現代的觀點，去研究，分析劇本，去批判角色。

第三，表演之情緒的真實性，與演出之社會價值。

　　華氏不幸早死。他被認為僅次於史氏的最具影響力的導演，雖則他以審美的態度去看革命，然而他所走的路，企圖內容與形式之統一，在社會主義的寫實主義看來，是正確的。

　　蘇維埃政權成立之前還有一個劇場的冒險家泰羅夫。他於一九一四年和他的妻子，史氏的學生，創辦「室內劇場」。他兩邊作戰，對當時劇場之兩種支配的傾向作戰。他反對史氏的寫實主義的劇場，為了他之蔑視形式的原則；他反對梅氏之程式主義的劇場，為了他之殺害情感的表現。他主張劇場「劇場化」，以為劇場與實生活之再現無關，舞臺應該表現外在的美，音樂似的對話，雕塑的和諧的動作，以審美主義為終極之目的。

　　革命後，這種形式主義的劇場已暴露其本身的矛盾。因為新時代的劇場藝術需要理想以充實其內容。而泰羅夫一向把演員的創造工作視為外在的方法之產物，把劇本視為一種羅曼的英雄史蹟，這危險便是製造沒有靈魂的演員，和沒有社會意義的劇本。劇本的主題和哲學的觀念，全給和諧的對話，節奏的動作，立體的未來派的裝飾，犧牲殆盡。

　　他轉變了，尋求新的出路。他揚棄了抽象的審美主義。發現了美國的表現主義大師歐尼爾，開始對在崩潰中的西方文化發生興趣。他走向悲劇的哲學，和嚴肅的戲劇形式，不再接受構成主義之表面的膚

淺的形式了。從前愛用浮誇的華麗的色彩，現在寧取謹嚴的單色畫。表演藝術的訓練也從誇張的態度，轉而探求表情動作之簡約，和對話之簡潔，恢復演員為藝術傳達者的地位。為演員而創造適當的舞臺氣氛，他的理論被稱為樣式化的形式主義。他的哲學基礎是唯理主義，他觀察人生，不注意它的成長，也不注意它的未來，而只注意它的結果。

他沉醉於西歐文明，對劇場應服役於政治之要求不感興趣，因此被批判，罷職，於一九四九年被逐出他自己慘淡經營的「室內劇場」，寫下了蘇聯劇壇最悲劇的一頁。

綜上以觀，近代戲劇藝術體系可分為兩大流派：一是「再現的」，二是「表現的」。史氏體系是屬於前者。其最偉大的貢獻，在使表演成為一種有科學基礎的藝術，使演員成為藝術家。號召演員應不斷地努力於自我修養。他的體系沒有教條性，只是誘導演員如何去創造他的角色，從軀體的訓練，從潛意識的激發，在舞臺上表現一個活生生的人，真實的生活。

史氏第二個偉大處，是寬大而兼容並包的實驗精神，為了擴展劇場藝術的形式，他先後建立了四個研究所，容許他的同工和學生，沿著政治的，社會的，劇場的觀念之發展，去自由地創建他們的理論，而讓他們的理論去經歷新時代，新社會意識形態的考驗。

　　第三個偉大之點，是他之對寫實主義劇場之擇善固執。他的體系的生命，開始於資產階級的帝俄時期，而成熟於蘇聯之初期的社會主義時代。帝俄末期，俄國劇場正徘徊於偽古典主義與普希金的羅曼的作品之間。在統治階級之嚴厲的檢查制度之下，柴霍甫被冷藏，高爾基被流放，史稱為俄國戲劇史的荒旱時期。史氏理論之誕生，被譏為西歐攝影式的自然主義的盲目的翻版。革命後，為了他的保守主義，被視為唯心論者，他的體系被認為束縛演員自由的毒草。表現人生，卻隱蔽了生活之內在的精神；顯示真實，卻忽略了真實之社會意義。在舞臺藝術的領域，更遭受程式主義者與樣式主義者的圍剿。可是，他在社會秩序變革的狂潮中，兩次世界大戰的思想變態的逆流中，能作砥柱於中流，堅執著寫實主義的路線前進。其他的在「鳴」、「放」中產生的反寫實的新思想，崛起來倒下去，而他卻屹立如山。第二次世界大戰期間，他的體系曾遭受當權派的殺害，直至史太林死後，文化解凍，文化當局曾派人去整理史氏晚年對於劇場創造的新意念，和使演員能激發情緒生活之新方法，使他的體系更臻完美。

　　史氏最受譏評之點，在於他只訓練演員如何在舞臺上「生活」，而並不是教他如何在舞臺上「表演」；著重於表演藝術之改革，而忽略劇本創作新方式之紹介；漠視觀眾，在觀眾與舞臺的生活之間劃了一道鴻溝，要求觀眾在黑暗的觀眾席去觀察生活在攝影機重現的網版畫。

　　史氏不大理解劇作家與演員間的關係。而俄國劇作家也傳統地忽

視戲劇的情節，他們的真正的興趣只在於實生活之躍動，精神之翱翔，人類靈魂的真諦之直接而自由地呈訴。因此，史氏並不要求演員表現作家的意念，他與柴霍甫間之歧見（柴霍甫常譏笑他完全不懂得他的劇作的涵義），常賴鄧陳戈居間調停；為了史氏不理解莎士比亞劇本的真義，（一九〇八年，莫斯科藝術劇場演出莎氏的《哈姆雷特》，禮聘英國近代名舞臺藝術家戈登格雷協助）戈登格雷和他常常吵鬧到臉紅耳熱。

近代劇場藝術的發展史，是感覺的要素與心理的要素之爭衡的歷史。二者之有機的綜合，是全世界一切戲劇工作者努力的目標。史氏以其創造性的高瞻遠矚之天才，把新的生命吹進了近代的舞臺，發現了一種新的品質：劇場之「真實性」。雖則離目標之差距尚有五十步，然而他已經完成所處的時代的使命。即使是反對他的戲劇工作者，也不得不批判地接受他之對於「真實」的信念。

史氏體系的成就，可稱為前無古人，而最高目標的接近和抵達，亟盼亟賴於來者！

舞臺藝術之史的發展

　　十九世紀末至二十世紀的二十年代，是劇場藝術史上最主要的時期。緣因：第一在於戲劇正式被視為有機的綜合藝術，演出者成為劇場的支配人物。不論他用何種風格去忠實地或創造地解釋劇本，他應負起全責使演出成為有機的統一。其次，在劇場上首次發現理論之重要，改革家們各以其獨特的見地去批判劇場，對使劇場痛苦的罪惡貢獻其解救的方法。在這各種趨勢之衝突和矛盾中，我們面對著透視的和立體的繪畫，煩瑣的寫實主義，嚴謹而單純化的建築，構成的動力主義。一方面我們發現極度豐富的狂想；另一方面，舞臺藝術的貧乏差不多達到了貧血之點。一切這些紛歧的現象不斷地在衝突，在鬥爭。在這種情形之下，沒有一種趨勢能夠確保它的優越性，沒有一種理論能夠穩握它的勝利，而對於未來的趨向究屬如何，更無從確定。

　　第一次世界大戰以後，反寫實主義的狂潮可驚地復現了。這種現象正是我們現代之紛亂的，騷動的，極度興奮的生活之反映。這種生活，以其外在的美，以其朝生暮死的內涵，急切地想望今朝有酒今朝醉的易求的快樂。因而藝術也以質樸到差不多回歸到原始狀態一樣地單純為滿足。這樣的生活，充滿了殘酷與極度的衝動，熱情而不適當

的反應，以及許許多多不能解決的問題之臨時的解決方法。

　　在現代的舞臺藝術領域裡，似乎一切的表現都誕生得非常迅速，都充滿了希望，都自命為應臻於永恆的地位。然而結果卻同樣迅速地死亡。愛披亞與戈登格雷已經屬於長久的過去，雖則愛披亞在近代舞臺照明之發展中還有一點地位。佐治福許對二重積（二向度，即平面）浮雕式的舞臺藝術的理論，已成為史前的化石。造型的三重積（立體）演出整體之創設，把二重積的繪畫迫退在一隅。從二十世紀初期的寫實主義起，到萊因哈特之風格化的寫實主義，反寫實的表現主義，最後再回復到新寫實主義，舞臺藝術在其整個進程中，似乎走了一個大圈子。

　　為了說明這種進化的全程，讓我們回顧最初的改革家們如何去建立劇場，及如何去發展舞臺藝術的努力。劇場，和生命一樣，是不斷地賡續的，因此不會有真正的隔離，不會有真正的中斷。固然，在一切的時代，從過去以至現在，所有的方法依其本質之運用，演出者們是深信其必能適合於當時之戲劇世界的。每一時代對劇場之不同的態度，以及觀眾之不同的感受性，必然需求不同的表現方式。每一時代都曾經有過它所需要的劇場。換言之，一時代與他時代劇場之間的不同處，主要地是依存於觀眾對視覺方式之感受性的。

　　戲劇之被視為綜合的藝術，這理論源出於希臘的亞里士多德。他

在《詩學》中，列舉悲劇之六個主要元素——情節，人物性格，對白，思想，場景，與歌唱，而以情節為戲劇的靈魂。人物性格是次要，舞臺裝飾更屬無關大體。這種綜合實在只是各種元素之「混合」，每種元素並不處於同等重要的地位。緣因在於當日希臘劇場是露天的，在山坡下的祭壇前，三方面環繞著萬千的觀眾。在這種物質環境之下，演出的形式受制於劇場的型式。沒有佈景，只有布幕作為演員休息及換裝的屏障，後來發展成為固定的建築的舞臺背景，有三度門，（我國國劇舞臺上傳統只有兩度門）中為王宮或廟宇，左右是通達市內及國道的出入口。分為三層，第一層是表演的背景，第二層作為瞭望臺，第三層是凡人昇天或神靈下凡的場所，最初是用木建造的，到羅馬時期改用石頭，是為舞臺裝飾之肇始。合唱隊載歌載舞，解釋「言」而未足的劇情，接連前後場景之間的思想。為了觀眾數目之龐大，演員穿著高靴以增高體裁，因此狂暴的動作變為不可能，一切兇殘的事件都靠著使者的回報。而最奇特的創造是典型化的面具，猶如我國國劇的臉譜。在紀元前二世紀，已有二十三種悲劇的，和四十四種喜劇的面具，這些面具相傳是有擴音的功能的。

史稱為黑暗時期的中世紀，在劇場史上稱為「沒有戲劇的劇場」時代。羅馬戲劇是壽終正寢的，給基督教埋葬了。從四世紀起，偉大的劇場，代表羅馬藝術最高成就的劇場，及其三種不同的背景：悲劇的，乃由列柱，雕像，三角式的屋簷及其他王室的環境設計而成；喜

劇的，有露臺，窗戶等等民間實生活的建築；野外景的，有繪畫的山林及其他田園鄉村的景色。這一切都陷於頹毀，變成了養兔子的場所。幸而後來，宗教發現了戲劇之社會的功能，又全力地擁護戲劇，提倡多姿多采的宗教戲劇之室內的和嘉年華式的街頭連環劇之演出，使戲劇之瀕於易簀的微弱的脈息得以延續下來。

十六世紀是歐洲劇場史上第一個大轉捩點。文藝復興昭示希臘羅馬文明之復甦，古典藝術之重新估價。義大利是歐洲最先覺醒的民族，它結合了對古代世界的懷戀和反宗教的入世的新精神。從此時起，全歐的戲劇活動有了兩大顯著的主要分歧，其一為民眾劇場之路，這條路線溯源於「希羅」時代的喜劇，以其高度的活力和冒險的精神，擺脫羅馬政治的壓力和嚴密的檢查制度，描寫富有的統治階級與貧苦的勞動階級愈趨隔離的危險。戲劇的情節與人物都是世俗化的。踏進了黑暗時期的中世紀，這班戲劇工作者逃避了宗教的握殺，走而之四方，以雜技加上默劇的型式，維繫民眾劇場的傳統，終於創建了後無來者的義大利「面具喜劇」（Commedia dell'arte）。

這種盛行於十六世紀的喜劇是即興的，換言之，只有提綱而沒有劇本，宛如我國民初的「文明戲」。內容是民眾喜見樂聞的故事，人物是典型化的，同一的演員時常扮演同一類型的角色。這種演出完全靠著演員的才華與急智，突梯滑稽的插科，談笑風生的打諢，博得群眾喝采的對白，自然保留下來，雖則未成為完整的劇本。面具比諸希臘

劇場的較為人性化，沒有佈景，經常在戲車上巡迴表演，間或走入劇場與宮廷。

　　可惜的是，這種從拉丁戲劇可笑的模仿下解放出來的民眾戲劇，為了沒有戲劇詩人的支撐，兼以天才演員之不易得，千篇一律的劇情，只迎合觀眾低級趣味的表演，更兼文化水準低下的中層階級不願支持，這種喜劇，在十八世紀末，不得不歸於消滅。然而，它的影響及於全歐，莫里哀的喜劇，近代的笑劇與小歌劇，都拜賜良多。而在現代的卓別林和法國的馬叟的默劇中，仍可發現其所由自的靈感的泉源。

　　反之，由文藝復興導起的戲劇活動在英法甚至在西班牙卻開展其活躍的前程。在十七八世紀之間，戲劇天才輩出，誕生了莎士比亞與莫里哀這悲劇與喜劇兩大巨人。附庸風雅的貴族和資產階級甘心作經濟上的支持。從此劇人固可以安心工作，而且舞臺藝術的花費來源也不虞缺乏。可是戲劇表演的欣賞開始需要付出入場費了。戲劇活動流向學院化與宮廷供奉，衍變為大學裡的文學課程，知識分子的專利。與民眾的關係，相去日已遠了。

　　這時期，在舞臺藝術上的成就，顯著的是透視畫的佈景，鏡框子式的前臺拱門，圍裙式的前臺，馬蹄鐵式的觀眾席，概言之，舞臺藝術的視覺的元素開始扮演一個角色，即使是一個低微的角色。

　　義大利文藝復興式微時代，許多畫家挾其纖巧的欺騙人們眼睛的

透視畫侵入劇場。這種被稱為魔術的掩眼法的透視畫愈來愈複雜，愈精美。劇場毫無抵抗地臣服於這種浮華虛飾的「美景」，它的流行支持得最長久，甚至直達於我們的現代。

莎士比亞時代戲劇的演出最初是在白天裡的。戲劇詩人的抒情詩式的描敘，把觀眾的想像玩弄於股掌之上。當太陽的光輝照耀著莎氏的偉大的演員的臉龐，鼻尖上透露著晶瑩的汗珠，他卻說道：

「夜深沉，好深好深的夜，烏鴉都飛回到森林裡去了。」
《馬克白》

正如我國屬於歌劇體系的國劇，其演出是象徵化的。闈帳代表城牆，諸葛亮高據其上大唱其空城計，搖槳代表了划船，船娘搖曳生姿地蕩漾於一池春水之間。演員揮動馬鞭在舞臺上把路趲走了三個圈子，便「不覺來到了十里洋場」。這種創造舞臺幻象的工作，便留給觀眾在神遊中去完成了。

事實上，這時期的演員是在舞臺裝飾之「前」而不是在舞臺裝飾之「內」表演的。三種掩眼法的透視畫的佈景：悲劇的，喜劇的與田園的，加上代表列柱的翼景（或稱側景），顯明地是非「再現」的裝置，古典的戲劇也從不企圖給予觀眾以現實的幻象。晚間的演劇，不論是室外或是室內，都用同樣的燭臺構成的腳光照耀著。這些從下邊

來的燈光和從上邊來的燈光混戰，不特無照明的效果可言，反而產生醜惡的紛亂。

總而言之，十七八世紀最初是戲劇詩人君臨劇場；繼而由劇作家與演員共享天下。

在舞臺藝術的領域，愈接近現代，愈發現其不連貫與不合理。這些過分趨重於創造羅曼氣氛的藝術家們，他們之不正確的歷史觀念產生可怕的各種不同風格的雜萃。在這種不可思議的環境下，結果是：不管角色的智慧水準如何，唸出來的都是優美的臺詞，和如流的對答；傳奇劇的人物穿上了歌劇的絲綢的浮華的衣飾，而且包括一切可以想像得到的時代。由是我們毫不為奇地看到文藝復興時代的王子率領一群中世紀的戰士；或是在中世紀哥底克式冷酷的大廈之前開展一個十六世紀的愉快的場面。這種年代錯誤的現象竟然可驚地一直流傳到現代，而且在實生活中也牢不可破地保持。

然而，到了十九世紀中葉，對於舞臺藝術之要求歷史的「正確」與「迫真」興起了研究的興趣。雖則這種趨勢沒有滿意的解決，但至少把「環境」的實現這課題帶到劇場裡來了。

狂熱地專志於劇場的德國梅寧鎮公爵，首先在他的宮廷的小劇場裡，忠實於當代的精神，創始「歷史地」的演出，歷史地，考古地正確的演出。他是第一個把劇場從沉淪中拯救出來的人，在他的時代，

他是把演出作為一個整體來提出和解決的首倡者。他的處理舞臺裝置的方法，是根據廣博的參考材料，以奴隸似的忠實的態度，把人生的細節加以重演。

華格納在歌劇的領域裡，更把劇場之綜合推進到它的極限。在這種綜合裡，詩歌，表演藝術，音樂，繪畫，以及舞臺機械的藝術都同等地參與工作。舞臺裝置首次地成為戲劇演出的一個角色，卻並不是為對視覺的單純的愉悅而創設，而是企圖藉佈景之媒介去創造適宜的情調，和使劇場藝術成為有機的整體。

二十世紀科技的進步解答了人類思想與生活的範疇中不少的問題。舞臺藝術之趨於寫實主義的傾向是不容置辯的了，每一國家都有這一趨向的實踐之最高的代表。法國有安端，德國有白蘭姆，英國有格連，美國有白拉斯哥，俄國有史丹尼斯拉夫斯基。他們都嘗試以「真」代表「真」去解答舞臺裝置的統一這課題。

一八八七年三月三十日，在法國有一個年青的業餘戲劇家登場，他帶頭改革戲劇藝術，颳起反庸俗的狂風，獨領風騷三十年。這人的名字是安端，他的最大的靠山便是寫實主義的主帥左拉，和戲劇大師易卜生等等。當日的法國劇場是官僚化和商業化的，他創立「自由劇場」。舞臺裝飾依照實生活的環境而設計，只是拆去「第四堵牆」；道具是真的：肉店裡掛著整隻宰好了的牛，噴泉噴出真的水柱；燈光作

用不只在照明，而是模仿自然，運用來產生現實的幻象，他稱燈光為劇場的生命，裝飾的女神，演出的靈魂；他創設圓頂及天幕；創設各式各樣的舞臺：旋轉的，升降的等等。

雖則他本身是一個優秀的演員，然而他在演員藝術上貢獻最弱。當日的演員，除了少數的天才之外，大抵都是二三流的腳色，只會「唸」臺詞，而不會作實生活的對話，而且大都志在出風頭。他既無法控制天才的明星，於是訓練三十個資質中等的演員，把他們視為戲劇詩人與導演的工具。導演之成為藝術，到了他的手上，更進一步地趨於穩固。

可是到後來，這一批改革家都發現煩瑣的寫實主義的錯誤，「以一座堅木做的樓梯來表現一座堅木的樓梯」的錯誤的觀念。然而，他們的實踐實在有不可埋沒的進步：強迫演員廢除英雄的姿態和古代悲劇的表演方法，而根據人類的態度，舉止，姿勢，語言，他們的衣飾和日常生活之觀察，把尋常的人類在舞臺上表演出來。同時，堅決地主張整個演出，特別是舞臺裝置，應該為了這班人物創製一種足以表達其特性的「環境」。

象徵主義者抬頭了，他們批鬥學院式的對自然的模仿，反對過分奢華的裝飾，認為機械文明的侵入是劇場以及一切藝術衰落的表徵。這種強烈的反動要求戲劇藝術及其傳統的回歸，把特權歸還給詩歌，

把莊嚴回復給劇場。這種進展深深地觸及劇作，冀求「靈」的戲劇的創生，當然，也需要新的舞臺藝術之表現的方法。

這種反寫實的趨向起因於大戰所導致的殘酷的現實，是理想主義之二次抬頭，羅曼精神之重新復活。藝術工作者們既絕望於現存的一切現象，於是企圖以樂觀的態度離開現實，進而創造理想的世界。首由比利時的梅特林克揭櫫象徵主義的戲劇，取材於過去的生活，避免觸及現實的社會問題，而以潛意識的心智活動奉為真理的主泉，尤其是在夢中最無拘束，最無羈絆的時候。浮生若夢，因此夢的人生，夢般的境界才是通往真理的道路。這一潮流的同路人，在二十世紀的上半，真是風起雲湧。顯著的人物，有瑞典的史特林堡，俄國的安德烈夫，愛爾蘭的夏芝，法國的克羅迭，以及美國的歐尼爾，和義大利的皮藍德婁。這許多涓涓細流，名目繁多，立異鳴高，曰「象徵」，曰「神秘」，或稱「印象主義」，「表現主義」，「超現實主義」，時至現代，更有「存在主義」，「荒唐主義」（或譯為「荒謬主義」）之誕生，我們統稱之為「新羅曼主義」。

這時期的反寫實主義的劇場革新家，高呼「劇場重行劇場化」的口號，要求建立純粹理想主義的劇場，一切的戲劇表演應訴之於觀眾的創造的想像，簡化舞臺，捕捉劇作之內在的精神而不必顧及外在的事實。劇本是劇場的詩，是一個夢，「時」與「空」的分野不存在，只是「狂想」與「即興」的結合。舞臺藝術反樸歸真，以適合主題的裝

飾替代真實的擺設。

　　為了達成這個鵠的，近代的舞臺藝術運動存在兩種尖銳對立的潮流。其一，由萊因哈特代表，從根本的舞臺藝術的概念出發，以達到演出之視覺的實現為目的。另一種，研討劇場的各種問題，而由一種預想的美學觀點去處理這些問題，根據「單純化」及「綜合化」的體系來建立教義。這一傾向的代表是戈登格雷和愛披亞。然而這種新運動之鵠的卻是一致的：

　　（一）為了戲劇的動作創造一個適宜的環境。

　　（二）為了故事的開展創造適宜的情調，心理的氛圍。

　　（三）在演員與環繞他的空間之間，建立三重積的關係。

　　在舞臺藝術應成為有機的整體這原則下，近代的改革家們各以其不同的努力去解決這三個問題。關於「環境」，寫實主義者對於室內景的處理曾經有過相當的貢獻，前代的那些繪畫的門與窗，及其虛偽的光與影，讓位給用木頭做的堅固的實物，至於室外景，即使是第一流的藝術家，有時仍無法不沿用「繪畫的語言」。但是無論如何，寫實主義導起了在佈景的感覺性之進步，它的方法養成了對於舞臺設備之更高度的理解，及對於舞臺裝飾的功能之更高度的明瞭，由是而開闢了近代的實驗之路。事實上，後起的改革家大都出身於寫實主義之門，

在從事解決劇場新問題時，都曾運用寫實主義劇場遺留下來的方法。例如萊因哈特及其從者，都是安端，白蘭姆，白拉斯哥諸人的同工；梅葉荷特，泰羅夫是史丹尼斯拉夫斯基企圖在寫實主義的穹巷突圍而出的特派前鋒。

　　表現派登場了，挾畫家和建築家俱來，把舞臺上的細節一掃而空。近代舞臺藝術的第一個當權派：「環境」，便悄然退隱於歷史的蔭影裡。因為戲劇創造了許許多多不同個性的人物，戲劇家固然須負責為他們創造適宜的「環境」，可是這些人物有多重的靈魂，混合著衝突，歡愉，和憂傷。許多劇本單用憂鬱或是愉快的調子寫成，也有許多是用兩種情調強烈的對比來寫就。因此，對動作的環境只給予暗示是不夠的，我們必須同時注意這些人物之特殊的心理的形相。因此，舞臺藝術必須表現戲劇之內在的靈魂，劇本之整體的乃至於每一場的氛圍，藉舞臺藝術之可見的方法，把這種心理的氛圍，這種情調，傳達給觀眾。

　　劇作家的世界幻滅了，在戲劇演出的新概念之下，舞臺上的表演必須創造一個完整的有機體，這有機體並不只是屬於「劇本」的世界，而是由許多其他的舞臺條件共同產生的，是屬於「劇場」的新的世界。由是發生了一個新的課題，演出者如何賦予這整個有機體，包括一切組成的元素，以生命呢？那便是說，當演出者把劇作家的作品搬上舞臺的時候，應實行一種新的創造，與劇作家的意旨不一定相同的，劇

場特有的一種創造。

這種新的意識成長以後，劇場的課題便傾向於實踐舞臺上想像之創造。此時已不再重視把劇本解釋得如何忠實，戲劇不應是觀眾只憑聽覺的媒介來感受的一種現象，而是訴之於視覺和聽覺的，由演員的對話，姿態，和舞臺藝術之整體創造出來一種富於戲劇動作的新的世界。由是產生了一個重要問題：如何在劇場藝術的新方向之下達致創造的統一？換言之，如何使舞臺藝術的一切元素，如說白，動作，音樂，衣飾，裝置，色澤，燈光等等都以同樣的權利，努力於一個完整的純一景象之實現？

這種新運動的概念，邏輯地說明這一切的元素都是一個單一的有機體之組成的分子，而它們必須服從一個單一的領導的意志。這種意志是由演出者表現出來的。可是直至現在，我們還不曾發現一個賦有這多方面的天才的劇場藝術家。華格納雖則是近代第一個視劇場藝術為有組織之整體的理論家，但他的實踐卻被他的對於音樂之偏見所支配，整個演出之一切細節，均受制於在決定目的之下的節奏和節拍。音樂本來是「時間的藝術」，而在演出時卻變為「空間」的方式，那便是說，演員在他的歌劇中沒有姿態和動作的自由，每一動作都決定於音樂，在垂幕之前表演，演員與環境之間造型的統一，全被漠視。因而在他的企圖與其視覺的實踐之間，產生了一條巨大的裂痕，所有他的作品都為此而傷毀了面目。

　　史丹尼斯拉夫斯基嘗試由演出整體之完整性，和精細地關懷細節的真實性去產生這種統一。可惜是世紀初人類生活思想大變亂所導致的反寫實的狂潮把他的歌頌現實的念頭認為是可笑而討厭的誇張，迫使他的劇場走向想像之路。只有在「表演藝術」的領域裡才留下了他的不朽的功勛。

　　被列為僅次於史丹尼斯拉夫斯基的天才，德國的萊因哈特，於世紀初在「柏林新劇場」上演莎士比亞的《仲夏夜之夢》，在近代劇場史上立下了一個里程碑。從寫實主義出發，他把這個古典作品風格化，在舞臺上裝置一座造型的森林，地面上鋪陳可以觸知的花草，遠景在旋轉舞臺上徐徐移動，表現無數不同的景象，如像大自然一樣地無窮無盡。劇中的妖怪與神仙披著綠色的輕紗，戴著葉冠，在外表上形成森林之一部，一反傳統羅曼氣氛的狂想的衣飾。我們從來不曾見過在演員與舞臺裝置之間能表現出這麼完美，這樣純一的舞臺景象；能在一個古老的劇本中吹進如此熱烈，如此新鮮的生命。

　　然而，他用以表達新舞臺景象所用的方式，只刻劃著寫實主義登峰的極限，正在這個時代，在繪畫，在建築，在裝飾藝術以及一切藝術的領域發生了無可抗衡的新潮。於是萊因哈特不得不乞援於新派畫家，與近代運動有密切關係的德國與奧國裝飾藝術家，就中與他的天才最接近的是史坦因。由於他們的助力，給予每一演出以特殊的風格，因劇制宜的風格。從寫實主義脫穎而出，藉唯心的，象徵的手法豐饒

演出的元素，憑不斷的實驗精練演出的方式。結果結晶為萊因哈特之風格化的寫實主義。

可是這種風格，並非來自劇本，卻是大部分決定於和他合作的藝術家。這些新派畫家群，著重於舞臺裝飾之單純化，及裝置之造型組織之運用，特別是對於不同的平臺與階級的運用。舞臺藝術這種造型性的執行，使燈光這一種重要的元素臻於顯著的地位，運用燈光與色彩以表現角色之內在的感情，而以崇高的垂幕產生無盡窮的時空感。

表現派，象徵派的演出，都朝著這同一的趨向前進。我們可以說，這一時期舞臺藝術的特徵，是演出者和藝術家，畫家與建築家之奇異的結合。

然而，這種合作可能存在一種危險。舞臺藝術元素之權力爭衡所產生的危險。由於全能的演出者既是罕有的不世出的天才，一些由優秀的演員或是戲劇文學家出身的演出者，大都缺乏對於設計舞臺裝置那種特殊的視覺的想像力，以及劇場各種技巧之經驗。而那些專責於實踐劇場景象之視覺成分的藝術家，又不一定對劇場有深刻的理解。結果，或則因演出者的專橫把這些藝術家壓得日月無光；再不然，便是這些天才的藝術家把演出者以及劇作家的意圖相逢於他們的美妙的烏托邦的夢中。

於是，興起了另一批改革家，教條主義者，宗派主義者，企圖以

一種預想的美學的觀點，創立一種自己特有的體系，把風格化，綜合化，單純化種種新的實驗帶到演出的創造。

愛披亞，這不為世人所知的瑞士的戲劇天才，初被視為瘋狂的理論家，繼而被譽為近代劇場之主要的前驅，舞臺藝術改革之父。他的出發點在於華格納歌劇演出之視覺之改革，他彌補了華格納歌劇演出中立體的演員與平面的佈景之矛盾對立所產生的裂痕。詩歌與音樂是在時間裡發展的，繪畫，雕刻與建築是在空間裡發展，他的努力在於使「時」、「空」兩種不同的要素一致，以產生和諧的統一。

他的一切被視為全歐最傑出的舞臺設計是以演員為出發點的。演員之造型的軀體應連結著舞臺藝術之造型的要素，因此他決斷地揚棄了繪畫，否認它在整個合作上有任何價值，只保留色彩結合著燈光的運用，藉色彩的變化以增強燈光的生命。由是燈光成為藝術家變化萬端的調色板。他之舞臺藝術的兩種理論：新舞臺裝飾之造型性，和在視覺景象之創造中燈光之合作，於焉確立。

及後，他又接受了同代舞蹈家達爾克羅斯之「節奏藝術」的影響，助長他的理論之擴展。此時，他以演員之造型性的軀體之節奏的動作為綜合藝術之中心，把握著一切不同的元素之統一，成為新劇場藝術之創造者，裝置如像古典的古代的方式，存在著線條，秩序與規矩之端莊純潔，一切都表出於一個有節奏的空間，把人類軀體之完滿的價

值顯示出來。

　　他創設立體的裝置，傾斜的平面，廢除腳光，撤去前幕，企圖觀眾與演出打成一片。然而一切這些反寫實的實踐，和他的以音樂與節奏為基礎的理論，只能創造出完美的舞臺景象，烏托邦的社會主義的美學上的和諧。他的夢想在於以節奏化的唯一的方式將世界變為藝術之無何有之鄉，企圖以單一的嚴格而不變的理論去規範舞臺藝術之表現，卻忽略藝術的方式是無限的，其他一切的藝術與節奏同樣地有存在的權利，想從一種單一的介體，排斥一切其他，去豐饒人性是錯誤的想念。而他的演出之最大的缺點，尤在於缺乏心理的氛圍──情調之產生，他的裝置只重於諧和演員動作之節奏，與戲劇本身的靈魂雲天遠隔。

　　戈登格雷這名字意味著近代舞臺藝術之革新。他生於藝術的家庭，父為熱衷於戲劇之倫敦名建築師，母為英語世界之最優秀的演員。在十三歲的稚齡，已經隨母在美國芝加哥登場，此後在英國十九世紀最偉大的寫實派的演員兼導演亨利歐文領導之下任演員凡十年。但他的志趣在於劇場藝術之改革。於一九〇〇年起任導演，以其獨創的富於暗示性的單純化的舞臺設計作嘗試性的演出，初露頭角。一九〇五年出版《舞臺藝術論》，立論新奇，被譽為劇壇先知，馳譽歐美。

　　他之綜合藝術的理論，與亞里士多德，華格納及愛披亞不同，他

對於每個組成的元素，等量齊觀，無分軒輊：動作是表演之真正精神；對白是劇作的本體；線條與色彩是佈景之正確的中心；節奏是舞蹈的本質。一切這些元素有機地綜合以產生純一的舞臺景象。他之劇場的概念是詩的，美的，暗示的，想像的，而非具體的，寫實的。在他這種象徵主義的理論之下，認為劇場的存在在於「顯示」人類之奇異而神聖的運動，而不在於「朗誦」詩人的詩章；表演根本不能成為一種藝術，因為人類的軀體不願作為靈魂，感情，或是智慧的工具，演員只有在不受劇作家的對白和意念影響時，一如「面具喜劇」時代的演員那樣，才能成為有創造性的藝術家。因此，他期望新的藝術家之誕生，他的責任在於規定演員之運動的節奏，設計舞臺裝置與衣飾，創作音樂以至於劇本，而且他必須明瞭如何去綜合劇場這些抽象的元素，線條、色彩、運動與節奏。而這一切必須臣服於美學的嚴格教條，象徵主義的，和在絕對的統治之下，完成舞臺藝術之統一。

換言之，就動作而論，姿態應為象徵情境之必需的姿態；衣飾無所謂歷史的根據，而是找尋關於人物性格之象徵的真實，藉其剪裁與色彩以表出人物的性格；舞臺裝置只蘊含暗示，這些暗示由線條與色彩表出，用垂直線來設計這種象徵的線條，以顯示崇高，和無盡窮的時空感。以審美主義為前提，用珍貴的材料，如檀香木、象牙、五光十色的絲綢，以替代那些傳統的庸俗的木板、紙板、布幕之類的東西。而以節奏統治一切。

　　然而，象徵主義者的舞臺裝置之目的在給與我們那些人生事件的靈魂，但當演員嘗試去風格化和節奏化他的姿態和對白時，卻時常保持著三重積。他不單只用他的靈魂，他之下意識的心靈去表演，而且也運用他的軀體。這種三重積的存在，與其非物質的抽象的環境之間開闢了一度深淵，破壞了所期望的佈景之統一，而陷於與繪畫或浮雕式之二重積的裝置同樣的錯誤。

　　戈登格雷這劇壇的怪傑，他的自相矛盾的理論和夢想與實踐相去逕庭。他的主張是奉演出者為劇場的暴君，把莎士比亞下放，視劇作家為難堪的障礙，演出者可以依自己的意圖而隨意增刪劇本；將演員驅逐出劇場，為了他們之難於駕御，而代之以超級傀儡。這種傀儡是古代木偶的後裔，一種神的遺像，是一種高尚而美麗的藝術之最後的記憶。它刻劃人類軀體之「出神狀態」，喚起了埃及藝術之平靜和無感覺性這種古代的神聖的概念，和表情之機械化。至於舞臺裝置，他崇尚布幔的運用，象徵地運用，結果成為非物質的，抽象的，不再屬於和演員相同的世界。

　　戈登格雷自掘墳墓，他創立的完美的舞臺藝術的理論，給自己的實踐破壞無餘，特別是他之排斥演員，這亙古以來被視為劇場藝術之主要元素。而且，他自己曾主張，對於舞臺藝術任何組成的元素之偏重，是足以摧毀其有機的統一，和產生新的不均衡；而他的舞臺裝置，更偏於象徵的獨斷，將一切可以愉悅觀眾眼睛的東西都揚棄了，劇場

變成了清教主義。影響所及，繼起的改革家遵奉他的教條，創設所謂「固定式的裝置」，運用立方，圓柱，空箱子等等建築的元素，布幕、狹板，甚至繪畫的片段之聯合和重複使用，只靠著道具的變換，妄想去尋求多種的變化，而且企圖把這一成不變的概念，施諸於一切的劇本。結果，這些反劇場性的演出，動作的環境固然無法特現，情調亦無由表出。這種難以忍受的單調，何怪乎觀眾都跑去看歌舞劇，電影，球賽，以至於摔角呢？

至於德國的佐治福許，他對於劇場藝術的見解，和我國的《毛詩大序》所說的藝術的起源頗有吻合之處。詩言志，歌詠言，言之不足，便手之舞之足之蹈之。福許認為舞蹈是劇場藝術的出發點，舞蹈家在他得意揚揚的時候，他的動作伴以歡愉的呼喚，這便是歌詠的基礎。「歌」由沒有字句衍變為詩人的創作，與舞蹈的節奏相聯，由是創生了真正的戲劇。而這種節奏是由全體觀眾共同參與的。

從這概念出發，他認為完美的劇場藝術，是一種諧和的運動。實踐於觀眾之前的一切元素之昇華的組合。因此劇場的建築必須是能夠在舞臺與觀眾之間產生密切聯合的。包廂必須廢除，舞臺應建築成能夠產生聲學與光學的印象之最完美的傳達。他武斷地說，能確保這種眼和耳之完美傳達之唯一的舞臺方式是「浮雕式」的舞臺，換句話來說，一種極淺的舞臺，在這種舞臺上，演員從背景走出來，如像在一座浮雕裡的形象一樣。這種舞臺分成兩部分，一部分是造型的和建築

的，演員在那兒表演他的動作；另一部分是繪畫的，演員在它面前移動如像活的浮雕。然而這種方法是會破壞舞臺藝術之統一性的。因為這種舞臺概念的結果，迫使演員離開他的背景去表演，減縮了他的舞臺動作的幅度，加之以表現工具之貧乏，使演員有孤立的危險，孤立於他所不能從屬的世界之危險。

社會主義興起了。人們用社會功利主義的精神去理解藝術，確認人類的行為取決於政治和經濟的因素，反對表現主義對人類靈魂所持的神秘的觀念，厭倦那些沒有方式的劇作，用電報式的風格，機械地唸出革命的對話；由曲折而殘缺的線條，矗立的或倒置的立方體嘗試去表現一種靈魂的狀態的舞臺裝置。由是，這種與表現主義思潮同源的非寫實的舞臺藝術，曾在廿世紀初應運而興，但旋即夭逝，幸福地滅亡了，留下來的遺產是：絕對地輝煌勝利的布幕之運用，產生戲劇之內在情調之燈光和色彩之多樣性的結合，和舞臺景象之三重積的空間組織。

代之而興的是新寫實主義。首先登場的是梅葉荷特，他自命為蘇俄革命後新劇場的領袖，認劇場為新社會之意識形態與民眾結連的媒介，一切的表演應反映工人階級為了解放之鬥爭，他倡導以生物學為基礎的演劇力學，藉演員軀體之機械化的姿與態，賣藝式的技巧，諸如踏鋼線，翻跟斗，甚至跳火車的動作，去表現近代人類的本質和蘇聯的新生活。他創始構成主義的裝置，與劇本內涵絕無相干的幾何形

的線條、磨坊、收穫機、齒輪、階梯等等機器的組合，緣因只在於這些機械易於為演員，一個與產業工人相等的工人所了解，而這種機械主義使演員意識到他的活動宛如是機器之一部分。裝置之目的，在於藉各種不同的平面給予演員的活動以高度的緊張，而遠離於尋求環境與氛圍之表現。他主張劇場「劇場化」，把劇場歸還給民眾，廢除前幕，革除觀眾與演員間的欄杆，或作露天的街頭演出，以兩部貨車作為舞臺，周圍樹立政治宣傳的標貼。一切的演出服務於政治，演員便是一張大字報。

梅葉荷特的最革命的教條，壽命都最短促。因為它絞殺了舞臺藝術的第一個「執政」——環境；而「情調」已隨「公式」去，舞臺空餘「方塊頭」！他的形式主義的樣板戲為民眾所厭倦，而他的機械的唯物主義的精神攙合著抽象的舞臺方式，花樣雖新奇，迷惑過全世界許多劇場人物，卻大為蘇聯文化當局所不滿，招致了下獄，流放的悲慘的下場。

繼著登場的是泰羅夫，他披上「新寫實主義」的外衣，與舊寫實主義和象徵主義兩面作戰。他以為舞臺一切的東西必須服役於演員。而演員必須服役於他自己，他必須把他的概念或理想裏藏自己，如像戴上面具一樣。演員的聲音必須鏗鏘得如像音樂，他的動作必須給予劇本以節奏，他的外在的技巧方式必須與內在的涵義一致。服役於這種表現的舞臺，必須有各種不同節奏的平臺，立方體和可以變動的平

面。他這種根據節奏運動的「佈景動力主義」，是非常接近梅葉荷特的構成主義的。

　　這種建基於唯理思想的「社會行動劇場」，在德國的布萊殊的手上，有了高度的發展。他也打著新寫實主義的旗幟，倡導所謂「歷史化」，「奇異化」的「史詩的」劇場。這種「史詩的劇場」是「表現」的，客觀的；與傳統的，「再現」的，「戲劇的劇場」有異。其區別在於：

「戲劇的」劇場	「史詩的」劇場
1.舞臺「具體表演」一連串的事件	1.舞臺只「敘述」事件
2.思想決定現實	2.社會現實決定思想
3.現存的世界	3.未來的世界
4.傳導經驗	4.傳導知識
5.重本能	5.重理性
6.興趣集中於事態之結果	6.興趣集中於事態之發生
7.觀眾捲入動作旋渦，運用他的能力，意志去參加動作	7.觀眾是旁觀者，動作激發他的能力，觀眾置身於動作之前
8.人是不變的	8.人是能變，而且常變的
9.每場為另一場而存在	9.每場獨立，為它本身而存在
10.演員與角色一致	10.演員與角色「分離」，保持「差距」
11.觀眾從演出獲得人生的暗示	11.觀眾批評和討論舞臺上表現的人生
12.運用前幕分隔觀眾與舞臺	12.換景在觀眾眼前舉行
13.舞臺技術目的創造環境與氣氛	13.運用幻燈、電影、片段的佈景，巨幅諷刺畫，以指示動作發生之地點
14.角色內在生活之外在的表現	14.人類相互間社會行為之「一般姿態」
15.音樂描繪心理狀態	15.音樂指示行為

　　布萊殊是一個社會主義者，在納粹當權時，他的作品被禁被焚，故鮮為人所知。戰後返東德，致力於反寫實的劇本創作以及劇場革新運動。然而他的唯物史觀卻攙和著孔夫子的教誨主義，其代表作《四川淑女》可為例證。他的號稱「新寫實主義」的演出，冀圖摧毀一切的束縛，卻破壞了舞臺藝術的統一，例如近代劇場廢棄已久的繪畫式的裝置，披上嶄新的外衣，重複闖入劇場，這種繪畫的隔代遺傳，與演員周遭的空間組織毫無關係，活動電影投射在背景上，更造成與演員軀體之雙重的不一致。

　　此外，對近代劇場的改革頗具影響力的還有一個法國的阿爾陀。他曾患精神分裂症，在瘋狂院度過了十年，出院後卻沒有忘懷他的夢想：改革劇場。最初與當代超寫實主義的演出者合作。一九三一年世界劇展中，參觀了印尼巴里戲劇的表演，深刻地影響他的理想，他覺得巴里戲劇的各種姿態，用默劇表演人生之多樣變化，傳情的眉目，肌肉活動之恰到好處，頭部之水平的動作，重新給予傳統的劇場以至高無上的評價。這種東方的原始的劇場，才是純粹的大眾化的劇場，遠非西方的所謂文明的劇場所能望其項背。西方的劇場，只是「對話」的劇場，是嘴把戲，舞臺上儘是些謊言，偽善、懦弱、卑鄙等等人類心理狀態的表現。東方的劇場是「總體的」劇場，真正的劇場，並不徒然依賴著文學的要素。西方劇場只是劇場的影子，猶如木乃伊是人類的「後身」一樣。

他所提倡的以形而上的哲學為基礎的「殘酷的劇場」，認西方的劇場是腐蝕人類性靈的傳染性的瘟疫場所，假如不能將它淨化，最好便是讓它死亡。

阿爾陀之最大的貢獻，在於他的劇場之理論和實踐。他要求古希臘式的圓形劇場之復活，廢除近代劇場之傳統的建築方式，消滅了舞臺與觀眾席的分隔，觀眾直接與表演交流；運用多種機械的設計，使舞臺急速地旋轉，使燈光閃耀，和使偉大的群眾場面在圓形劇場的觀眾面前活動。他相信劇場的世界不是心理的，而是造型的軀體的。演員是心靈的體育家，他之運用情緒猶如摔角家之運用肌肉，由其對於呼吸節拍之控制，以啟發和放射內心的能力。他之對劇場建築的觀念，包括利用穀倉，草棚等街頭劇場的觀念，是近代劇場革新運動唯一主要的泉源；而其形而上的，東方的原始劇場的哲理，導致後起的存在主義與荒唐主義的戲劇。他的心焉嚮往的對於訴諸感官的，潛意識的，神秘的，宗教儀式的劇場傳統，激起了西歐的戲劇家對於東方，特別是中國戲劇研究的興趣。

然而，這種號稱為「新寫實主義」的劇場，又或自稱為「政治的劇場」，與新寫實的真正涵義絕無關聯。那是一些貌為前進的小資產階級的知識分子，由於近代之不安，和對現實之恐懼，厭倦一切已得的成果，而致力於尋求新的刺激。在戲劇文學的領域，他們以自己的立場去看世界，以悲觀的期待去摸索前途，而冀望觀眾到劇場來聆聽他

們的畸形的哲學思想的教訓，儘管他們獲致世界性的榮譽，但於劇場何有？於民眾何有？

至於所謂「新寫實主義」的舞臺藝術，卻是我們所厭倦的毫無內在情感的劇場之回歸。把多少帶有寫實性的裝置，而故意把它不完整地表現。佈景依據動作之實際的需要，而不必關心它對整個場面的意義。假如你需要一座階梯來組合劇中的人物，便在舞臺上安置一座階梯吧，即使事實上動作是在沙漠裡進行。這種劇場，可以說是「一切」，也可以說是「無物」。這些革新家們錯誤地把劇場作為眩耀自己的世界，幸而經不起民眾的考驗，他們的禍害並不延及久長。壽終外寢，墳墓列於表現主義，構成主義之旁，而且毫無遺產。

劇場的近代運動的矛頭應指向何方?近代的劇場藝術應往何處去？

顯然，近代劇場藝術之主要目的在於努力達致舞臺景象之統一，唯有藉一切元素在演出中的親密合作，才能創造出新的舞臺方式，才能把劇場從盲目地奪權之混亂情況中拯救出來。演出之一切藝術元素之有機的統一，應該有一個軸心，而這個軸心應該是演員。演員曾經是，時常是，而且也許永遠是，劇場中基要的元素。劇場的動力寓於演員。沒有演員，劇場不論在任何意義都不能存在，即使是不會說話的，木頭做的。原始的劇場，演員與劇作家是二位一體的；分工以後，劇作家靠著演員給予他的戲劇以生命，事實上斷沒有一個不了解演員

的作家而能創作出優良的作品，正如沒有一個不懂得舞臺藝術諸元素的演出者，而能臻於第一流的地位一樣。

因此，數十年來，劇場中被超級導演或是天才的設計家所霸佔的均衡的軸心，應該讓出來歸還給演員，重新建立他在劇場中應有的權利。舞臺裝置應與演員之造型的軀體諧和；舞臺照明表現戲劇的氛圍，藉「光」與「影」及色彩之變化，隱沒或顯現，以增強演出之心理與視覺的效果；從動作的觀點，演員之活的軀體出發去設計衣飾，一切都以「綜合化」為鵠的，以「單純化」為法則，這種單純化並非由一種預想的理論出發的，而是藝術家的想像與狂想，臣服於藝術的法則之下的創造；而以「風格化」為表現的方式。這種風格化，並非一種預定的理想對於不論何種劇本毫無區別之應用，卻是把劇作者「當代」的風格，與其他時代相異的風格表現於能夠滿足「時代」之感受性的方法。由於直接的靈感，從一切公式解放，而由一切劇場藝術家合作去創造出統一的舞臺景象。

近代運動另一個更重要的趨勢，是要求把劇場歸還給民眾。戲劇根本是民眾的藝術，原始的劇場根本是為龐大的群眾而設的劇場。自文藝復興以後，室內劇場分隔真實的世界與想像的世界，觀眾習慣於坐在觀眾席的範圍以內，面對著一個光亮的洞口，去觀看那些舞臺景象。近代的改革家先從消滅舞臺與觀眾席間的「神秘之淵」幹起，去尋求觀眾與演員之間新生命的泉源，舞臺與觀眾席方式之完全重組便

成為必要。安端是第一個實驗在圍裙式舞臺突出的部分的演出者；萊因哈特廢除腳光，用三級階梯使舞臺與觀眾席連接，採用日本歌舞劇中的「花道」，經過觀眾身傍的一條跑道，讓演員經過觀眾席走上舞臺。而且進而把一些演員散處於觀眾中，藉其插嘴和審慎處理的動作，以完成二者之間之相互聯繫。

萊因哈特所憧憬的「五千人的劇場」的理想，發展成為近代的圓形劇場，競技式的劇場的新運動，這種古代「希羅」劇場的建築方式，經為近代各國改良採用。舞臺大多設於劇場中央，觀眾席在四周圍繞。舞臺由各種不同的平臺及階梯所組成，由進步的機械操縱，可以隨時獲取任何高度；觀眾席佈置得如同一列列的層臺，每行座位距離頗寬，以利便觀眾之參與群眾場面的動作。

然而，這種新的劇場方式帶來許多新問題，第一，是演員的表演。傳統劇場的演員習慣於面對觀眾活動，除了特殊的處理，企圖增強或削弱戲劇的效果之外，絕對避免「背場」。而圓形的劇場，卻使演員現身於裸露的舞臺之上，觀眾從四方八面去欣賞，去共享或參與他所創造之想像之世界。因此圓形劇場之新的動作處理方法，必須是造型的，猶如米開朗基羅之人體雕刻一樣，演員必得藉全新的姿態與軀體運動之新方式去適應這種偉大的現實。他不能倚靠舊舞臺的「環境」去幫助他，而必須用個人的力量去創造環繞他的想像之空間。這種軀體節奏之創造，是與新的社會條件配合的一種戲劇藝術新方式之創造，需

要一種新的努力才能獲致。幸而，合唱隊和群眾的運動可以協助演員去適應這種新的空間方式。再者，可從成功的馬戲班的小丑之表演藝術，接受一些寶貴的經驗。這些小丑，藉著些少隨身的道具，以其誇張的喜劇動作，極少的對話，默劇的姿態，便能產生他所需要的氛圍。對資本主義以至社會主義一切社會的，政治的，道德的缺點加以辛刻的諷刺。

第二，如何創造完整的舞臺景象問題。圓形劇場裡，沒有舊式的舞臺框子，觀眾席是舞臺的延展和連續。舞臺裝飾，除了布幕、平臺、階梯、和各種不同的平面之外，幾全被取銷。革新家們只有使這些舞臺裝置的元素之垂直的移動，以及一切其他部分之活動性，去給予演員運動的節奏以偉大的變化，而藉空間的，三重積的節奏不斷的進展，去創造想像的世界。

近代燈光新技術的輸入，和照明單位之新的安置和處理，帶來了許多新的發明，大大地增強舞臺幻象之可能性。圓形劇場的舞臺裝飾既不能大力地支持演員，唯有靠著燈光才能使他在想像世界裡活動，和感覺他的存在。如果觀眾席是籠罩在陰影裡，而安置演員之平面是在燈光的照耀中，真實的與虛構的世界之區別才能成為分明。光的功能可以顯現一個或是一組演員之重要，也可以把他或他們拋在背景裡。心理的氛圍與戲劇的情調是藉光與影和色彩的變化而表現的。

第三，劇本問題。圓形劇場需要莊嚴的，有偉大場面的劇本，處理群眾題材，反映我們這時代社會趨勢的劇本，正如萊因哈特之難以安息的想像中之古代的古典劇場之復活；和泰羅夫所夢想的英雄事蹟的，嚴肅的單純，緊張的情緒，悲劇的動作，樂觀的本質的戲劇。這種戲劇的方式，當然不能離開生活而創造。我們可以預想，近代的新生活及其新的社會條件一定會激起一切新的藝術，隨而激起偉大的新劇場藝術之靈感。在這種理想的追求中，有人曾經提議乞靈於默劇的援助。

在劇場史上，我們曾經有過兩度偉大的民眾劇場運動。第一是希臘時代，是一種神權的崇拜的祭典，是全民的結集，為相同的宗教信念所鼓舞，和合唱隊一齊祈禱，共同參與動作。第二次是中世紀的宗教劇，其情形正復相類。但我們可並不是易於輕信，易於動情的人。恐怕要等待新的社會秩序給予我們以一種共同的信仰，共同的理想，偉大的民眾劇場才有產生之可能，新的劇場藝術才會創造出來。

西洋人名、作品中譯對照

1. 漢米爾頓及 《戲劇原理》（Clayton Hamilton, 1881–1946） *The Theory of the Theatre*

2. 索福克勒斯及 《伊底帕斯王》（Sophocles, 497–406 B. C.） *Oedipus King*

3. 斯芬克斯（Sphinx）

4. 埃斯庫羅斯（Aeschylus, 525–456 B. C.）

5. 莎士比亞及 《哈姆雷特》（William Shakespeare, 1564–1616） *Hamlet*

6. 馬洛（Christopher Marlowe, 1564–1593）

7. 易卜生及《傀儡家庭》（Henrik Ibsen, 1828–1906） *A Doll's House*

8. 雨果及 《歐那尼》，《克林克爾》（Victor Marie Hugo, 1802–1885） *Hernani*, *Cromwell*

9. 大仲馬及 《安東尼》，《亨利第三及其廷臣》（Alexandre Dumas, 1802–1870） *Anton*, *Henri III et sa Cour*

10. 高爾基及《夜店》（Maxim Gorky, 1868–1936） *The Lower Depths*

11. 果戈里及《巡按》（Nikolai V. Gogol, 1809–1852） *The Government Inspector*

12. 康德（Immanuel Kant, 1724–1804）德哲學家

13. 培根（Francis Bacon, 1561–1626）英哲學家

14. 柏拉圖及《理想國》（Plato, 427–347 B. C.）*La République*

15. 但丁及《神曲》（Dante Alighieri, 1265–1321）*Divine Comédie*

16. 盧梭（Jean-Jacques Rousseau, 1712–1778）

17. 萊辛及《漢堡劇評》（G. E. Lessing, 1729–l781）*Dramaturgie de Hambourg*

18. 赫爾德及《人道主義歷史哲學》（Johann Gottfried Herder, 1744–1803）*Ideas for the Philosophy of History of Humanity*，德哲學家

19. 歌德及《少年維特之煩惱》（Johann Wolfgang von Goethe, 1749–1832）*Die Leiden des jungen Werthers*

20. 席勒（Friedrich Schiller, 1759–1805）

21. 顧子布（August von Kotzebue, 1761–1819）

22. 斯葛德（Walter Scott, 1771–1832）英小說家

23. 華茨華斯（William Wordsworth, 1770–1850）英詩人

24. 哥爾律治（Samuel Taylor Coleridge, 1772–1834）

25. 蒲伯（Alexander Pope, 1688–1744）英詩人

26. 華爾納（Friedrich Ludwig Zacharias Werner, 1768–1823）

27. 維夷（Alfred de Vigny, 1797–1863）

28. 比才（Georges Bizet, 1838–1875）《卡門》*Carmen*

29. 普契尼（Giacomo Puccini, 1858–1924）《蝴蝶夫人》*Madama*

Butterfly

30. 伏爾泰（Voltaire, 1694–1778）

31. 布亞羅（Nicolas Boileau-Despréaux, 1636–1711）

32. 斯克立伯（Augustin Eugène Scribe, 1791–1861）

33. 史萊格爾及 《戲劇藝術與文學演講集》（August Wilhelm Schlegel, 1767–1845） *Lectures on Dramatic Art and Literature*

34. 荷馬（Homer, 750–650 B. C.）

35. 史萊格爾兄弟（August Wilhelm Schlegel, 1767–1845; Karl Wilhelm Friedrich Schlegel, 1772–1829）均為批評家

36. 華格納（Richard Wagner, 1813–1883）

37. 勃蘭德斯及《十九世紀的文學主潮》（Georg Brandes, 1842–1927） *Main Currents in 19th Century Literature*

38. 亞里士多德（Aristotle, 384–322 B. C.）

主要參考書

1. Beers

 A History of English Romanticism in 18th Century and in 19th Century

2. George Brandes

 Main Currents in 19th Century Literature

3. Philo Melvin Buck

 Social Force in Modern Literature

4. Frank Wadleigh Chandler

 Contemporary Drama of France

5. Barrett H. Clark

 European Theories of the Theatre

6. Croce

 European Literature in the 19th Century

7. Dickinson

 An Outline of the Contem-Porary Drama

8. Hulme

 Speculations Romanticism and Classicism

9. Jourdain

 The Drama in Europe in Theory and Practice

10. Mantzius

 A History of Theatrical Art

11. Matthews

 French Dramatists of the 19th Century

12. Matthews

 The Development of the Drama

13. Miler

 The Living Drama

14. Smith

 Main Currents of Modern French Drama

15. Stauffer

 The Progress of Drama during the Centuries

16. Vaugham

 Type of Tragic Drama

17. Aslan Odette

 L'art du théâtre

18. Denis Bablet

 La Mise en scène contemporaine

19. Denis Bablet

Edward Gordon Craig

20. Gaston Baty et René Chavance

 Vie de L'art Théâtral

21. Eric Bentley

 The Modern Theatre

22. Oscar Gross Brockett

 《世界戲劇藝術欣賞》，胡耀恆譯，志文出版

23. Huntley Carter

 The New Theatre and Cinema of Soviet Russia

 （《俄國的新劇場》，拙譯，戰時商務出版）

24. Huntley Carter

 The New Spirit in Drama & Art

25. Toby Cole & Helen Krich Chinoy

 Actors on Acting

26. Edward Gordon Craig

 On the Art of the Theatre

 （《舞臺藝術論》，拙譯，韶關圖騰出版）

27. Lucien Dubech

 Historie Générale Illustrée Du Theatre

28. George Freedley & John A. Reeves

 A History of the Theatre

29. Walter René Fuerst & Samuel James Hume

 Twentieth-Century Stage Decoration

 (《二十世紀舞臺裝飾》，拙譯，未出版)

30. C. M. Hamilton

 The Theory of the Theatre

 (《戲劇原理》，拙譯，未出版)

31. K. Macgowan

 The Theatre of Tomorrow

32. K. Mantzius

 A History of Theatrical Art

33. Simon Tidworth

 Theatres: An Architectural and Cultural History

34. Alexandre Tairov

 Le Theatre Libéré

35. Donald Clive Stuart

 The Development of Dramatic Art

下篇
戲劇原理

第一章　戲劇是甚麼

戲劇是安排由演員在舞臺上當著觀眾表演的一個故事。

這段簡明的敘述給戲劇下了一個非常簡單的定義——這樣簡單的定義，就是一望也能明白，因此無須加以解釋。但如其我們逐字逐句把這段敘述細為推敲，我們便會明白此定義已概括了一切的戲劇原理；而從這個基本原理出發，我們可以演繹出戲劇批評之實踐的哲學底全部。

「故事」一詞，其意義極為顯明。故事是一串為因果律所聯結而向著預定的頂點進行的事件之演述——每一事件顯示一班想像中的人物，在適宜的想像的裝置之下，扮演想像的動作。自然，這個定義對於敘事詩，短曲，長篇小說，短篇小說，描敘藝術一切其他的方式，以及對於戲劇，均為適用。

但是「安排表演」這句話，嚴格的使戲劇異於描敘藝術一切其他的方式。尤應特別注意戲劇並不是寫來讀的故事。戲劇本不應視為文學之一部——比方如敘事詩或小說一樣。從劇場之立足點說來，文學反映視為只是戲劇家藉以把他的故事更有效地傳達給觀眾之方法。偉

大的希臘戲劇家需要有對於雕刻與詩歌之理解；而在近代劇場，劇作家須表現畫家與文人之想像。戲劇本應訴之於視覺而非聽覺。在近代舞臺，裝飾洽宜的人物應現身於設計與描繪得極其周詳，光與影照耀得極其適當的裝置之內，並常需音樂的藝術以輔助其感效。因此戲劇家不只應賦有文學的天才，並須對於繪畫效果底雕刻的與造型的要素有明晰之見地，節奏與音樂之理解，與乎演劇藝術之洞澈的知識。因為戲劇家應同時在同一的作品裡將許多種藝術的方法配合調和，故不應集中注意去單獨批評他的對話，和只就文學的領域去褒貶他。

　　自然，真正偉大的劇本常是偉大的文學和偉大的戲劇。純粹的文學原素——對話中文體之技巧——不過是使作品能流傳永久的防腐劑而已。埃斯庫羅斯（Aschylus）的作品在現代早已不能演，我們只把它當作詩歌來讀。但是在別方面，我們應知不排演他的作品底重要理由是因為他的戲劇不適於近代劇場——表演他的劇本，劇裡的建築物之外形體積以及設備都完全不同。在他的時代，他的作品卻並不是也當作詩歌來讀，而是常在劇場裡博得采聲的，因此欲適當地欣賞他底戲劇的而非文學的呈訴，我們必須在想像中重構他當日的劇場情境。不過他的劇本，雖則始初計劃成戲劇，後來一代一代的經批評家及文學研究者的流傳，遂轉變而接近於詩歌；在批評觀念之轉變中，只有藉它的對話之文學的價值，才能保證埃斯庫羅斯之不朽。一個劇本，因為物質環境改變，常為劇場所擯棄，假如那是偉大的劇本的話，只

能在紙上保留。從這個事實，我們可以推出一句實際上的格言，便是雖則有技巧的劇作家無須把他的劇本寫成如何偉大去博取他當時的稱譽，但假如他想為後世所不忘，他必須從事於文學的修養。

關於文學元素在戲劇上之基本重要，那是必得承認的。但別方面也必須承認在戲劇上佔有崇高地位的劇本，在文學的領域裡亦必有相當的位置。鄧那尼（Adolphe d'Ennery）的最有名的傳奇劇《二孤女》（***The Two Orphans***）便是一個好例。此劇傲然地支配劇場差不多一世紀，至今仍受人之稱道。那的確是一個非常好的劇本，於排列得極其縝密的戲劇情節中，演述一個令人感動的故事。全劇有十來個腳色，雖然很少真正算得上是有個性的人物，而仍然寫得非常忠實迫真，在舞臺上兩小時的演劇裡，能使演員呈現可驚的現實的幻象。真的此劇寫得非常可怖——尤其是在標準的英譯本。二孤女之一在開始時張大眼睛地獨語：「我是瘋了麼？……我是做夢麼？」下邊那幾句話也突然的刺進耳裡——「如果你還是拿這種殘忍的態度來逼害我，我便到捕房去控告你。」實在說，這在文學上是沒有甚麼了不得的地方。可是憑藉視覺的媒介，賴乎境遇之巧妙的排列，卻使觀眾大受感動；在最激昂的關頭，觀眾是沒有能力去注意說白之美麗或平凡的。

大抵，研究戲劇的人應明白觀眾是不能聽得出一齣劇的對話寫得好還是寫得壞，這樣的批評的鑑別，需要格外伶俐的聽覺。然而也很容易為演員之朗誦所迷惑。馬星爵（Philip Massinger）之辭藻，在伊

麗莎白時代的觀眾聽來，一定像詩歌一樣地優美，因為這些觀眾在前一天的下午正聽過這班相同的演員說著莎士比亞劇中的說白。縱使羅伯孫（Johnston Forbes-Robertson）讀的是寫得最劣的部分，也很難聽得出那些說白本身是非音樂的。文學的風格，即使是最卓越的批評家，也很難在劇場中判斷。本世紀初，費斯克夫人（Minnie Maddern Fiske）在紐約排演凱斯（Paul Heyse）的 *Mary of Magdala* 的英文改編本。在第一次公演之後——那時我適不在場——我曾問過幾個聽過這齣劇的受過教育的人，英譯本是用詩來寫的還是用散文；雖則這些人他們自己就是演員或是文學家，可是卻沒有一個人能夠說得出。後來，劇本出版，英文對話正是詩人威廉‧溫脫（William Winter）用無韻詩寫成的。如果詩與散文間這樣一種基本的區別，在這種情形之下，有素養的耳朵也不能聽得出，那末，平凡的觀眾自然更難判別辭句之好醜了！事實上，文學之風格，對於觀眾大多是無用的，一般的觀眾每為在舞臺上的說話之情緒的內容所感動，極少會注意到意義所由寄的字句之組織。《哈姆雷特》（*Hamlet*）中有一句「請你和幸福暫時分手」——這句說話安諾德曾採為他的文體試金石之一——其所以真正感動劇場裡的觀眾，並不在辭句之佳妙，不過是哈姆雷特為他之後死的至友底祈福，和解釋他對於世態炎涼的感想足以令人感動而已。

在舞臺上，內容較之對話的文學風格更為著重，這我們從比較莫里哀與其承統者，摹仿者萊雅德（Jean-Françoins Regnard）的作品，

便可以知道。莫里哀能夠把他所要說的東西清楚而正確地表現出來，就這一種意義來說，他的確是一個偉大的作家；他的詩和散文，都極為晶瑩與適於朗誦。但是就用字這一點來說，莫里哀確不是一個詩人，而且也可以公平地說，在辭句之內涵上，他是沒有風格的。倒是萊雅德可以稱為一個詩人，且從風格的立場說來，所寫詩歌優於莫里哀。他有一種極其流暢的文體，其辭藻鏗鏘和諧。但莫里哀仍然是遠超乎萊雅德之上的一個成功劇作家，許多批評家都自然地把萊氏位於莫里哀之下，而只把他當為一個作者。無疑，葛斯當（Edmond Rostand）所寫詩歌較柯巨葉（Émile Augier）為優；但柯巨葉也確是較為偉大的戲劇家。王爾德的漂亮而機警的說白，在整個英國喜劇史上，無人足與其抗衡，但卻沒有人會把他與康格里夫（William Congreve）和謝立敦（Richard Brinsley Sheridan）置之同格。

我的意思決不是說戲劇並不需要偉大的作品；不過以為文學在劇本，真正的劇本之直接價值上，並不是必需的要素。事實上，許多傑出的劇本時常完全不用言語去表演。默劇在任何時代，都被承認為戲劇之真正的嫡系。十數年前維治夫人（Charlotte Wiehe-Berény）在紐約排演獨幕劇《手》（*La Main*），在四十五分鐘間，一個字也沒有說，卻牢牢地把握著觀眾的注意。這個短劇十分清楚而連貫地敘述一個可驚的故事，顯出三個寫得極為完美和特殊的人物；單靠著視覺的媒介以獲取成功，完全不依賴說話。不用修辭學來潤飾的這個作品，也可

以列入文學的範疇。而且也確是一個非常好的劇本，比諸許多對話體之文學傑作，如勃朗寧（Browning）的《露臺上》，更為優越。

或許這個例子不能盡概其餘，讓我們回憶舞臺史上一個最重要的時期，那時期演員慣於在觀眾面前臨機說話。我所指的是所謂面具喜劇（Commedia dell'arte）時期，整個十六世紀全盛於義大利。劇本的綱領——一部分是描敘的，一部分是註解的——張貼在佈景後邊，這個排演動作的說明表有一個專門名詞，叫做幕表（Scenerio）。演員在未登臺前，先把這個幕表看清楚，然後在臺上表演時隨著他們的意思說話，Harlequin（一種丑角）向 Columbine（女主角）求愛和與 Pantaloon（另一種丑角，扮成商人，女主角之父）爭論，每晚一種新說白；於是戲劇遂有本來的與新創的兩種，每一次的表演便產生出一種新的戲劇。如其演員獲得了一句巧妙的說白，自然，他便記住留待下次表演時再用；從這個方法，一齣喜劇的對話大抵便漸漸成為固定的而寫在紙上。但是把對話用方式表述出來這第二步的工作是交付給演員的；劇作家只以完成了計劃情節這第一步工作便算滿足。

自然面具喜劇是一個極端的例，但足以證明戲劇家的工作問題是在於結構而不是寫作，他的主要的事務是構成一件故事，於變換的景象中，表現於觀眾的眼前。有些真正良好的劇本，即使用外國語言表演，觀眾也能夠欣賞。在紐約鮑華利（Bowery）劇場表演猶太戲，證明一個完全不懂猶太話的觀眾，也能夠深切地理會一個作品。晚近電

影藝術突飛猛進，尤其是在法國，已告訴我們許多名劇是可以用默劇來表演而再現於銀幕，雖完全不用對話但對於理解上是沒有甚麼重大損失的。薩都（Sardou）根本不是一個文人；但在劇場裡他是一個有技巧的和成功的劇作家。《哈姆雷特》，沉默的詩歌的傑作，如其把它再現於銀幕，依然還是一個好的劇本。自然，沒有文學元素，價值便減了不少；但它的戲劇的主要興味，仍因它的單賴視覺的勢力而依然保存。

戲劇的對話固屬重要，但幕表比之對話更為重要；單從一個完全的幕表看來，一句對話也沒有寫，我們大概可以確定這未來的劇本是好是壞。因此，許多現代的戲劇家，都慢一步著手寫對話，而先詳細計劃幕表。他們一起首便把材料分門別類列成時間與地點等約三四項，於是草草的把故事分幕。然後計劃每一幕的舞臺裝置，運用一切對於動作不可少的道具。如其是要燒紙，便佈置一個火爐；如果有人會把一根槍拋出窗外，便在一個便利和適當的地方安一扇窗；看需要的情形如何，決定用幾張椅子，桌子，和睡椅；如其是需要一座鋼琴或是一張床，便照著他們的意思，把它放在舞臺的底圖上任何一方；一切這些都決定了之後，然後畫一個這一幕的舞臺裝置的詳圖。許多劇作家，在做第二步工夫的時候，都把這個圖放在他們的面前，用一堆棋子或是別的便當的實物來代表人物，一場一場的把這些東西在舞臺上推動，詳細決定每一個人物在每一個時候站在或是坐在甚麼地方，和

把他在這時候所想所覺及所說的通通記下來。一般的劇作家，大抵都是在整個劇本詳細計劃妥當之後，才開始著手去寫對話。他在開始第二步寫劇的工作之前，先完成第一步構劇的工作。許多現代的成名的戲劇家——例如晚近之費奇（Clyde Fitch）——大都是在完成劇本幕表之後，便找定僱主，等到準備演出，選擇好演員，心裡才緊記著擇定的演員而寫作對話的。

或許上邊那種普通步驟之概括的說明，似乎過於著重劇作家的編劇問題；自然，每個作家各有其不同的內心習慣，不能規諸一律。但是大抵不論那一個劇作家，他可以告訴你，當他達到要開始寫對話的時候，他覺得好像他的工作實際上已經完成了一樣。世界上許多偉大的劇本都是這樣莫名其妙的迅速地寫成的。小仲馬隱居鄉間，於連續八天之中寫成《茶花女》——一個四幕劇。但他以前曾在一個長篇小說中敘過這段相同的故事；他已經知道他的劇裡所發生的一切事情，故能一氣呵成的寫就。伏爾泰（Voltaire）的有名的悲劇《薩爾》（*Zaire*）成於三星期之內，雨果於一八二九年六月一日至二十四日間作成 *Marion Delorme*，當這個作品為檢查員禁止出版時，他便立刻轉而之他，於跟著的三星期內完成《歐那尼》。*Marion Delorme* 第四幕是在一天裡寫成的，這顯然是創作之一種狂熱。但我們要明白這兩個劇本，作者於未開始寫作之前，是已經計劃妥當了的；當他拿筆在手的時候，兩個劇本的幕表在作者的腦中已經有將近一年的醞釀。更迭

用陰陽韻十二言詩體去寫十幕的劇本，那真是一種可驚異的工作；但雨果是一個有急才而又多產的詩人，他能於決定要寫甚麼之後，便下筆如飛，倚馬可待。

為了上邊所說各點，所以在本章之開端，我給戲劇下的定義是「安排」一個故事而不是「寫」一個故事。現在我們再研究戲劇是安排去「表演」而不是「誦讀」這句話的意義。

研究以往的偉大劇本，唯一可能的方法便是讀它們的對話的記載；這種不得已的辦法，造成以為偉大的劇本本來就是拿來讀的作品這種學理上的謬誤見解。然而，那些現在我們從紙上誦讀的劇本，正是當日他們本來企圖在舞臺上排演的東西。實在，讀一個劇本需要一種非常特殊而困難的視覺想像之訓練，因為不單只要能了解對話，並且須將動作的狀態，在我們的心眼前，再構成一種活的想像的動作。這便是許多劇場經理和舞臺監督不能從誦讀一個新劇的稿本，去確鑿地判斷它的價值與瑕疵的理由。現代最精於舞臺技巧的藝術家米爾那（Henry Miller），有一次曾對作者坦白地自認，他決不能判斷一個未來劇本的好壞，除非他親眼看過由演員在舞臺上把它試演。湯姆斯（Augustus Thomas）的異常成功的笑劇《羅夫盈威爾夫人的靴子》，在未舉行最後幾次試演之前，演出它的經理們以為是失敗的，因為這齣戲把它的完滿的效果，完全靠著演員複雜而急劇的交互動作去表達；直至最後那一刻間，劇作家的心才被了解和認識這種效果。同一作者

最好而又最成功的劇本《迷人的時刻》（*The Witching Hour*），在最後被接受上演前，曾為幾個經理所退回；這個理由我們可以假定是：只誦讀說白，劇本的真價值是不能表現出來的。假如專業的演出者判斷劇本的價值也會有這樣的錯誤，常人只從對話之誦讀去判斷一個劇本，那不知道要怎樣的困難了！

這件事實指示大學裡的教授學生們，對於判別古代劇本之戲劇價值，應採用一種實驗的態度。莎士比亞一般人都尊之為詩人，比之德萊敦（Dryden）遠勝不知幾百十倍。正因如此，不諳劇場情形的學生便很難識得莎士比亞的 *Antony and Cleopatra* 遠不如德萊敦採用同一的故事來編成的劇本 *All for Love*，或名 *The World Will Lost*。莎士比亞這個劇本，取材於 Plutarch 年譜上的記載，那不過是戲劇化的歷史；但德萊敦的劇本卻用一種更經濟更有力的方法再行組成，而該得承認為歷史劇。*Cymbeline* 有許多處，是寫得那樣地偉大，因此只是讀劇的學生，便很難認識它是一個要不得的劇本，即使是從伊麗莎白時代劇場之觀點去看它。然而例如 《奧賽羅》（*Othello*） 與 《馬克白》（*Macbeth*），卻不單只是在它們的時代，而且是永恆的偉大的劇本。《里爾王》（*King Lear*） 或許是一篇比之《奧賽羅》更為卓越的詩，但只有看過這兩個作品在舞臺上排演，（排演得一樣好）我們才能了解《奧賽羅》是比之《里爾王》更為良好的戲劇。

真正偉大的戲劇家都真切地感到這一個實際上的要點；而且這件

事實正足以說明莎士比亞和莫里哀那樣的作家為甚麼並不注意要把他們的劇本刊印的緣由。這些偉大的劇作家都要求人們在劇場裡看他的作品，而不是在紙上誦讀。莎士比亞，在他的生時，對於他的短詩和記敘詩的出版是非常謹慎的，為了他的劇本起初印得非常之壞而且常被人家偷版，為自衛起見，才逼著去自己刊行精裝本，而我們現在能夠讀到他某幾個劇本，卻是歸功兩個替他刊印的演員，那兩個會賺錢的演員，在莎士比亞死後七年，覺得把民眾已經到劇場看過的他的幾個流行的劇本印出來賣，可以博取微利。薩都（Sardou）像許多法國戲劇家一樣，在初刊行劇集時，曾不允刊印他的傑作。就是慣常刊印劇本的那些戲劇家，也大抵都是寧願把他的劇本先在舞臺上排演，至於誦讀不過是其後的事而已。

　　為甚麼有些如莎士比亞之類的偉大的戲劇作家會有這種與眾不同的偏見？為了說明這個原因，我們必須記得這些優越的戲劇家大都是劇場人物（Men of Theatre）而不是文人（Men of Letters），因此自然更加熱望在同時代的觀眾面前得到眼前的成功，而不大願望從讀者的子孫裡獲得身後的榮譽。莎士比亞與莫里哀本身就是演員和劇場經理，他們的劇本根本是為著「地球劇場」及「皇宮劇場」的愛護者而作的。易卜生，他常被認為文學戲劇家之典型，他早年的訓練，大概都是從劇場的職業中得來，而完全不是從文人的執業中獲得。在弱冠期中，他在培根國立劇場裡當了六年的舞臺經理，從當代，多半是法國派的

戲劇傑作之研究裡，學得了許多營生的妙法。他初時摹仿與運用斯克立伯（Scribe）與薩都初期的方式，寫成 *Lady Inger of Ostrat* 那幾個劇本；數年後，他才進而養成完全是自己獨有的技巧。平內羅（Pinero）與斐立浦（Stephen Philips）都是以當演員為他們的戲劇事業之開始。從別一方面來說，專為閱讀而創作的文人永不會成功一個戲劇家。十九世紀英國有許多偉大的詩人如斯各得，沙賽，華茨華斯，柯爾律治，拜倫，雪萊，濟慈，勃朗寧，勃朗寧夫人，安諾德，史文堡，丁尼生之流都曾嘗試寫作劇本，但從戲劇批評之觀點看來，他們的作品沒有一篇是有重要價值的。丁尼生的 *Becket*，算是比較卓越的了，可是該得注意，在這作品裡，他是得了亨利歐文（Henry Irving）的忠告與合作的益處不少。

我們習見的所謂 「紙上的戲劇」 （能讀不能演的戲劇 Closet-drama），本來是一個矛盾的名詞。文學組織之一底對話，在文學的領域 ， 佔有極正當的位置 ， 但在戲劇學的王國 ， 卻無位置之可言 。 *Atalanta in Calydon* 是一篇偉大的詩；但從戲劇原理之立足點看來，那不能當作是一個劇本。如像同一作者的抒情詩一樣，那是寫來讀的，而不是安排由演員在舞臺上當著觀眾表演的。

現在我們可以討論在本章開端所下的戲劇定義中「在舞臺上，當著觀眾，由演員扮演」那三句話的意義了，那三句話表明含有時常足以限制劇作者工作的三種力量。

　　第一，從「劇作者為演員的排演而計劃故事」這件事實看來，他須受兩方面的限制：一是他所創造的人物之種類，一是他用以描寫人物底方法。在實生活中，我們遇見的人物有兩種（在這裡我們從物理學的術語中借用兩個形容詞），便是動的人物和靜的人物。但當演員現身在舞臺上時，他必須動作；因此戲劇家不得不被限制去注意動的人物，在他的創作範圍中，靜的人物幾乎要完全拋開。一切動的人物之主要特性在於他們內心的意志元素之較強；因此戲劇的人物必須是有活潑的意志與堅強的志向的人。當這樣的人並列在一起時，必然的會發生願望與目的之鬥爭的衝突；從這事實看來，我們可以用邏輯的推斷得到一個結論，便是戲劇最適宜的題材是對照的人類意志間之一種鬥爭。我們更可以從大多數觀眾之自然的要求，演繹出同一的結論，這個題目我們留待下一章中再詳加討論。現在使我們最足注意者便是一切以往偉大的劇本大都是表現這種唯一而必然的題材——人類意志的鬥爭。演員在情感的場面中，比之在枯燥的邏輯與冷酷的理性之情境裡，常更易於收效；因此戲劇家不得不選擇他的重要典型人物，其動作是為情感而非理智所激發的。例如亞里士多德，如其在舞臺上把他忠實地扮演出來，必致成為一個完全沒有趣味的人物。誰會想到把達爾文做一個戲劇的主人翁？反之，奧賽羅完全不是一個有理性的人，澈頭澈尾他的理智都是「紛亂到極點」的。他的情感是他的動作之動機；因此他才算得是戲劇人物之典型。

　　因為戲劇家是為演員而編劇，他描寫想像中的人物之方法，比之小說家受制更嚴。他的人物必須動作，因此須完全藉著動作以表現他們自己。自然，也可以藉他們的說話去描寫他們；但在劇場裡，客觀動作較之說話在暗示上更為有力。我們知道福爾摩斯在 William Gillette 之可讚賞的傳奇劇中，只用動作去表演；而科南道爾在其小說裡（Gillette 的材料之出處），卻用一種完全不同的方法去描寫福爾摩斯──這方法是從華生醫生的觀點去作註明式的描寫。在舞臺上，其他演員的談話中提及一個重要演員，他不必定要坐在化裝室裡；所以用說明式來描寫人物之方法，對於小說家是非常有用，但劇作家卻很少採用，除非在他的重要人物未登臺前那些空閒的時間裡。James Forbes 在他的《歌舞女郎》（*The Chorus Lady*）一劇中，全用說話的方法去描寫那合唱隊裡的女郎；但雖然這種描寫方法有時對於一兩幕的戲劇是非常有效，可是在一個四幕長劇，全用這個方法卻很少能永續地維持觀眾的興味。小說家描寫人物，多藉心理的分析，這種方法自然為戲劇家所反對，尤其是在「獨白」被擯斥的近代（理由詳見下章）。有時，在劇場裡，一個人物可以靠著他個人對劇中別人的影響，（因此間接影響觀眾）去顯示他的個性。康尼悌（Charles Rann Kennedy）在他的《屋中之僕》裡描寫 Manson，便是用這個方法。但戲劇家用這方法是非常危險的；因為他的作品完全倚賴那選定的重要臺柱，除非那是交付給一個偉大的演員，要不然他的劇本常致不能獲得完滿的效果。晚近有一種小說上常用的方法已移來在舞臺上運用

了——此法是藉人物之風俗環境的表現去暗示他的人格。《樂師》第一幕啟幕後，觀眾有時間去觀看臺上所佈的屋子裡的情形，那個重要人物之主要特性，在他未登臺前，已經暗示出來。他那火爐架上的圖畫與玩具，在我們未見到他之前，已經告訴我們他是怎麼樣的一個人了。但到底這些精巧的方法，只能用來增加傳達劇中人物之理性那種標準方法底勢力；而這一種方法，在劇作家工作情形之下，時常必須是客觀動作之顯示。

上邊所說一切那些普通方法，無非說明戲劇家的工作受「必須計劃他的故事交給演員去排演」這件事實的影響。至於某個演員對於劇作家的特殊影響，這題目太大了，本文不過是幾種概括的研究，因此我們留待第三章「演員與戲劇家」才去詳細討論它。

現在討論第二點，我們必須知道戲劇家的工作是受「計劃劇本必須適合當時的劇場」這件事實的限制。劇場建築與舞臺藝術間常有一種基本的與必然的關係，任何良好的劇本必定適合當時良好劇場之物質環境。因此，想充分地欣賞《伊底帕斯王》（**Oedipus King**）那樣一個劇本，必須想像古代希臘戴阿尼塞斯（Dionysus）的劇場；想徹底了解莎士比亞與莫里哀的劇作法，必須從回溯上去重組他們當日從旅館天庭和網球場改造的劇場。以近代舞臺之精巧裝置去演出這些古代名家的作品，能否多得點效果那固然是一個疑問；但反過來說，如其把易卜生或平內羅的近代劇，以伊麗莎白時代的風格或是在 Orange 那

完全沒有佈景的羅馬劇場裡演出，那必定會失掉四分之三的效果。

因為在無論任何時代，劇場之外形體積與設備，替劇作者決定他的劇本之方式與結構，所以我們從援引那時期劇場的物質狀況，可以解釋戲劇任何時期之相沿的程式。為說明起見，我們簡略地研究偉大的希臘悲劇家的藝術，因受雅典舞臺之性質底影響而生的那幾種顯著的方法。戴阿尼塞斯的劇場是在山坡上築成的一個龐大的建築物，因為劇場太大，戲劇家不得不沿用因襲的題材——全體劇場觀眾習知已久的故事。這些觀眾包含貧民與少數受教育的人，他們的座位離開演員極遠。因為許多觀眾都高臨劇場而且距離得相當遠，那些演員，為了免除在觀眾眼裡顯得太矮，便不得不踏著木蹻走路。這樣裝扮的演員，不能夠動得太急或是扮演兇暴的行為。有了這種實際上的限制，所以希臘悲劇需要有節度的與莊嚴的動作，且必須拋棄暗殺與其他兇暴的行為，只由使者回報觀眾便算。在這樣龐大的劇場裡，面部表情自然是看不見；因此演員必須戴面具，以程式化的方法去表示人物在演劇時的主要情調。這種限制逼著演員完全靠著他的聲音去獲取效果；因此希臘悲劇比之後來的戲劇類型，更需要抒情的成分。

上邊所述那幾點，一般學理上的批評家，時常在文學上拿來解釋；但拿來在常識，一切我們對於雅典舞臺情形之知識上解釋，那必定會更為清楚。同樣，很容易說明脫侖斯 (Terence) 與加爾德侖 (Calderon)，莎士比亞與莫里哀為甚麼都把他們的劇本方式適應他們

的劇場組織底原因；但是上邊所說的一切，更足以表明這個原則，而此原則，實為戲劇原理中這特殊方面之基礎。近三世紀英國劇場物質狀況之繼續不斷的變遷，都傾向於使戲劇本身與幫助表演的物質設備之間的更自然，密切與更精巧。至於說明戲劇與舞臺間之相互依賴的進程，最好從歷史的回溯中去研究；這種回溯，我們將於「近代的舞臺程式」一章中專論之。

現在再研究第三點，我們知道戲劇之主要性質，受「必須預定於觀眾面前表演」這事實之影響至大。戲劇必須立刻訴之於大多數的群眾；此條件的影響，我們於「劇場觀眾之心理」那章中再行討論。在某種重要的意義上，觀眾是與戲劇有關的一個當事人，並且與演員合作，才能成功表演。這件事實，學理的批評家常不能了解，但曾與劇場發生實際關係的人，必定很為明白。一個新戲，在空室裡舉行最後的彩排，我們決不能說它到底有沒有完滿的效果，即使是有訓練的戲劇批評家；所以在美國，許外新劇都在路旁試演，使演員常有當眾實習之機會，從這個作品對當地觀眾之效果，去決定它有沒有在通都大邑表演的價值。因為戲劇是為群眾而設的，到底不能取決於個人。

許多重要劇本的歷史，可以說明戲劇家必須依賴他的觀眾。這許多重要的劇本，雖則在他們的時代是非常有效，但到了後代，效果便會失掉，因為它們是建築在行為之某種一般的原則上，而這種原則，是不能維持其信仰於後世的。Beaumont 與 Fletcher 合作的 *The Maid's*

Tragedy，從當時的觀點看來，確是一個最偉大的伊麗莎白時代的戲劇；但在近代劇場裡，它必無效果，因為它所預想的原則是近代觀眾所不能領會的。那是為著詹姆斯第一當政時的貴族觀眾而作的戲劇，其戲劇的鬥爭是建築在君權神聖主義上的。劇裡的阿明脫（Amintor），在他的君主的手上，遭受一種極深的損害；但他不能報復這種個人的恥辱，因為他是皇家的一個罪臣。全劇的危機和轉變點便是阿明脫的性命操在國王的掌握中那一場，阿明脫放下他的劍，說道：

> 可是你
> 有一種神聖，那麼死了
> 我的奔騰的熱情：因為你是我的君王，
> 我倒在你的跟前，獻上我的劍
> 來斬我自己的肉，如其那是你的旨意。

我們可以想像 James Stuart 那暴君的廷臣發狂似的喝采；但自克林威爾革命以後，這一場，在英國舞臺上，再不會有真正的效果。想充分地欣賞一個戲劇的鬥爭，觀眾必須與惹起鬥爭的動機表具同情。

我們應當明白戲劇原理一切重要的原則，皆可從本章開端所述那個基本原理演繹而得；而這個原理，我們應該把它緊記在心，以為一切後來的討論之基礎。但從上邊已討論過的那幾個要點看來，我們可

以在首要問題討論完結之前，再把戲劇下一個較為完滿的定義：

戲劇表演個人意志間的鬥爭，由演員在舞臺上當著觀眾，以情感而非理智的力量，及客觀動作表出之。

第二章　劇場觀眾之心理

一

　　除演說及音樂的某幾種方式之外，戲劇為安排訴之於群眾而非個人的唯一的藝術。抒情詩人之寫作詩歌，為自己，為世界各地少數具有豐富的同情而能了解其詩意的人。論文家與小說家為獨坐書齋之讀者而寫作：不論十個這樣的讀者抑或千萬人不約而同地讀一本書，而作者撇離其他，只對其中之一人說話。繪畫與雕刻，亦復如是，雖然一幅畫圖或是一座浮雕可以被許多觀眾無限的連續地欣賞，而其藝術常訴諸個人底心靈。惟戲劇則迥然不同，因為戲劇，就其本質言之，乃安排由演員在舞臺上當著觀眾表演的一個故事，而必須立刻訴之於大多數的民眾。我們不得不兀坐書齋以欣賞 *Venus of Melos* 或 *Sistine Madonna* 或 *Ode to a Nightingale* 或 *Egoist* 或 *Religio Medici* ；但誰能獨坐於廣大的劇場中去看《西哈諾》的表演？戲劇之欣賞，須賴乎大多數民眾之同情，猶如一切其他藝術之賴乎個人一樣。且因戲劇必須為群眾而作，故其形體亦必須異於藝術之其他不甚通俗的方式。

　　如果作家不認識這種呈訴之區別，他便不是一個真正的戲劇家；如果作者不習於為群眾而寫作，他便難望成功滿意的劇本。丁尼生，完美的詩人；勃朗寧，刻劃人類心靈之聖手；斯蒂芬孫，迷人的故事之演述者——他們俱失敗於嘗製戲劇，因為他們固有的藝術的條件已養成其專門為個人而不是為群眾而寫作。為個人而寫作的文學藝術家，可用戲劇的方式產生一個偉大的文學作品；但是這個作品，在實際說來，決不是一個劇本。*Samson Agonistes*，《浮士德》，*Pippa Passes*，比爾金特，及梅特林克初期的夢想劇，是落在戲劇之外的作品，這些劇本不是安排由演員在舞臺上當著觀眾表演的。以文學的價值而言，勃朗寧的 *A Blot in the Scutcheon* 比之《二孤女》偉大過不知多少倍；但以劇本而論，其價值卻永不及《二孤女》。因為縱使勃朗寧在這個特殊的作品中，嘗試為劇場而寫作（受 William Charles Macready 的暗示），而他卻採用他作詩那種複雜的理智的個性分析法（這是使他的詩成為近代文學作品中最孤僻的方法），他這個作品，只適宜於獨自欣賞，正如必須獨自去讀 *The Woman's Last Word* 一樣，那不是為群眾而作的。《二孤女》雖其智慧的力量比不上它，卻是為大眾而作，後者才是一個劇本。

　　戲劇之最偉大的權威者——索福克勒斯，莎士比亞，莫里哀——都承認戲劇的呈訴之通俗性，而坦白地為大多數人去寫劇。因此，無論在劇場的任何時代，群眾對於戲劇家已發生一種強有力的影響。抒

情詩人只要使一個人愉快——便是他自己；小說家把自己的小說對一個人陳述，或是對許多單一的人無限的連續地陳述，而且他可以隨意為那一種人而寫作。但戲劇家必須時常愉悅多數人。他的題材，他的思想，他的情緒，受一般人的欣賞這種限制所束縛。他下筆沒有其他的作者那麼自由，因為他不能選擇他的觀眾。亨利詹姆士（Henry James）先生可以隨他自己的意思，為超人而寫作小說；但群眾決不是超人，因此詹姆士先生那些人物，在舞臺上出現，決不能獲得成功。《金銀島》是一本年輕的與年老的孩子們的讀本；但是近代劇場的觀眾大部分為婦女所組成，所以這樣的故事的題材，決不能在舞臺上收效。

因此，想了解戲劇是一種藝術，和清楚地解釋它的目的，必須研究劇場觀眾之心理。這個題目有兩方面：第一，劇場觀眾表出某幾種心理特性是一般群眾所具有的，無論任何階層所共有的，例如政治的集會，球戲的觀眾，或是宗教的聚集；第二，顯示某幾種其他的特性是與別種群眾不同的。茲於本章中依次討論之。

二

現在討論中所用的「群眾」（Crowd）這個字，其意義為大多數的民眾，而他們的理想，情感已經一致地融洽於某一種單純的方向裡。因為這樣的緣故，這些民眾顯出一種趨勢，便是把他們個人的自我意

識消滅於一般群眾的自我意識之中。為著一種特殊目的之民眾集會——無論是為運動為崇拜或是為娛樂——正因為有這樣的目的，在科學的意義說來，大都趨於變成「群眾」。群眾有其自己的心靈，與它的任何單獨分子的心靈不同。群眾心理，向來不為人所了解，直至十九世紀末年，一班法國的哲學家始對其加以絕大的注意。這個題目，M. Gustave Le Bon 研究得最完滿，他在那本《群眾心理》（*Psychologie des Foules*）中，費了二百多頁討論這題目。據 M. Gustave Le Bon 的意見，以為一個人，當他是群眾的一個分子的時候，大都趨於把他的異於同儕的那些內心品質底意識消失了，而生出一種比往常更其熱切的與眾一致的內心品質底意識。人所以異於同儕的內心品質是習得的智慧與性格上之品質；但是與眾一致的品質，卻是種族之內在的基本熱情。因此，群眾比之個人，多富於感情，而缺乏理智。它大都是無理性的，判斷力薄弱的，偏於自私的，而是易於輕信，較為質樸，容易結黨的。因此，正如 M. Gustave Le Bon 所說的俏皮話，一個人，當他是有組織的群眾中之一個分子時，在文化的階梯上，大概都會降下幾級。即使是最有教育最有智慧的人，當他做成群眾中的一個分子時，大都趨於喪失了他的習得的內心品質底意識，而回復他的原始的質樸和善感的心。

因此戲劇家，既然他是為群眾而寫作，其作品應當顧念那些比較粗野和未受教育的心靈，那富於人性的，讚許於愜意，反對其所惡的，

易於輕信，深於熱情，稚氣地英勇，及頗為輕率地無思想的心靈。現在，已於實際上發現最能使群眾感有興味的唯一的事，便是某種或其他的鬥爭。從經驗上說，最近逝世的 Ferdinand Brunetiere 在一八九三年，曾云戲劇時常處理人類意志間的鬥爭；他這些話，可以總括為「沒有鬥爭，沒有戲劇」，迄今已成為戲劇批評的一句陳言俗套。但是就我所知，現在仍然沒有人清楚這句話的主旨，那便是，很簡單的，劇中人物最使群眾覺得有趣的，只是在能令他們緊張的那些情緒的危機裡。單獨一個人，如像一篇論文的或是一本小說的讀者，可以用輕微的影響使他在理智上感有興味。在這種影響之下，一個人物展開他自己是柔和得好像蓮花一樣的。但是對於 Thackeray 所謂的「那個野蠻的孩子，群眾」，一個人物非用爭鬥的關頭不能感動他。直至現在，劇場從沒有過一個時期能夠在生意經上勝過比武場的。羅馬時代的劇作家勃羅塔斯和脫侖斯（Plautus 和 Terence）曾經訴冤地說：羅馬民眾都寧願看角鬥勝於看他們的戲。熊戲或是鬥雞時常弄空了在堤邊的莎士比亞的劇場；現代市鎮裡午後的演劇總敵不過一次足球戲。四萬人民每年從美國東方各部聚攏來看耶魯和哈佛大學在曠野中賽球，可是總沒有法子把這班群眾從紐約拉去，單為著看世界上空前最偉大的戲劇。因為群眾要求一種鬥爭；而現實的生活裡，很少有與鬥爭相類的東西能夠滿足他。

　　所以戲劇為了使一般人都感有興味，必須供給這種熱望鬥爭的需

要，這種鬥爭的熱望，是群眾的一種原始的本能。或是魯莽的，如像
Benedick 和 Beatrice 的情形；或是輕巧的，如 Viola 和 Orsino 的敘述；
或如馬克白之可怖；或如里爾王之可憫。觀眾比之個人，較易於分成
黨派；故在戲劇的鬥爭之後，群眾常各願附和一方。看一次足球戲，
除非你關心著誰勝誰負，不然便毫無趣味；看一齣劇，除非戲劇家准
你同情於鬥爭的任一方面，否則興趣必致大減。因此，雖然在實際生
活中，苟對於一種鬥爭有兩派，則時常必是有一邊錯有一邊對，並且
從違取捨很難選擇；故戲劇家時常側重一方，使觀眾容易於明瞭他的
劇裡的鬥爭。所以，從倫理的立場看來，劇場的表現應當單純化。
Desdemona 常是天真的，Iago 總是窮兇極惡的。所以習俗相傳的英雄
與傳奇劇裡的惡漢——孰應鄙夷，孰應讚美，判別至易。因為群眾比
較缺乏判斷的能力，並且不能從超然的和大公無私的觀點去看一齣劇，
故必定會一致贊同或反對一個人物；姑無論是那一種情形，其判斷時
常必違反理論上的規律。對於茶花女不會聽到有甚麼壞話，雖然間或
有些「個人」能判斷她是錯的，並且也沒有人會去同情杜法爾父親。
他們崇拜 Raffles，那是一個撒謊的人，一個強盜；他們嫌棄 Marion
Allardyce 而他是 *Letty* 一劇中之道德維持者。群眾需要他們所同情的
人物，愛他們，而討厭所嫌惡的人物；這些愛與憎是和野蠻人或是小
孩子般地不合理的。《海得加勃勒》的困難，便是它所包含的觀眾所愛
的人物不只一個。群眾要求那些所謂「可同情」的腳色，而每一個演
員，為了這個原故，都願望去扮飾他。並且因為群眾是有黨派的，他

們要求所愛的人物得到勝利。所以「愉快的結局」的慣例，阿群眾之所好的經理最為主張。瞎了眼的路易，在《二孤女》中，竟能重睹天日。就是邪惡的 Oliver，在《如願》（*As You Like It*）裡，竟然洗心革面，並且娶了一個嬌美的姑娘。

　　除了在觀察一種鬥爭時有黨派之心這種原始的本能之外，還有一種群眾心理中最重要之特性，便是他們之極端的輕信；群眾時常差不多完全信任所見所聞的東西。一班完全不信鬼神的個人組成的觀眾，仍然接受在《哈姆雷特》中的鬼魂，把它當作是一種事實，因為他們已經「見過」它了！群眾接納 Rosalind 的假裝，和從不奇怪為甚麼 Orlando 會認不得他的愛人。建立於錯誤證據上的長的說白，最能應付群眾這種極端的輕信——例如莎翁的《錯誤的喜劇》之類的笑劇，和 *The Lyons Mail* 之類的傳奇劇。群眾也毫無反抗地接納在戲劇故事之前的情形，雖然在個人的心中以為那是斷不會有。伊底帕斯王（Oedipus King）在那齣劇本未開始之前，已經跟他的母親結婚許多年了；但是希臘的群眾，不願意去問為甚麼在這樣長的時間裡，這種滔天的大罪從不會發覺。《詭姻緣》（*She Stoops to Conquer*）的主要情節，在個人的心裡以為那是斷不會發生的，但是群眾卻熱烈地接納它。許多個人的批評家，找到海活德（Thomas Heywood）那齣可愛的舊劇 *A Woman Killed with Kindness* 的錯處，他們說：雖然佛蘭克福特大量地饒恕了他的有過失的妻，那很值得佩服，但佛蘭克福特夫人，不貞

的動機並不充分，因此，這整個故事是不真實的。但是為群眾而寫劇的海活德，坦白地說：「如其您承認佛蘭克福特夫人是不忠實，那末，我可以告訴您關於她丈夫的一件有趣的故事，他是一位很聞名的紳士；但是別方面說起來，也不會沒有一點韻事。」而伊麗莎白時代的觀眾，熱烈地想知道這件韻事，自願以必然的輕信去強迫這個戲劇家把它說出來。

現在所說的是關於觀眾的輕信，然而，觀眾相信其所見的更甚於所聞的。他會不相信哈姆雷特的父親的鬼魂，如其這鬼魂只是被別人口中提及而不走上舞臺的話。如其戲劇家要使觀眾相信一個人物或是別個人的豪俠或是叛逆，他無須空費說話去讚美或是責罵那個人物，而應該在演戲中用一種豪俠或是叛逆的動作，把它表現於觀眾的眼前。觀眾當 Polonius 對他的兒子說離別的諫言時，「聽見」他的說話是何等聰明；但相同的觀眾「看見」他被王子哈姆雷特戲弄的時候，便覺得他並不聰明了。

觀眾的眼睛，比之他的耳朵有較敏銳的容受性，這件事實，是「在劇場裡，動作應該比說話較為著重」這句格言之心理的基礎。這件事實，也說明了為甚麼觀眾連一句話也不懂的戲劇，也能時常獲得成功的理由。莎拉白茵那德（Sarah Bernhardt）演可驚怖的《杜斯加》（*La Tosca*），時常激起倫敦與紐約的觀眾的熱情，而那兩地的群眾，當他們是群眾的時候，對於這齣劇的語言是絕不了解的。

還有一種群眾心靈之原始的特性，便是對於情緒的傳染之感受性。一個有教育的人，兀自在家裡讀 《造謠學校》（*The School for Scandal*），可以從理智上欣賞它的輕巧的幽默；但是很難想像他會對著這個劇本高聲大笑。仍然這個相同的個人，當他攙雜在劇場群眾的當中，他會對於同上的劇本肆情地大笑起來。這大概是因為挨近他的別人，大家都在那裡笑著；大笑，流淚，熱情，一切人類基本的情緒，激動了全體的觀眾。因為觀眾中每一個分子，都覺得他是被那些經歷與自己相同的情緒的別人所包圍著了。在一齣劇的愁慘的部分，如其您旁邊那個女人正在珠淚盈盈，您便很難制止不下淚；即使是悲愁的打諢，如其那邊有一個男子在那兒發狂般的譁笑，您就更難忍著不笑。成功的戲劇家捉弄群眾的感受性，拿一些淺薄的幽默與憤激，使沒有思想的群眾去咆哮去痛哭，他們知道觀眾中這些分子，會用傳染力去激動他們旁邊那些比較冷酷的人。「第一幕裡每一次的笑，在票房裡是很值錢的」，這句實際上的格言就是建於這種心理的事實之上。甚至劣得如 Zangwill 的 Pun（同音異義的諧語）也能在一齣劇的起首，去挑動少數不受感動的觀眾，而使全場聽到一種微笑。 如 *The College Widow* 和 *Strong-heart* 裡插進足球那幾場， 或 *The Round Up* 裡的打仗，差不多時常真能使笑聲響震屋瓦；因為這些場面，時常足以挑動舞臺上每一個人的喝采，而藉單純的傳染力使觀眾也喝起采來。另一個也是較為古典的例子， 便是亨利第五勝利班師之緘默的凱旋， 在 Richard Mansfield 的美麗的演出裡，觀眾覺得他儼然是一個君王；因

為觀眾染到舞臺上的群眾的熱情了。

這種情緒的傳染力，自然，就是法國僱用「鼓掌隊」（Claque）的制度，或是請一班喝采隊坐在場中這些辦法之心理的基礎。鼓掌隊的領導知道他的本職，宛如他也是劇裡的一個演員，到了激動的關頭，鼓掌隊發出辟辟拍拍的掌聲和首先發起場內的喝采。采聲惹起了全場的采聲，猶如笑之惹起笑，流淚之惹起流淚一樣。

觀眾不單只比之個人較易於感動，而且亦較易溺於情慾，觀眾有視覺與聽覺的嗜慾——像野蠻人之愛彩色，像兒童之愛悅耳之聲，觀眾酷愛彩色的旗與響亮之號笛。所以在未採用佈景之前，伊麗莎白時代舞臺之盛行華麗衣飾之行列；而現代，如 *The Darling of the Gods* 及 *The Rose of the Rancho* 之類的作品之所以獲得成功，皆因其能適應觀眾此種愛好。色，光，與音樂之精巧的融和，比之最富於吸引力的故事，更易把握觀眾的注意。時下的音樂喜劇所以風行一時，便是因為它有標緻的女郎，和常改換華美的景緻與燈光，變幻的輕妙的曲調與跳舞。

對於情感和理智，觀眾是安於陳俗的。民眾，當他是觀眾的時候，不能產生新穎的思想和一些新的東西；有的只是傳統的情緒。他的眼裡不曾有沉思默察，他所感覺的是洪水時代之前的感覺；他所想的是他的祖先曾經想過的。劇場裡最有效果的場面，就是那些訴諸基本和

陳俗的情緒之情節——如女人的愛，家庭的愛，國家的愛，愛正義，忿怒，嫉妒，復仇，野心，貪慾，與叛逆。因為許多世紀都受了基督教傳統的影響太深，所以那些動機是自我犧牲的劇本，差不多必操成功的左券。甚至有時自我犧牲是不高明的或是卑劣的，如像 *Frou-Frou* 第一幕裡的一樣，觀眾亦曾加以熱情的讚許。許多劇本俱曾表現一個人不顧私己而代別人負起犯罪的責任，許多偉大的悲劇都採用習熟的題材——如《馬克白》裡的野心，《奧賽羅》裡的嫉妒，《里爾王》裡的忤逆；最無思想的觀眾，對於這些主旨，都不致於不了解。一個愛國志士，在許多槍矛之前低頭受辱，觀眾從不曾攻擊他的熱心。在觀眾之前呈現一枝宣判死刑的旗，或是一個表示復仇的鬼魂，或是維持角鬥的發誓，這些都能使人類激起一種熱情，與古代的人沒有甚麼兩樣。如果劇本裡沒有這種愛之感動力，一切情緒中最習熟的情緒，那便很難獲得成功。這些題材是無需群眾費腦筋去思索的。

但是觀眾不大喜歡那些須經沉思的，新穎的，簇新的題材。如果戲劇家抱著超越時代的宗教的，或是政治的，或是社會法律的理想，他只有把這些理想隱藏於個人的胸懷，否則他的劇本必致失敗。靈巧的智者，如藐視傳統成法的蕭伯納，其所以獲得普遍的成功只藉乎觀眾的對於幻想的傳統之愛；他們苟進而反抗傳統的思想，則必不能久於成功。偉大的成功的戲劇家，如莫里哀與莎士比亞，常以一切基要的問題呈示給群眾，他們之宗教的，道德的，政治的，法律的觀念，

都是民眾的通俗的觀念。他們從不提出觀眾不能從遺傳的經驗的本能立即回答的問題。在哲學的意義說來，從沒有別人的心比之莎士比亞是更為通俗的。他沒有新的理想，他不曾急進，甚至進步也很少。他是一個懂得生意經的人，喜歡食與喝，喜歡野外和大笑。他是一個愛國者，一個有情的人，一個紳士。他知道許多群眾的事情，他也能寫得多麼偉大。但他接納他的時代的宗教，政治，及社會倫理，而從不問這些東西會不會改進。

那些毀滅成法及發現新理想的，世界上有偉大的懷疑精神的人，他們的心與戲劇家不同。他們不曾寫過劇本——哲學家、論文家、小說家、抒情詩人——能夠使我們個人的思想煥然一新。但觀眾冀望於戲劇家的只是舊的，舊的思想。觀眾不耐煩去思考；他們只想聽他們已經知道的東西。因此，如果一個偉大的人物有一種新的主義想發表，最好他把這種主義在論文集裡印出來；或者，如果他定要把這種主義渲染成故事，最好他在小說裡發表，那可以呈訴於個人的心靈。除非等到這種主義舊透了，已經變成大家所盡知的，那才有資格在劇場裡探險。

最近有兩個良好的而最成功的劇本，正可以解釋這一種論點，湯姆斯所作的《迷人的時刻》及康尼悌所作的《屋中之僕》。這兩個劇本，因為新奇的原故，博得許多批評家的稱讚；但我覺得這兩個劇本中有一種最有意義和教訓的事實，便是這兩個劇本，在實際方面說來，

都毫不新奇。我們試看湯姆斯先生在此劇裡精巧地表現的，熟慮而審慎地避免新奇的理想。其實湯姆斯不過把一般流行的思想，關係於思想的傳遞和同類的題目的，盡量蒐集和排列起來，而把群眾自己在最近幾年來所驚奇和所想著的東西，告訴給群眾。事實上，此劇裡的思想，早已成過去，故此劇的演出，已經是遲極而並不過早。湯姆斯他自己曾在半公開的談話裡，說明他已把此劇的編撰延遲——其實這齣劇在他的心裡已經構思了許多年——直到一般群眾對於他想發表的思想，已經習熱了，才開始動手寫它。在一九〇〇年的時候，這齣劇的確是新奇的，而且無疑必定失敗。但是到了演出的時候，這齣劇的思想已並不新奇，不過是把舊有的重新喚集起來，因此它得到成功。因為在舞臺上獲得成功的最可靠的方法，便是總括地及「戲劇地」表現一切觀眾已經想過許久的重要問題。戲劇家應當是一切思想之公平的蒐集者，聰明的解釋者，而那些思想，守舊的觀眾已經覺得是可靠地真實的。

如果《屋中之僕》在舞臺上的壽命會長過《迷人的時刻》的話——我相信如此——其主要的原因必定在於作者的題材及其思想，是比較舊過許多世紀。湯姆斯的戲劇的題材——即以為思想自身是一種動的力，在動作力量的範圍中，自有其功用的——如像我剛才解釋一樣，是並不新奇的。但所謂不新奇，乃僅在近代思想史中而言；此劇的題材他自己已注明日期是屬於現世紀的，大概在別一個世紀看來，或許

會失掉了興味。但是康尼悌先生的題材——便是當不相容的人類互相融洽於友愛的精神裡，那必定是上帝在他們中居間調停的原故——差不多舊得很像馴良的加利里人（Galilean）一樣，並且，因為沒有注明日期，那可以屬於將來的世紀，也可以屬於現在的世紀。湯姆斯把最近的過去所流行的思想，精巧地重行搜集；但是康尼悌的搜集範圍，更廣大一點，並且把他的劇建築在歷來世紀的信念上。奇妙一點說，《屋中之僕》所以令許多批評家都把它當作很新奇的真正原因，便是因為這劇的問題與思想舊得好像世界一樣。

依我看來，此論點之真實是無可爭辯的。我知道近代許多優良的歐洲劇作家，都盡力把戲劇用為表現進步的思想，特別是關於社會倫理之媒介；但幹這種事，我以為他們是誤會了劇場的宗旨。他們以為在戲劇裡說話，好過在一篇論文或是小說。以表示一種理論來說，蕭伯納的《人與超人》（在此劇裡這位劇作家在那兒賣弄他的思想），總不及叔本華與尼采的作品那麼有效。易卜生最偉大的作品只能被有教育的個人所欣賞，無教育的群眾是不懂得去欣賞的；這便是雖然他有深不可測的智慧，完美優越的藝術技巧，而他的呈訴範圍，總不能與莎士比亞相提並論的緣故。只是他的較為通俗的劇——例如《傀儡家庭》——方能獲得廣大的成功。而祈望廣大之成功，更勝於冀求新奇的材料。因為《哈姆雷特》的確是群眾的一個良好的劇本，所以它永不會失敗。

吾人可斷言偉大的戲劇家之守舊，不僅在他們的思想，就是對於他們的戲劇之單純的方式，亦莫不然。發明新的技巧而以革新來震驚群眾的，那不過是少數人罷了。莫里哀不過完成群眾已經熟知的義大利喜劇之形式，莎士比亞安然地採用有些人已經使群眾見慣了的體裁。他在 *Love's Labour's Lost* 裡摹仿 Lyly，在《如願》裡摹仿 Greene，在《李察第三》裡摹仿馬洛（Marlowe），在《哈姆雷特》裡摹仿 Kyd。他寫舊的東西，比其他諸人所寫過的，還要好一點——不過是這樣罷了。

仍然，莎士比亞聲譽之所以偉大，俱源於此。他極聰明地覺得群眾所需要的——材料上的與形式上的——便是最偉大的戲劇裡所需要的。我之說莎士比亞的心靈是平凡通俗，我的意思是把最高尚的讚美呈獻給他。在他的平凡通俗裡隱伏著他的健全的精神。他是這樣偉大地「平凡」，因此他能夠了解一切的人類和同情他們，他的智慧比那少數明哲還要偉大；他是一切時代的承統者，於一般人類的心靈中抽出他的智慧。而且大概因為這種緣故，所以他時常代表理想的戲劇家，他是為劇場而寫劇，而決不會忽置群眾的人。

三

上邊所說的一切劇場群眾之特性，他們的爭鬥和結黨的本能，他

們的輕信，善感，對於情緒傳染之感受性，不能容納新穎思想，守舊，及其酷愛平凡通俗，於各種群眾中，皆可發現出來，正如 M. Gustave Le Bon 曾以充分的解說所證明的一樣。現在我們所最應注意者，便是劇場觀眾之所以別於他種群眾的某種特性。

第一，劇場觀眾為許多個體所組成，而此種個體，與組成政治的，或社會的，遊戲的，宗教的集會之個體有異。在球賽，教堂，社會的或政治的集會裡的群眾，各依其不同的目的而選擇其分子：那完全為大學生，或是教徒，或是禁酒派，或是共和黨員所組成。但是劇場的觀眾其分子乃為一切各種各式的人，在同一的戲場裡包容富者與窮漢，學者與無學識的人，老的少的，村的俏的，因此同一的劇必須呈訴於一切這些分子之前。故戲劇家呈訴的範圍，亦因之而較廣於其他藝術家，他不能規限他的使命對於社會單獨某種階級；在同一的藝術作品裡，他必須混和許多種元素而使人類的一切階級都能感得興味。

許多有希望的戲劇運動，都限制他們的呈訴，單獨對社會上某一層人物。正因為這個緣故，他們永不能獲得最大的成功。羅馬喜劇之所以不發達，便是因為它的寫作，完全是為著自由人與奴隸所組成的觀眾；羅馬的貴族階級，從不涉足劇場，只有社會的下層階級群集去稱揚勃羅塔斯與脫侖斯的喜劇。所以這些喜劇的對話，顯然是過於簡單，而且重複得令人厭悶，所以也顯然是鄙俚，粗率，與猥褻。在這個時期許多優越的戲劇天才都走進了歧途，因為這個時期是失常的。

同樣哥乃爾（Corneille）與拉辛（Racine）古典派時期的法國悲劇，其所以不發達，也就是因為這些劇的寫作，完全為著社會上優越的階級——貴族當政時的貴族團體；因此這些劇卻是過於精細，只能訴之於聽覺而不是視覺。脫侖斯著眼太低，而拉辛則著眼太高，所以他們都未能中的；而莫里哀，他立刻為貴族和平民而寫劇，故能得乎其中。

世界上真正偉大的戲劇運動——如在加爾德侖及祿普（Lope）時代之西班牙，偉大的伊麗莎白時代之英國，自一八三〇年起至現代之法國的戲劇運動——都把他們的呈訴範圍擴大，普遍及一切的階級，皇后與賣橙女郎同歡欣於 Rosalind 的健康，國王與下流無賴齊大笑於史嘉本之狡詐。莎士比亞呈訴範圍之廣大，遺留一種最有意義的事實於戲劇史中。告訴一個在溝渠裡玩耍的頑童，說你看過了一個劇本；那是敘述在午夜裡，一個堡壘荒塔之下，一個鬼魂慢慢地走出來和四圍的走，又有一個人以為他是竭盡了心思，那末他可以討一個昏君的好，又有一個女子發了狂並且淹死了自己，戲裡頭又有戲，在墓地的埋葬，拿著毒劍的決鬥，到後來最好看的那一場便是差不多大家都死掉了，把這些告訴他，你可以看見他的眼兒馬上便睜大了。我曾在西方中部一個市鎮裡，看三角錢的《奧賽羅》的演出，覺得觀眾為動作的急劇所震驚；而仍然這些劇，也就是閉門讀書的學生，為了他們的智慧與文體，而孜孜研究的劇本！

但我們不要忘記，那些不是為群眾而作之文學的方式，不像戲劇，

無須亦不必苛求其呈訴範圍與戲劇同樣地廣闊。在英國最偉大的非戲劇的詩人與最偉大的小說家僅為少數人所賞識；但米爾敦（Milton）及 Meredith 的名譽並不因之而稍減，吉卜林（Kipling）的小說《他們》，其所以偉大的證明，便是極少人有資格去讀它。

雨果在《呂伯蘭》（**Ruy Blas**）的序文裡，曾自略微不同的觀點，討論這種原理。他把劇場觀眾分為三類——要求表達個性的思想家，要求熱情的婦女，及要求動作的民眾——並且主張一切偉大的劇本，必須同時訴之於這三類的人。自然《呂伯蘭》本身踐行了此種想望，而且其呈訴之範圍亦確為廣大。但雖然在劇本裡顯出這三種必需的原素，然而，動作實較重於熱情，而熱情較重於個性之表達。這種事實顯示我們以一種原理，為雨果於序文中忽略了的，便是在一般的劇場的觀眾中，民眾較重於婦女，而婦女較重於思想家。其實，如果對於這個題目，作更深一步的研究，大抵會使我們捨棄了思想家，把他當作一種心理的勢力，和消滅了婦女與民眾間的界限。戲劇家應首先呈訴於一種無思想及有女性心腸的民眾；此種理論使我們相信為著這種動機的熱情的動作，才是劇本的首要的原質。

戲劇應呈訴於婦女的群眾，此點極為重要，最少在近代是如此。從實際上說來，下午的演戲，其觀眾全為婦女所組成；而晚間的觀眾，其分子多半是婦女及婦女挾與俱來的男子。單獨赴劇場的男子，為數極少；而此少數的人，從理論的立場來說，殊不足以改變觀眾的心理

狀態。此種事實，於近代劇場的觀眾與他種觀眾間，造成了一種最重要的區別。

此種事實對於戲劇家，影響至為重大：第一，如我剛才所說，此種事實逼使戲劇家大多採用為著這種目的之熱情的動作；這一種需要，說明大多數偉大的近代劇所以偏重女角的原故。單舉幾個例來看，注意娜拉，阿爾文夫人，海得加勃勒；注意 Magda 與茶花女；注意譚格瑞夫人，Ebbsmith 夫人，Iris 和 Letty。其次，因為婦女生來是注意力較弱的，而近代劇場的觀眾又大多數為女性，故戲劇家不得不採用複述及重句這種根本的技巧上的巧計，以使其劇本清楚，雖然這些複述與重句大多是不必有的。熟悉劇場的斯克立伯（Eugene Scribe）常說每一種顯示劇旨的重要敘述，最少須複述三次。自然，這種方法在小說裡不甚需要，在小說中敘述事物，只須一次便得。

近代劇場觀眾所以大多缺乏注意力，皆由於他們不是認真地想去看戲。許多人「到劇場去」，就是到劇場去，不管所看的是那一本戲；他們大多是想坐在劇場，雜在劇場觀眾裡。尤其是在紐約，大多數從市鎮裡到劇場去的人，像都會的人一樣，只是到劇場裡逛逛。許多坐在包廂裡或是「對號位」裡的婦女，她們到劇場去很少是看戲的，而多半是想給人家看的。這是戲劇家的一個頂大的困難，因為他必須把捉和維繫這樣組成的觀眾的注意。一個人不會拿起一本小說，除非是他真想去讀它；但是許多人到劇場裡去，多半不是真想去看戲的。所

以在這一方面，戲劇家的問題比之小說家更為困難，因為他必須使他的觀眾的自我意識消滅於他的劇本的意識之中。

劇場觀眾聚集之目的，是它與別種群眾間的一個重要的區別，此種目的常滲有娛樂性質。因此劇場的觀眾沒有宗教的聚集或社會的，政治的集會那麼莊重。他們不是來受開導或是受教育，他們不想得到甚麼教訓；他們所要求的便是由得人家戲弄他的情緒，他們尋求快樂——廣義的——從大笑、同情、恐怖、與流淚裡尋求娛樂。而這種娛樂，只有偉大的戲劇家能時常給與他們。

許多夢想家聯盟起來想提高舞臺的地位，但他們終歸失敗，因為他們都抱著一種不合邏輯的態度，把劇場看成莊嚴到了不得。他們的努力基於這種提議，便是以為劇場的觀眾應當需要開導。事實上，永沒有觀眾是需要如此的。莫里哀與莎士比亞，他們都知道他們的藝術的限度，從不曾說過一句關於提高舞臺地位的話。他們寫劇以愉悅群眾；然而，藉他們固有的偉大，假如他們是變成了一位教師和一位主人的話，他們也不會高談他們的使命是如何地莊嚴的。他們的觀眾許多都不知不覺地相信有神，而他們向來知道其實並沒有神的。在美洲，捐款建立劇場的要求，大概由於有些人相信偉大的劇本，其票價所得，必不敷消費。而英國《哈姆雷特》比之別的劇本，獲利較豐；《造謠學校》從不曾虧本；在近代，我們更見《西哈諾》風行於全世界。伊麗莎白時代的倫敦並沒有甚麼捐款的劇場。給觀眾以彼所需的戲劇，

則無慮於劇場之不振。而在別方面說來，捐款所建之劇場也永不會引誘群眾去看所不需要的戲劇。George Ade 的 《俚語中的寓言》，其中有一則附有一句聰明的格言，便是：「譬如登高，必自卑。」假如美洲的劇場不發達，它所需要的不是捐款，而是偉大的和民眾的劇本。為甚麼我們要耗費金錢與精力使觀眾來看 《大匠》，或是 *A Blot in the Scutheon*，或是 *The Hour Glass* 或 *Pélléasand Mélisande*？不用強迫，而群眾自願去看《奧賽羅》與《譚格瑞的續弦夫人》？假如有一個能了解群眾的偉大的戲劇家，我們無須結社以宣傳其藝術。我們不必再空談為少數人的劇場，真正偉大而可稱為戲劇（Drama）的劇本（Play）必能使大多數人感有興趣。

四

　　尚有一點未加討論，劇場觀眾中有少數不屬於群眾的個人。他們是群眾的一部分，但並不附和群眾；因為他們的自我意識，不消滅於一般群眾的自我意識之中。那些人是批評專家和其他常到劇場裡的人，劇本壓根兒不是為他們而寫的。從常到劇場的習慣而養成個人化的人，總不能恢復初到劇場而屬於群眾時的心情。第一晚的觀眾是反常的，多半為反對投降自己的個人所組成；為著這個理由，第一晚的劇本價值之判斷很少是最後的判斷。戲劇家為群眾而寫劇，而他卻被個人所批判。許多戲劇批評家會告訴你，他們一向是消滅自己於群眾裡的，

和悔恨為了職業的原故而與劇本隔絕。正因為批評家會有這種的隔絕，所以許多戲劇批評都歸於失敗。

依據上邊的討論，我堅決地主張偉大的戲劇家根本應時常為大多數人而寫劇。仍然我還要加進一種意見，便是當戲劇家完成了這第一步的需要時，第二步，他也可以再為少數人而寫作。真正偉大的戲劇家時常都是如此的，在戲劇家的地位，莎士比亞為群眾而寫劇；因為他是一個抒情詩人，他為自己而寫作；又因他是一個哲人和文章家（Stylist），他亦為個人而寫作。他的劇既確能訴之於多數人，才有權訴之於少數。在上邊說過的三角錢的《奧賽羅》之演出裡，在那裡也許只有我一個人不能把自己沉沒於群眾的一般意識之下。莎士比亞寫過一個劇本，能呈訴於西方中部市鎮裡的下流人；但他插進了一首詩，他們中沒有一個人能夠聽得懂——

> 「不是罌粟，不是曼陀羅，
> 也不是世上一切催眠的甘露，
> 能夠醫治你昨日所得的酣睡。」

一切最偉大的戲劇家，在他為群眾而寫劇的時候，從不曾忽置個人。

第三章　演員與戲劇家

　　我們既承認戲劇家的工作,常受觀眾演員舞臺這三種勢力所規範,而這些勢力,是詩人小說家等其他文學藝術家所感覺不到的。無論任何時代,劇場的物質情形,對於戲劇的方式結構影響極大;觀眾之有意的或是無意識的要求,(如前章所述)替戲劇家決定他著手描寫的題材;而演員之才限對於戲劇家創造人物之偉大的工作,更有一種直接的影響。事實上,演員對戲劇家之影響是非常地重要,因此戲劇家,在創造人物的時候,其工作與其他文學上之姊妹藝術家——如小說家,短篇小說家,或是詩人——迥然殊異。非戲劇的小說中,其偉大的人物常構自抽象的想像, 並不直指任何實際的人。Don Quixote, Tito Melema,Leatherstocking,完全發生於他們的創造者的心中,而舉世震驚以為他們是新奇怪異的人物。但戲劇中之偉大的人物,差不多時常採取某個偉大的演員之生理的,大部分是心理的特性,因此他們已經互相肖合。 西哈諾不只是西哈諾, 也就是郭開林 (Coquelin); Mascarille 不只是 Mascarille,也就是莫里哀;哈姆雷特不只是哈姆雷特,也就是白碧治(Richard Burbage)。讀索福克勒斯的劇本的人,如果不知道索福克勒斯為著戴阿尼塞斯 (Dionysus) 舞臺的某一個明星演員,而在其三聯劇中特設伊底帕斯一角,那末他也許不能完全了解

他的戲劇。偉大的戲劇家，其寫劇多不是為人們在紙上誦讀，而著重於立刻在舞臺上表演。在獲得第一次的成功之後，得有出入劇場之自由權，戲劇家方能成為偉大。他們對於人物之概念，因此已結晶於準備去扮飾他們的腳色之演員身上。小說家可以自由地設想他的女主人，高的或是矮的，脆弱的或是堅強的；但如其戲劇家為一個女演員如 Maude Adams 者而編一齣劇本，他的女主人的體格，必須預定為活潑與嬌小玲瓏。

莎士比亞也是在堤邊的「地球劇場」之導演，因此他的劇本充滿了受他所管理的演員（Lord Chamberlain's men）的影響之證據。舉個例來說，顯然這個喜劇家必須在 *Two Gentlemen of Verona* 中創作 Launce，於《威尼斯商人》中創作 Launcelot Gobbo；前一劇演出裡的低喜劇的機警語，完全在後一個劇本裡複述。顯然 Mercutio 與 Gratiano 這兩個角色必須委託同一的演員去扮飾，這兩個人物似乎特設以適合同一演員的賦性。如其哈姆雷特是小說裡的主人，我以為我們會當他是瘦弱的，而作者也許會同意我們；可是在此劇之最後一場，那皇后明白地說：「他身體太胖，氣喘咻咻。」這句說白使許多註解者都感覺困難；但那不過是指白碧治（Richard Burbage），在一六〇二年的演劇季中肥胖起來罷了。

伊麗莎白時代，女主角假裝成小童的方法，創始於 John Lyly，Robert Greene 盛行之，而極為莎士比亞與 Fletcher 所樂用，於近代舞

臺則似不甚信服。我們很難想像為甚麼 Orlando，當他遇見他的愛人
在阿頓森林中裝扮成 Ganymede 時，竟然會不認得她；或是為甚麼
Bassanio 當他的妻子穿了女律師的袍，走進裁判所中，竟然會認不出
她的面貌。女演員不能藉衣服飾成男子；我們認得出 Ada Rehau 或是
Julia Marlowe 的真面目，和她們的假裝的衣服；而莎士比亞也似乎過
於倚賴劇場觀眾之習俗的輕信了。但略為觀察莎士比亞時代之演員的
情形，便會立刻呈示我們，他所以用這種假裝的方法，不只是為著
Portia 與 Rosalind，也為了 Viola 與 Imogen。莎士比亞寫這種腳色，是
由小童去扮演而不是用女子去裝扮的。在現代，當一個童子扮一女角，
而把他裝成由女子扮童角時，這種假裝必定似乎是勞而無益；不只是
對於在舞臺上的 Orlando 與 Bassanio，就是對於觀眾，亦是如此。莎
士比亞之重複採用這種戲劇上臨機的方法，完全為了他當日的小童演
員，而不是出自他的描敘的想像；假如他是為現代女演員而寫作的話，
他必然會捨棄這種方法。

　　如其我們從莎士比亞的作品轉而研究莫里哀的作品，我們將會找
到更多演員影響於戲劇家的證據。事實上，如果不直接提及 ***Troupe
de Monsieur*** 中各個演員的才能，我們便不能了解莫里哀的創造人物的
整個設計。莫里哀直接及實際關懷的事，並不是創造永恆的喜劇之人
物，不過是創造有效的角色為著 La Grange，為著 Du Croisy 與
Madeleine Béjart，為他的妻，為他自己。La Grange 似乎就是他當日的

Charles Wyndham——儼然是一位紳士；他這腳色，高尚文雅，顯然與別的不同。在《裝腔作勢》一劇中，那些文雅的人物，就用 La Grange 和 Du Croisy 來做名字；那些演員走上舞臺扮演他們自己，宛如 Augustus Thomas 稱他的最好的劇裡的主角一樣，那不是 Jack Broohfield 而是 John Mason 了。在莫里哀藝術之初期，在他不曾成功為良好的演員之前，他為自己而設的腳色，差不多個個是極相肖的，他那些腳色的名字，是用相同的習俗的演員的名字，如 Mascarille 或是 Sganarelle；並且無疑是用相同的衣服和化裝來扮演。到後來，當他成功為更善於變化的演員時，他為自己而寫的腳色，其範圍較廣，而名字及性質亦各各不同。他描寫青年婦女之性格，與其妻（也是女演員）之藝術，竟奇妙地同時進步，（那些女腳色，也是特為她而作的。）莫里哀創造出來的最良好的女子——*Le Misanthrope* 裡的 Célimene——是為成功了的莫里哀小姐而創作的，這個腳色，賦有她一切生理的和心理的特性。

在英國，許多安尼皇后時代的戲劇家，他們的喜劇裡大都有一個衣服麗都的紈袴子；其所以如此的理由，便是因為 Colley Cibber，當時首屈一指的演員，最擅於扮演花花公子。在《造謠學校》裡，薛查理與瑪理亞兩人間，沒有表示愛情的情節，那便是因為謝立敦知道派定扮這兩個有關係的腳色的男女演員，不能夠在舞臺上面做出很溫柔的情愛。雨果的《克林威爾》（*Cromwell*）結構得很粗忽，並且變成不

能在舞臺上演出，便是因為 Talma，克林威爾一角是特為他而設的，在這個作品未完成之前已經死掉；雨果既無適當之人材扮演此角，於是便為誦讀的而不是為舞臺而完成此劇。但是關於戲劇家直接倚賴他的演員，不必再擇舉那些過去太久的例子了。我們只要觀察現代，看看這種相同的影響。

舉個例來看，晚近去世的薩都，十九世紀一個最有天賦的戲劇作家，他的終身事業，完全為一個明星演員莎拉白茵那德的天才所規範。在斯克立伯的影響之下，薩都在盛行佳構劇（Well-made play）的「法蘭西劇場」開始他的事業，其作風從 *Nos Intimes* 的社會諷刺及 《蠅足》（*Les Pattes de Mouche*，英文譯為 *The Scrap of Paper*） 之有趣的巧妙的詭謀，轉變為《祖國》（*Patrie*）之可驚的歷史的展覽。當莎拉白茵那德離開「法蘭西劇場」的時候，薩都追蹤著她的足跡，後來專為了她，特別費了許多精力去預備一大串相聯的傳奇劇。到現在，莎拉白茵那德是已成為一個舉世皆知其才的女演員，並且她的才限也為大家所知道。就其技巧之純美完善而言，她確超越一切同時代的女演員之上。她是演劇的妙手中之驕子；其在舞臺上的貢獻，以單純的感效力而言，是至高無上的。但在她的工作中她沒有靈魂，她沒有杜西（Duse）之富於情感的甜美的誘惑，沒有 Modjeska 之清朗與晶瑩的詩才。三件事她做得絕好：她能夠誘惑人，用一種鳩啼之聲；她能夠表示復仇，以一種鴉鳴之調；她能夠裝死，不聲不響。藉此而成功了薩

都的傳奇劇之方式。

　　薩都的女主人翁差不多時常都是莎拉白茵那德——誘惑的，驚怖的，判定要死亡的。Fedora，Gismonde，La Tosca（Zoraya）都不過是同一的女子而從這齣劇移到別齣劇去罷了。我們在不同的國度，不同的時代裡見到她；可是她時常都是誘惑迷醉一個男子，對不可抵抗的境遇之騷動，發鴣鴣與啞啞之聲，而結果終於死亡。薩都最近之貢獻，《女妖》（*La Sorciere*）呈現一種方式沒有生命的肉與血，只餘一堆枯骨。Zoraya 最初耀目地出現於 Spain 山上的月光之下——帶著鴿鳥似的聲音，毒蛇般的蠱惑。跟著，當她向縣長的女兒施催眠的時候，觀眾亦受其催眠。她被戀愛，她失戀。她詛咒審問異教徒的高等法庭——這時候已不再作鴿鳴了。最後她死在天主教堂的石階上，激起了音樂。《女妖》　不過是一種機械化的無生命的作品　；　在英國由 Patrick Campbell 夫人排演時　，便不能誘惑人或是震驚人。但是莎拉白茵那德，因為做女演員的時候她「便是」Zoraya，她設法把這角色變成有生命。我們可以公正地說，在某種意義看來，那是白茵那德的戲劇而不是薩都的戲劇。有了她，那便是一個劇本；沒有她，那不過是一種方式。這個年青的《祖國》的作者，不特承認這種論調，而且還以為尚不止此。如其他是選擇定跑自己的路，他也許可以百尺竿頭更進一步，而成功一個更偉大的戲劇家。但他不去選擇，而年復一年的，去為這位傳奇劇的女神「繆斯」（Muse of Melodrama）而寫作，並且為

了門市的收入斷送了他的桂冠。

　　薩都因為專心摹仿一個演劇的藝術家而吃了虧，可是同樣的事實，卻有助於愛孟德葛斯當 （M. Edmond Rostand）。葛斯當曾經很聰明地為近代最偉大的喜角 （Comedian） 而寫作 ，而郭開林 （Constant Coquelin） 也就是使他成為戲劇家的靠山。這位詩人的初期作品，如《戀人》(*Les Romanesques*)，顯出他是一位精細的秀美的抒情詩人，但卻缺乏戲劇之真正的質素 ，他不過是正像再生的 Banville——幽雅的，過於堆砌的，工整的——和諧的與秀美的詩歌之作者。後來他交了運，去替郭開林計劃一個角色，因為在一齣劇裡，必須讓這位偉大的演員施展他的整個的廣大的層出不窮的才藝。有了郭開林做他的模特兒，葛斯當便專心致志去工作，他的努力的結果便是創造出西哈諾這個人物；這個人物，許多批評者都以為是舞臺史上，除了哈姆雷特之外，最富於動作的腳色。

　　《小鷹》（*L' Aiglon*） 也是在同一的演員的直接影響之下而設計的。我以為這個劇本之誕生，對於研究戲劇的人，必定有特別的興趣；所以我不妨在這裡複述一遍。這些事情是郭開林自己對他的朋友馬修士教授 （Prof. Brander Matthews） 說的 ；馬修士先生曾經懇切地准我在這兒陳述。一天晚上，於《西哈諾》得到意外成功之後，葛斯當在 Porte St. Martin 碰見了郭開林，他說：「老郭呀，你知道，這不是我想為你而寫的永恆的腳色。你能夠給我一種觀念去使我動手——別一個

人物的觀念，成不成？」這個演員想了一會，於是答道：「我時常想去扮一個一等大國的專打抱不平的老兵——幹部裡的一個上等兵。……拿破崙軍隊裡的一個悍勇的先鋒隊——一班有掃蕩力的士兵中的一個先鋒。」這個戲劇家抱著這種暗示去寫作，漸漸的便想像出 Flambeau 這個人物。後來他覺得如果那個偉大的拿破崙在戲劇裡出現，他定會支配一切的動作和從這個軍隊裡的英雄的手裡奪去了舞臺的中心。因此他決定把故事開展在這個皇帝的死後，在懦弱的無定見的 Reichstadt 公爵的時代。Flambeau 曾經盡忠於「大鷹」的，現在已移其忠順給「小鷹」，並且以過去的戰爭的功勳而享有勢權。但是這個戲劇家專心寫這篇劇不久之後，他又在一種新的狀態裡遭遇著舊有的困難，終於失敗地去找郭開林，他說：「這不是你的戲劇，老郭，那是不成的；那個年輕的公爵跑掉了，我又不能夠止住他；Flambeau 到底不過是一個次等的人物罷了。我怎麼辦呢？」了解他的郭開林答道：「拿莎拉做模型罷；她剛扮過哈姆雷特，正想再扮別個童角呢。」於是葛斯當「拿莎拉做模型」，心裡謹記著她去完成那個公爵，而在後臺，Flambeau 的模特兒蹙額地對著他去寫成「上等的老兵」——那真是一個「常鳴不平」的人！可是郭開林從不曾扮過 Flambeau 的腳色，直至他跑到紐約，在一九〇〇年的秋季，和莎拉白茵那德夫人合了夥，這個在 Porte St. Martin 孕育成的「先鋒」才在「花園劇場」的腳光前（Footlights）第一次出現。

　　現代流行英語的舞臺，也有許多演員對戲劇家有顯著影響的例子。平內羅（Sir Arthur Wing Pinero）的最偉大的女主人翁，波拉譚格瑞，是從 Patrick Campbell 夫人的生理狀態所凝成的。瓊斯（Henry Arthur Jones）許多最有效果的戲劇，都是建立於 Sir Charles Wyndham 的人格上。在瓊斯的劇裡，Wyndham 的腳色常是世界上的一個君子，他了解人生，因為他經歷過人生，並且「在過去痛苦之沉默的回憶中顯出他的聰明」。他是有道德的，因為他知道不道德之痛苦。他是孤獨的，可愛的，神聖的，可靠的，正直的。從恬淡與謙遜可知他能處置一切困難，而在同劇裡別的腳色則卒至陷於煩擾，他把他們的糊塗的錯誤指示出來，傳佈一種凡俗的說教給每一個悲愁的與聰明的男子和女人，而打發他們回返他們在人生中本來的位置。為了給 Sir Charles Wyndham 以一種機會，在這樣的人物裡，去展示一切他熟練的溫雅的態度，瓊斯在每一個劇本裡都重複採用這個腳色。

　　許多戲劇裡最偉大的人物，因為大都渲染了創造出他的演員之生理與心理的性格，故此大都與扮演他的演員一齊死亡，而以後亦永遠消滅於藝術的世界中。論到這一層，我們立刻會想起 *Rip Van Winkle*，Joseph Jefferson 得 Dion Boucicault 之幫助，依據華盛頓歐文的故事而作成的這齣小劇，在誦讀上是沒有甚麼價值的。假如一百年後，有些研究戲劇的人，偶然拿這個劇本來看，他也許奇怪為甚麼這個劇本，竟然為許多，許多年來，整個美洲人所鍾愛；這個問題一定沒有答案，

因為那個演員的藝術，到了那個時候，已經不過是閒談中的故事。Beau Brummel 也是這般的跟 Mansfield 一齊死掉；如其我們那些不曾見過 Mansfield 的偉大的藝術的兒孫，在將來偶然讀 Fitch 先生劇裡的說白，而我們告訴他，Brummel 這個人物是曾經偉大過的，他們一定很難相信。有了這些眼前的例子，我們去了解伊麗莎白時代和復辟時代的某幾個劇本的樣式（這些劇本，在現代看來，都是些無生命的東西），應當不會和許多大學教授所覺得的那麼困難了。當我們研究 Nat Lee 的瘋狂劇的時候，我們應當回憶 Betterton；想適當地去欣賞 Thomas Otway，我們定要想像 Elizabeth Barry 的姿態與聲調。

老實說，Otway 之成功戲劇家與詩人，是 Barry 夫人所做成的；因為《二孤女》與 *Venice Preserved* 這兩個在英國最動人的劇本，除非是為了她，不然便永不會寫成。在一個演員的權力之內，時常可以創造出一個戲劇家，他想不朽的不二法門便是啟示些戲劇的結構，其生命是會比自己還長久的。杜西死後，詩人們可以誦讀 *La Citta Morta*，並且從而想像她。對於郭開林的回憶，便是覺得他的生命較之 Talma 的還要長久；我們只能猜想 Talma 的藝術，因為他所演的那些劇本，在現代已經不能誦讀。但如其在一百年後，曷斯當的《西哈諾》被人誦讀，讀它的人一定可以詳細的想像出郭開林的藝術之沉默的姿態。雖然他們知道這個演員能夠做出誘人的情愛和死得非常酷肖，他的誦讀能夠像抒情詩一樣而且頓挫得宜，他有一種廣大的幽默而且

到了感傷之處能令人顫慄得潸然淚下。同樣，我們在今日從莎士比亞曾在《哈姆雷特》中扮演過鬼魂這件事實上看來，知道他必定有一種飽滿的有迴響的深沉的聲音。我們讀莫里哀的劇本，也可以想像 Madeleine Béjart 底粗暴的儀容，La Grange 的溫柔，嬝娜娉婷的 Armande 之易怒。

亨利歐文爵士，當他孜孜不倦的致力於尋求一個能使自己名垂千古和會使自己不朽的戲劇家時，他的心裡一定抱著上邊所述的那些意義。柔弱而無創造力的 William Gorman Wills 曾經受賜過許多機會，並且在 *Charles I* 中失了一個創造永恆的戲劇之機會。丁尼生在 *Becket* 裡差不多達到鵠的了；但是這個劇本，像 Wills 的一樣，其生命不能長過啟示他的那個演員。雖則亨利爵士竭盡了他的努力，但他沒有一個戲劇家做他的藝術之紀念碑。

第四章　近代的舞臺程式

一

　　一五八一年，薛特尼爵士（Sir Philip Sidney）稱揚 *Gorboduc* 這齣悲劇，因為它「充滿了莊嚴的臺詞與音調和諧的辭句」。幾年之後，青年詩人馬洛，答應了看他的第一齣悲劇的觀眾，一定可以「聽到 Scythian Tamburlaine 以驚人的辭語震撼世界」。這兩種陳述表示出伊麗莎白時代的趨向。*Gorboduc* 的確是一個重要的作品，乃依據「擬古派」的方式而作成，不久即為人所厭棄；而 *Tamburlaine the Great* 卻藉羅曼派之攻擊與侮蔑而成名。這兩個劇本在方法上完全相反；但在這點上卻完全相同：便是二者都充滿了莊嚴的臺詞與驚人的辭語。

　　過後約一世紀，於一六七〇年，約翰德萊敦（John Dryden）在其 *Conguest of Granada* 第二部裡加進了一場「結尾」。在這場中，他對於前代的戲劇家有一種反對的批評。說起瓊孫（Ben Johnson）及其同代人，他說：

「但是他們現在所寫的劇本，

批評家每將全劇逐行逐字仔細的考量，

他們中沒有一個人不受這種檢定，

即使是最卓越的瓊孫。

智慧現已更臻高點，

我們本國的語言已更優美更自由；

現在我們的太太紳士們的談話，

比那些詩人所寫的已更為漂亮了。」

　　這種批評表出在英國戲劇中新發現的一個新時代之特性。在這個時代裡，一個劇作家希望能得到的最偉大不過的光榮，便是人家稱讚他的對話之優美或是他的對答之流利。

　　在現代，苟執一普通的劇場觀客，而問其對於最近所看的劇本的評價，他也許稱讚這個劇本，可並不因為它的莊嚴的臺詞，也不是它的如流之對答，而只是因為它的表演是「那麼自然」。他會告訴你，《婦人之道》（*A Woman's Way*）在紐約用現代的方法去改演，得到適當的可讚賞之成功；他會提起在《人與超人》第二幕閉幕的時候，一部汽車軋軋然的離開舞臺；或是他會確實地告訴你，《林肯》那齣戲劇，使他覺得好像真見到了他父親曾親眼見過的那位殉難的總統。

　　這三種不同的解釋，證明英國戲劇之進化有三種不同的階段。十

六世紀與十七世紀間，戲劇根本是一種「修辭劇」（Drama of Rhetoric）；在整個十八世紀，則大抵為「對話劇」（Drama of Conversation）；於十九世紀中，則發展成一種幻象劇（Drama of Illusion）。第一期，其目的趨重詩歌，第二期在於對話之優美，及至第三期則冀求表演之迫真自然。近三世紀，劇場物質方面之漸臻完備，使幻象劇有演出之可能；演員之藝術程式，亦有同樣之進步；而同時劇場觀眾的趣味之改變，已昭示幻象劇可成功於近代舞臺了。

二

Ben Greet 於最近幾季中，在其莎士比亞劇之不分幕的演出裡，已把伊麗莎白時代劇場的幾種重要的物質狀態提示給我們；而其他的物質狀況，吾人亦已經稔悉，因此我們只需作一種簡短的回憶。典型的伊麗莎白時代的劇場如「地球」或「Blackfriars」，禿立於露天中，了無遮障。舞臺為突出的講壇（Platform），其三方面為納三辨士取得站立於臺前窪地（Pit，池子）之特權的低等觀客（Groundling）所包圍；繞著池子，或是天庭，有為城市的中等階級的太太紳士們而設的包廂（Box）；舞臺之兩側，常為坐於三腳櫈上之年輕紈袴子所據，此等人每任性嘲罵演員或喧譁鼓噪以中斷演劇。講壇後懸一垂幄，為演員登場之通道，此幄能向側方牽動以現出固定的舞臺道具，如床或飲桌。垂幄之上建一房，可用為朱麗葉的露臺，或假設為立於城頭的將帥說

話之地。除了可在觀眾面前拉進及移去的數種苦心經營的行頭之外，（如在《西班牙的悲劇》中之架木，用以吊死青年的 Horotio 者）再沒有甚麼佈景。因為此時沒有幕，演員永不能在舞臺上「登場」及在每一場之末「退場」。一切的劇俱在日光中，午後的陽光之下演出，因此舞臺不能黑暗；即使在《馬克白》裡，必須有一個半夜謀殺的景象。

想在這樣的劇場裡獲得成功，戲劇不得不趨向於修辭劇。自一五七六年白碧治在倫敦首創第一所劇場起，至一六四二年，劇場為國會議案正式封閉時止，這時期內的戲劇，完全構自莊嚴的臺詞及驚人的辭語，演出於講壇式的舞臺之上，大都訴之於觀眾的聽覺而非視覺。所展示的元素限於某幾種範圍內——華麗而不適當的衣飾，及橫過舞臺之莊嚴的行列；至於人生中實際事物之迫真的摹仿，現實的幻象之再現，則決無獲得效果之可能。

因為沒有佈景，此時的戲劇家不得不插進詩歌的章節去暗示某一場的氛圍（Atmosphere）。Lorenzo 與 Jessica 用一種描寫月夜的精緻的對話，開始《威尼斯商人》最後的一場。《如願》裡被放逐的公爵，在森林中原委地演述人生之歡樂。演《馬克白》時舞臺不能黑暗；但那戲劇家使劇裡的主人翁說：「天色昏暗，烏鴉飛回樹林去了。」有時當場景假設是從一個國度變為別個國度時，便打發一班合唱隊，（如在《亨利第五》）使觀眾明白地變移他們的想像到外國去。

　　舞臺三方面為站著的觀眾所包圍這件事實，使演員爭著做講壇上的演說家。演說詞完全附進劇本的原文裡，雖則這些說話會耽誤了動作的進行。Jacques 原委地演述人類的七個時期的時候，竟操縱這齣喜劇使成停頓的狀態。獨白與正當的對話，此時極為流行。一切的人物，因為習俗大都不注意他們的教育，及其在人生中的地位，以為他們不單只能夠說出詩歌的章節，就是整篇的長詩也能述出。《第十二夜》中，毫無教育的船長竟然說了一句：「Arion on the dolphin's back」；而在另一齣劇裡，少不更事的 Salanio 與 Salarino 也能演敘出極為動聽的音樂。

　　在現代紐約多爾街的中國劇場，發現有和伊麗莎白時代相同之舞臺程式。在那兒我們看到一種全無裝飾的講壇式的戲劇。舞臺上既沒有幕，也沒有佈景。樂手坐在臺上，演員穿過懸於後牆左或右方之垂幃登場。衣飾是非常華麗的，演員時常環列於舞臺。長的臺詞與演說的對話最常用。所用的行頭是極其粗劣的。兩座燭臺，一幅畫像放在檯上代表一座廟堂；一個人坐在翻倒了的椅子上當作是將軍坐著戰馬；當一個人物定要穿過一道河，他便拖著一根槳橫過舞臺。觀眾似乎不覺得這些程式是極不自然的，比之池子裡的外行人，當白碧治，日光正滿佈在他的臉上，而通告那時是更闌夜靜，其輕信還更屬害一點。

　　適應伊麗莎白時代舞臺物質情形之修辭劇，其壽命較長於復辟時代，直至 Addison 的「Cato」時期，方才消滅。甚至在十九世紀仍有

人爭著去摹仿它 ； Sheridan Knowles 的 *Virginius* 與 Bulwer-Lytton 的
Richelieu，這兩個劇本，都是依照伊麗莎白時代的模型而結構的，並
且把講壇式的戲劇移到近代。可是講壇式戲劇的陳跡雖然留存，但其
原來的蓬勃時期，已隨一六四二年劇場之封禁而一齊終結了。

　　一六六〇年戲劇運動捲土重來的時候，劇場的物質情形也經過了
一次重大的變遷 。 在此時期有兩個特准設立的大戲館——在 Drury
Lane 的國王劇場及在 Lincoln's Inn Fields 的約克公爵劇場。國王劇場
的經理人 Thomas Killigrew ， 他是把女演員介紹給舞臺之第一人 ；從
前由童子去扮演的腳色 ， 不久已由女優去扮飾 ， 並且也能和偉大的
Elizabeth Barry 一樣地動人。至於公爵劇場的經理 William Davenant ，
則享有更為重要之革新家的榮譽。在禁止民眾演劇之十八年間，他曾
獲得特准時常在私家舞臺演出歌劇。為了演這些樂劇，他把假面劇及
宮廷禮典來做模型，此種假面劇乃伊麗莎白及詹姆士時代私家演劇之
最通行的方式。在職業的劇場也沒有佈景的時候，而假面劇的演出，
卻是有華麗的佈景的。劇場被封禁時，Davenant 在他的歌劇裡使用配
景，把歌劇超出職業戲劇的禁地之外。到了一六六〇年，當他做正式
的劇場經理時，他仍繼續使用佈景，並且把配景輸入喜劇及悲劇的演
出裡。

　　但佈景之使用，並不是使復辟時代的戲劇，遠超乎伊麗莎白時代
的原型之唯一的革新。此時的戲館通常是沒有屋頂的；在臺上燃燈使

舞臺為人工的光所照耀。因為配景須時常變換，所以需要一張布幕；直到此時，演員始能在舞臺上登場，和在一幕之末，完全在觀眾之前離去。

一切這些改良，能使表現比前更為自然。宮殿與花圃，待客室與市街，往昔在劇本中用描敘的詩句去表示，此時已能用真實的景物暗示出來。衣飾已進為適當的，行頭亦更能加以精選，而使場景有一種真實的風味。同時廢棄講壇，低等觀眾不再在臺邊環立，紈袴子亦被擯於舞臺之外，大部分的觀眾俱聚集於演員之前。然而，前時之講壇制的痕跡仍有多少遺留。在幕之前，舞臺突出成一廣闊之「Apron」，形如圍裙，兩旁為坐滿觀眾之廂樓所範。惟場內光線極不適當，因此差不多一切的動作，均須舉行於腳光的焦點之內。幕既升起，演員走進這個突出的「Apron」，在配景及陳設之前，扮演劇中的主要動作。

有了這種「Apron」，舞臺產生了一種比之伊麗莎白時代講壇舞臺更為自然的戲劇方式。修辭劇不久即為對話劇所排擠；演說漸歸消滅，演說詞已經廢除，詩歌的章節已讓位給如流的對答。一六六四年，Sir George Etherege 創始之對話喜劇，於約一百年後，由謝立敦登峰造極；在這世紀內，戲劇隨歲月之推移而日趨於自然。然而，即使在謝立敦的時代，舞臺程式仍多反乎現實。演員入室，必經牆垣；舞臺道具，依慣例陳列；每幕之終，演員集成半圓形向觀眾鞠躬敬禮，以答謝喝采。謝立敦的喜劇裡的說白，句句都是富於諧謔的。每一個人物，不

管他的出身及所受教育如何，都會說俏皮話；就是下人跟主人也互相
駁論，針鋒相對。

　　十九世紀之始，已有人竭力提倡劇場物質方面之改良。一八三一
年，Vestris 夫人接管倫敦奧林匹克劇場的時候，她於舞臺程式上開創
了一個新紀元。她的丈夫 Charles James Mathews 在其自傳裡說：「她
那時提倡一切劇場事務之改良，從此國中所有劇場，俱紛起摹仿。客
廳裝置成真的客廳一樣，陳設亦精審雅緻。擺列兩張椅子，不一定指
明必有兩個人坐在上頭；移開兩張椅子，才是指明那兩個人不再坐下
去。」一八四一年，Boucicault 的 *London Assurance* 第一次演出裡，
首創「Box-Set」於舞臺程式，貢獻更大。到了這個時候，拿一堆疊排
的側景（Wing）來代表內景的方法，已經廢置不用；佈景的設計者在
臺之兩方各建一堵側牆。演員入室，不是走過那些 Wings，而是穿過
有門框的開著的真門了。同時一改從前習俗相沿的舞臺陳設，裝置一
間房已能詳細設計去佈列道具，以適合實際上的情形。從此時起，舞
臺裝置已有急劇的進步而更趨於自然。然而，演劇仍多拘泥舊法；因
為圍裙式的舞臺，及其半圓形的腳光，此時尚兀然獨留，故舞臺上一
切重要動作，仍不得不舉行於腳光的焦點之內。

　　近代舞臺程式上之偉大的革命，俱源始於電燈之發明。現在已能
使舞臺上的每一隅，令全場各處的觀眾都看得清清楚楚，因此無需再
靠著一個演員去把握全場的中心。電燈既輸入，圍裙式的舞臺即歸於

無用，鏡框式的前臺遂繼之而起。Apron 之廢除，使對話劇受致命的打擊，而戲劇便直接導入幻象劇的軌道。既採用鏡框式的前臺，觀眾遂要求在框子裡放進一幅圖畫，舞臺完全變為圖畫化，並且開始用來忠實地表現實際人生。到了這個時候，人們才第一次認識落幕之繪畫的價值。後來漸漸成為慣例，落幕時幕上掛著一幅畫，表示完成了這一場的戲劇動作，代替從前那種以演員全體退場或環立鞠躬去完結一幕的方法。

近代的劇場觀眾，已經目擊自然化的舞臺裝置有特殊的進步。日落及繁星閃耀的天空，月光掩映於動盪的漣漪之上，熾燃著的火爐，真的玻璃窗，射著真水的噴水泉——近代幻象劇一切這些自然化的方法，於最近幾十年中，已有長足的進展了。

三

伊麗莎白時代的演劇，是一種表現的而不是再現的藝術。演員時常就是演員，把他的腳色變為自己，而不是把自己消融於他的腳色裡。修辭劇講壇式舞臺的演員，他所想望的衣飾只求華麗而不問是否適當。他希冀所有的眼睛全注在他一人身上，永不願人家只把他當作組成偉大的舞臺幻象之一個分子。這時代的演員常是強壯的戴著假髮的漢子（胡鬧的腳色），手兒亂動，把感情撕得粉碎。

　　在英國復辟時代後劇場之急劇的進步中，產生了一種演劇程式更求自然的運動。站在安尼皇后時代舞臺的「Apron」（舞臺突出的部分）裡的演員，彷彿是客廳裡的一個主人，而不是一個講壇上的演說家。坐在圍住這「Apron」的包廂裡的太太紳士們，讚揚 Sir Courtly Nice 或是 Sir Fopling Flutter 的打諢，好像他們自己也是參與談話的一分子一樣。如 Colley Cibber 之流的演員，都獲得了一種偉大的聲譽，因為他們把上流社會的態度表演得極為自然。

　　因此「對話劇」之演出，其所用之程式比之前此的修辭劇較為自然，可是藍姆（Charles Lamb）批評十八世紀的舊式演員，卻稱讚他們表現之不求真實。這些演員把觀眾帶到遠離現實的國度，在那兒的社會是更為壯麗，快活與自由的。不像現代的演員，他們不冀求呈現一種自然的幻象。如其我們將藍姆在論文裡所描寫的《造謠學校》之舊式演出法，拿來與同時代的 Sweet Kitty Bellairs 的近代演出法相比較，我們便立刻明白近代的演出法，比之 Bensley 及 Bannister 時代，已從「表現的」發展為「再現的」了。

　　十九世紀中葉以前，修辭劇與對話劇都競爭著獨存於世；在這時期內，演員尚固守著講壇式及演說式的方法。「舊派」的演員，為劇場之物質情形所限，不得不現身於腳光的焦點之內，因此與觀眾的距離非常密切。他能夠使觀眾聽到他的密語，比之現代演員更為容易。有時甚至演員躓出景物之外，以直接對觀眾說話；但依現代的慣例看來，

演員似乎完全忘卻觀眾，而常留於舞臺景象之內。「舊派」的演員頂喜歡修辭劇之冗長的臺詞，及對話劇之優美的說白。我們也許記得舊派演員在 *Trelawny of the Wells* 攻擊一個新的劇本，因為它沒有「實實在在可以說得上是臺詞的東西」。他需要那個法國名詞 Tirade（以一意而反覆引伸的詩文），以鍛鍊他的氣魄，去討好池子裡的觀眾。

但是在幻象劇之發生中產生了鏡框式的前臺，此時演員已漸認識和應用「動作重於說白」這句格言了。現在觀眾對於演員，亦以為其動作比之說話更為重要。費斯克夫人演《海得加勃勒》最有力量的場面，便是在最後一幕，當她默然獨留於臺上那幾秒鐘。這個場面抵得上十來句「真正的臺詞」，這種方法正是在 *Trelawny* 裡的舊派演員所搖首歎息的。很少有人看過 James A. Herne 演 *Short Acres* 而會忘記這個劇本的動人的結局的吧，臺上現出一所鄉居的寢室，在側方有一燃著的大火爐。天色漸近黃昏；人物一個一個的退隱，到了最後，只剩下老人巴萊獨留在臺上。他慢慢的鎖閉房門，關上了一切的窗，檢點各物，料理晚來的瑣務。於是他拿起一枝燭，上樓就寢，除了火爐裡熾燃著的火光之外，空餘下一所寂寞昏暗的房。

獨白與旁白之消滅，引起近代演劇趨於自然之偉大的進程。這兩種習俗相沿的方法，其完全廢止不過是最近的事。平內羅初期的笑劇充滿了旁白和極長的獨白；在其後期的劇本中方始完全不用。近代對這兩種方法反對的原因，實原於易卜生謹嚴的戲劇結構之強有力的影

響。戲劇家已漸相信獨白與旁白不過是一種徒廢光陰的方法；並且只需略施些少的才能，不必藉助於獨白或旁白，便可以進展最複雜的情節。旁白之消滅，對於演技之自然化，已有一種重要的影響。講一句話，想觀眾聽見，而又假設為臺上其他演員所聽不到，演員為了說這句話本來就必須背著舞臺，故不得不走出鏡框之外，和從前一樣，使觀眾聽到他的私語。旁白不廢除，演員總不能依照似乎完全忘卻觀眾這種近代的法則的。

然而，對於獨白，實在沒有合乎邏輯的反對的理由；我總覺得近代之避免獨白是一件太過的事。舞臺上的獨白有兩種，我們為便利起見可以稱之為解釋的與回想的。解釋的獨白用來表示一己的意見，以解釋情節的進行，如《溫德米爾夫人的扇子》末一幕開端的獨白，便是一個好例；在這些獨白裡，那女主人翁把她在這幾幕裡所想和所做的事情，明白地告訴觀眾。回想的獨白其意義和《哈姆雷特》裡所用的一樣，這些獨白不過想把個人的思想或情緒的進行，顯示給觀眾；在這些獨白裡，戲劇家並不直接關涉情節上的結構。解釋的獨白，和旁白一樣，同為我們所不希望，因為它正同樣地逼著演員離開舞臺的幻象。但是一個優良的演員，大可以誦讀一段回想的獨白而沒有似乎不自然的弊病。

近代燈光之使用法，使演員不必定要站在舞臺的中心；因此在現代，許多重要的動作時常舉行於遠離腳光的地方。這種趨勢引起了更

為重大的改革，現在的演員時常背向著觀眾——這是幻象劇降生以前聞所未聞的一件事；並且演員也常在緘默中完成他們最有效果的表演。

但近代對於再現自然的趨勢，有時未免過於重視舞臺裝置，甚至加進許多無謂的動作。費奇所作的劇本，其成功常因乎它的通俗，而不緣於作者對於舞臺景象最細微的地方之審慎的注意，及其演出法之精巧。費奇能以婚禮或葬儀，輪船上的甲板，一張床或是一輛汽車來做一幕裡的裝置。他對於那些細微地方，其觀察異常敏銳與正確，使人生變成一種瑣屑而細微的東西。而這些一切正是他的方法之與其他以迴轉鋸或是瀑布，機車或是渡船來裝置舞臺的那些傳奇劇作家不同的地方。現代的劇作家時常依照 Crummles 暗示給 Nicholas Nickleby 的方法，把他的作品建立於「一個真的唧筒，和兩個浴盆」之上。《西方黃金世界的女郎》第二幕某一刻間，暴風雨便是這一場的真正演員，男主角與女主角都是啞口無言的，或許也可算是這一幕的觀眾。

偏重舞臺幻象，對於演劇和藝術是有某種危險的。在近代那種偏重佈景的劇本裡，說白時常是不大重要的，作品的成功或是失敗，與臺詞的誦讀沒有甚麼關係。因此許多年輕的演員便不能獲得誦讀藝術之嚴格訓練，而這一種訓練，在前代的戲班裡是極為重視的。不注重誦讀這是現代演技裡一個最大的缺點。在現代美洲舞臺，演員能夠誦讀散文與詩歌而時常不會錯誤的，我可以說只有一個人，那便是 Otis Skinner，他幼時跟隨「舊派」演員扮演開角，獲得他初年的訓練。在

近代的情形之下，沒有口才沒有學過化裝的年輕女優，大可以單靠她們的漂亮的臉孔而成功明星。一個美麗的女人，不管她能不能演戲，也可以很「自然」的出現於一個社會劇裡。要是這個劇本是為她而作的話，那更易於成功；而群眾也給秋波美髮迷著了，便再也不管及演劇的藝術。偉大的 Modjeska 夫人最近於「第五大道劇場」登臺，表演幾個世界上空前最奇異的劇本；她演劇時，全場的觀眾都跑光了。而紐約的民眾，卻群集去看一個新出臺的女子，覺得她很「自然」的在臺上，和輕巧的出現於鏡框式前臺的後方。

四

試把伊麗莎白時代的觀眾與現代劇場的群眾比較，在許多方面看來，後者常是居於不利的地位的。在我們的祖先，到劇場去是玩一回「盲從」（Making-believe）的把戲。人家告訴他們那是黑夜，他們便忘卻那還在周遭照耀的陽光。他們的想像，隨著身披盔甲的國王漂泊到英倫，或是因了人家說到波希米亞，那是一個四面皆海的荒蕪的國度，他們的想像便跟著遷移；而那時他們正望著一座光板子砌成的講壇，他們所呼吸的正是阿頓森林的溫柔的氣息。無需 Alma Tadema 佈起些景緻去使他們覺得是已經到了羅馬。Viola 問道：「朋友，這兒是甚麼地方？」「夫人，這便是 Illyria。」於是池子裡的孩子們便嗅到海洋的鹹的氣息，耳朵裡繚繞著波濤激盪著海岸的聲音。

現代對於舞臺裝置之力求精巧，使我們不能再和從前一般的馴服了。我們必定要有真的頭髮的洋囡囡，否則我們便不能扮飾有兒子的母親。如果我們沒有真正的玩具，便簡直不能表演它。我們的想像不能再和往昔那樣任人搬弄，想表現下雨必須有真正的雨點落在舞臺上；要是下雪之後，舞臺不能保持一種春季的寒冷的氛圍，那我們便會譁然鼓噪。我們的幻想中充滿了對於具體事物之熱望。甚至如 Forbes Robertson 那樣優越的演員，假如他不連續指著繪在景上那兩幅可笑的諷刺畫，他也不能讀出那句偉大的臺詞：「朝這兒望，望著這幅畫圖，再望著這一幅。」這句話是哈姆雷特明白地指出他心眼裡那兩幅想像的畫圖的。

從白碧治在空講壇上朗讀這句相同的臺詞那時代起，劇場已漸漸沒有從前那麼幼稚；但我以為那並不是比從前高明。現代的劇場觀眾已不像往昔那麼稚氣；可是我們也永遠不能恢復那種童稚的天真。我們不再會夢想在百花盛開的花園；我們只能看見布上繪著的樹和紙製的花。我們再不能想像那兒是情人相會的地方；我們只能看見客廳裡的調情，和看見那些自然的陳設。我們不再聽見修辭劇的嘹亮的回音，我們的心不再會被話劇優美的臺詞所激動。優美的誦讀從此消失於舞臺，舞臺木匠的設計替代了它的位置。

近代的舞臺技術，能夠在劇場裡產生出許多如莎士比亞時代所夢想不到的良好的效果，這是一件無庸否認的事實。平內羅的戲劇，其

結構遠勝於伊麗莎白時代的戲劇家，且其反映人生之成功，亦非他們的戲劇所可比擬。但近日之酷愛自然的再現，使我們有一種為伊麗莎白時代所倖免的惡劣的趨勢。我們在摹仿實際人生時，有時會忽視和忘卻隱伏於實生活中之真理。我們常把我們的戲劇注上了一個確定的日期；我們做成它是限於某一個時期，而不是永恆的戲劇。我們在舞臺上討論近代的社會問題，而不涉及深藏於人類普遍心靈中之永恆的真理。我們已經喪失了原始的質樸的心，但仍然我們不曾達到智慧之齡。或許在一二世紀後，劇場觀眾更為進步時，他們或許會拋棄了現代戲劇的裝置及方法，而重歸於原始的純樸的天真。

第五章　演劇時注意力之節省

一

　　據晚近斯賓塞爾（Herbert Spencer）的意見，以為節省讀者注意能力，乃文章氣勢之唯一的泉源。文字應當是表達思想的東西，並且應該竭力把思想傳達得像水晶般的透明。在他的《文體論》的開端裡，他說：

　　「讀者或聽者在每一關頭所可使用的心力是有限的。認識和解釋呈現在他面前的象徵，需要心力之一部分；排列組合此象徵所引起之想像，需要其心力之又一部分；所以只有用餘下的心力，去理會所傳達的思想。因此，對於領會和了解一句說話，其所需之時間與注意愈多，則對於理解此句所含之觀念，所能分出之時間與注意便愈少；而對於所傳達之觀念，亦因之而愈趨薄弱了。」

　　斯賓塞爾大抵從書本文學去說明他這種原理；但這種原理應用到戲劇文學上比較更為重要。戲劇的表演，有許多種不同的元素，除非在每一個關頭，都能吸引觀眾的注意，使其瞭然於這一場之主要戲劇

目的；否則他便會迷失了正鵠，像小孩子在廣大的馬戲場中一樣，心逐漸地動搖，而興趣亦漸趨渙散。一次完美的演劇，必須融和許多人的工作。戲劇家，重要和等閒的演員，舞臺監督，繪景師，衣飾匠，樂師的領隊，必須同時各獻其不同的天才，去產生一個藝術的作品。而且必須對於腳色有一種精巧的配置，元素輕重之判然的分別，以使觀眾的注意，在每一個關頭，都能集中於這一場的中心意旨。如果觀眾正在應當傾聽說白的時候，去看佈景；如果觀眾正應注視某一演員的面部時，他的注意忽為意想不到的舞臺裝置的方法震驚；又或如他的心一時昧然於某一場中最重要的地方；那末，主要的效果便會失掉，而這一場不能不算是失敗。

　　因此我們最好是去討論幾個技巧上的方法。這些方法是能夠節省觀劇時的注意，而觀眾的興趣亦因此能集中於這一場面的主要動作之上的。尤其重要的是觀眾如何去避免注意的渙散；當許多東西一齊表現在臺上時，如何始能使觀眾注視其一而撤離其他。我們在下文裡，從戲劇家，演員，舞臺監督這三種觀點去研究這個題目。

二

　　戲劇家在寫作的時候，其工作有一種為小說家所感覺不到的困難。在小說裡，如果有一頁初看時不十分明白，讀者時常可以翻過來把這

一段重看一遍；但在舞臺上，已經說過的說白永不能重行召回。因此，演述一個要點，戲劇家萬不能單用一句說白，便想人家明白他的意思，在一齣戲的開端裡尤其如此。當幕啟時，程序時常是紛亂而對話時常是不完全的。許多後來的觀客，當他們除去披肩的時候，會阻礙後方的視線。是故許多戲劇家在開端的說明裡，時常必須把每一件重要的事實演述三次，以開始一齣戲劇：第一次，為著留心的觀客；第二次，為著聰明的人們；第三次，為著會聽不到第一二次演述的多數群眾。自然演述的方法必須非常精巧，以掩飾這種巧計；但無論如何這種演述三次的簡單法則，差不多時常都見諸實行的。可是這種方法，斯克立伯用來卻沒有得到甚麼效果，雖則他是絕頂聰明，對於近代編劇術，貢獻了其他十九世紀作家所不能及的功勳。

想使觀眾的注意不會為某種驚人的效果所擾亂，戲劇家時常必須先行準備這種效果，並須給觀眾以一種預期的觀念。西哈諾的特殊的鼻子，在這個主角未登場之前，已由 Ragueneau 詳細對觀眾敘說；如其這個相貌不揚的詩人在登場之前，沒有這種初步的說明，整個效果便會消失，觀眾會舉座騷然，相顧私語：「看他的鼻子！他的臉兒到底怎麼樣的？」於是對於說白遂減少一半以上的注意。馬克白夫人從夢中走出來，和揩抹她那隻染上了傾 Neptune 洋之水仍不能滌去的污點的手之前，她的醫生和侍從的貴婦已把她在夢中的行動告訴給觀眾。因此在適當的關頭，觀眾的注意都集中於要點上，而不會徒然為了怪

異而迷失了它。

這種原理之邏輯的發展，便形成「戲劇家不應對觀眾有秘密的事」這一條公理，雖然那是小說家所酷愛的方法。假如在 *Much Ado* 裡，觀眾不知道這位戲劇家故意播弄使 Beatrice 與 Benedick 合在一起這種秘密；假如觀眾們也和劇中男女主人翁一樣，都以為他們是虔誠地互相戀愛，這種錯誤底難逃的破露便會發生一種突然的驚訝，而完全分散了他們的注意；當他們急在腦中回想以前的情境時，他們的耳目便無暇顧及舞臺上的進展。在一篇小說裡，一個偽君子的真性格時常是隱瞞著的，直到差不多終卷的時候，才揭破出來；那末，到了水落石出的時候，讀者大可以回想和看看他們被騙得多麼精巧。但在劇本裡，一個無賴在他第一次登場時便必須使人家知道他是一個無賴。別的劇中人物或許可以等到最後一幕，才揭出他的真性格，但這種秘密必須時常都使觀眾知道。事實上，描寫劇中人物因不知其中秘密以致遭受苦悶，但這種秘密，觀眾卻知道得清清楚楚；這樣的情節，在舞臺上每每會獲得一種有力的效果。觀眾已經注意 Iago 的卑鄙下流，和知道 Desdemona 的天真純潔。這個劇本如果和《奧賽羅》一樣，令觀眾不知道真情，那一定不會這麼有力。

欲節省注意，戲劇家必須集中他的興趣在幾個重要人物身上，並須加以一種顯然的偏重以別諸其他腳色。許多劇本的失敗都由於太過著重細微的地方。瓊斯的喜劇 *Every Man in His Humour* 不能演出於

近代舞臺，就是因為「所有」的人物都是那樣小心地描寫，以致觀眾不知道他們中究竟誰是最有興趣的人物。這個劇本處處都是「背景」，而「前景」則付之闕如。那位戲劇家錯誤地說道：「在這十六個人物之中，你們必須極留心地特別注意兩個或三個人物。」所以這個必須加以恆久注意的作品，在現代再沒有人肯去光顧。無論人家如何談論劇場裡「明星制度」之缺點，但事實上告訴我們，許多世界上最偉大的劇本——《伊底帕斯王》，《哈姆雷特》。《如願》，《偽君子》，《西哈諾》，差不多時常就是「明星的戲劇」。從戲劇家的觀點看來，「明星制」有一種顯然的便利。當哈姆雷特登場的時候，觀眾知道應該注意著他；他們的注意便永不會轉移到臺上那些不重要的人物上去。這個劇本是足資摹仿的；既能節省注意而效果亦絲毫不會失掉。

用習熟和因襲的典型去處置劇中的閒角，那是一種最高明的方法。詼諧的隨僕，嬌小慧黠的侍婢，忠厚老實的人，家庭的心腹老友，這些人在舞臺上最常見，且為觀眾所熟習，所以能節省觀眾的心力，而能把注意專注於更為新異的重要人物上。所謂「Comic relief」（喜劇的調劑，置於最嚴重的兩場間，用以弛緩上一場之緊張的）對於解除觀眾的注意也有一種相同的功效。觀眾既傷心 Ophelia 的瘋狂，他們的緊張的心必須被掘塚者的滑稽所分去，使他們的感受性煥然一新，以為後來她的葬儀那最嚴重的一場之準備。

我們已經知道在劇場裡應避免突然的驚奇的打擊，因為這樣的打

擊必會惹起注意的分散，事實上在最有力的場景中，常必需借助某種物質的輔助品——如《造謠學校》中的幕幔，*Shenandoah* 裡的馬，*Diplomacy* 中的發香的信。按這樣的情形說來，觀眾必須預先知道這些輔助的物件，那末，於達到焦點時，觀眾可以把注意專注於藉此物去完成的動作，而不會轉移到這物體的本身。在爭論的場景中，一個演員不能突然的拔出假的武器去恐嚇他的仇敵。因為觀眾會兀然停頓的自忖，他如何會有這來歷不明的武器？而那種半含糊的質問足以減殺這一場的效果。易卜生的《海得加勃勒》的結局，那兩個重要人物，Eilert Lörborg 和 Hedda Tesman，必須死於槍殺。這支在結局裡用的手槍，在最初和中部的場景中，已經提及和重複地給觀眾見過；因此到了最後一幕，觀眾不再想及手槍而只想及暗殺與自裁。費斯克夫人在此劇的成功的演出裡，正可以說明這種戲劇作法的原理。這個作品的焦點是在末尾第二幕的結尾，當海得把 Eilert 畢生精力所瘁的著作草稿拋進火爐那刻間。火爐已經放在臺之左方；但當焦點到達時，必須使觀眾為海得的毒辣手腕所震驚而忘卻這個火爐。因此他們必須在這一幕的開端便習見這個火爐。易卜生認識這一點的重要，所以在開端那一場中，便使海得叫人把燃料拋進火爐裡。費斯克夫人在演這一段的時候，她跪在爐前，與後來火焚草稿時同一姿態。焦點獲得極大的重視，因為這種方法在嚴重的關頭能夠節省觀眾的注意。

三

在那本幽默的人性的益智的 《謝化生自傳》（*Autobiography of Joseph Jefferson*）中有一頁奇妙地說明這種節省注意的原理對於演員藝術的關係。謝化生提及他的把兄弟 Charles Burke 與著名演員管理者 William E. Burton 的聯合表演，他說：

Burton 與 Burke 同在一劇裡出現，那是一種罕有的機會，他們以最完美的技巧同心協力地去合演，而並不互相存心鬥勝。如果在這一場某一刻間必須讓某一個人顯著，別一個人便須成為這一場的背景以增加全部的效果 ；他們用這種方法產生了一個完整的調和的作品 。 例如 Burke 在停頓休歇時，便極留心地去傾聽 Burton 在那兒演述幽默的臺詞。那便自然可以迷惑觀眾，而使其聚精會神於 Burton 的陳述，於獲得全部的效果之後，他們便會發出大笑與采聲；於是又轉而肅靜，留心諦聽 Burke 的回答，Burton 又同樣地休歇與留心地去增加效果的力量。我不曾見過這種元素在演劇中會有這樣大的成功，或是會有這樣為法蘭西舞臺所得未曾見的可驚異的結果。而且我相信這種方法，在良好效果之獲得上，也斷斷估料不到會這般重要。但這兩個偉大的藝術家，在這種特殊的方法中，常會令觀眾懷疑究竟誰是較為優越。而實在說來，誰優誰劣是無可比較的。他們並不是賽馬，不過是藝術家

在那兒展開一幅人生的畫圖；在他們的心中並未存有孰應優勝的念頭，不過盡他們的所能，共同努力去產生一個完美的作品而已。

　　我恐怕這種由幾個主角合演的特殊方法由近代的優越演員實行起來，每易於違反破壞。當 Richard Mansfield 扮演 Brutus 一角時，他把觀眾的注意完全吸攝到自己身上 ， 破壞了與 Cassius 爭論那一場的平衡狀態，而這一場的原意是要求觀眾的注意更迭的從這一個主角轉移到別個主角的 。 當 Joseph Haworth 唸出 Cassius 開始說的那句偉大的臺詞：「來，安東尼，和那年青的渥太維，來罷！」那時候他卻被障於帳幕的陰影之內，而石灰光完全射在勃魯他斯的身上。這種方法使觀眾迷失這一場的真正戲劇價值。那斷不是 Mansfield 的英雄般的儀容，不是他那雙驚人和能左右視線的火星般的眼睛，也不是他用腹部發出的有力的迴響，能夠贖回這個過失。

　　在上文中，我們曾經說過戲劇家用「明星制」來節省觀眾的注意，這種方法是有利的；但在別方面看來，這種制度對於演員卻會有惡劣的影響。一個慣於做全場中心的演員，在應該輪到別個演員，有時也許是比自己劣的演員支配全場的時候，要他退隱後方每每覺得是很困難的。為藝術而犧牲一己那是一種最難能的美德。這便是「全體明星」的合演時常得不到良好結果的理由。一個著名的演員充一閒角；在他施展天才的時候，常會把觀眾的注意不適當地吸攝到劇中一個不重要

的人物身上，而破壞了節省注意的原理。正如哈姆雷特所說那是頂卑鄙的，和表示一種最可憐的好高心。偉大的郭開林扮演杜法爾父親及扮飾 Baron Scarpia 以臂助莎拉白茵那德之扮飾茶花女與杜斯加，此正足證明他的天才之偉大。這兩個腳色都是不重要的；而在扮演的時候，郭開林竟掩蓋了自己的特殊天才，永不在其同伴的明星演員演劇時，分散了觀眾的注意。這是一種藝術上的勝利，值得與其不受束縛的《西哈諾》的扮演相提並論的——西哈諾一角，或許是劇場史中一個最富於動作的腳色。

有一個故事講及亨利歐文在許多年前，於《造謠學校》之特殊的演出中，扮飾薛約瑟一角。在這齣劇裡，許多其他的腳色，都由舊派的男女演員去扮飾，他們都企圖在此次演劇中，重行獲得其年輕時代所得之勝利。薛約瑟是一個偽君子，一個無賴之徒；但是歐文先生的青春的外表迷倒了一個坐在前排的貴婦，她說：「我不能忍受去看那些年老的醜陋的人想去勝過那位可愛的青年約瑟先生。」這固然是她的注意錯誤地為某種事物所分散了。

至於演員對於舉止姿態腔調不應有特殊的風度之重要理由，便是因為他們會在產生效果的時候，而以其產生效果之方法分散了觀眾的注意。 Mansfield 用橫膈膜發聲，和歐文把一切的辭句俱用鼻音發出來，將那些偉大的藝術家的作品加進一種有效果的鏗然的迴響。但觀眾在第一次聽這兩個人說話的時候，時常不得不虛費了他的注意去使

他的耳朵適應這種發音的奇法；於是他便許久都不能安定他的心去留心劇中那些更為重要的動作。沒有特殊風度的演員，如晚近之 Adolf von Sonnenthal，才能成功一種較為直接的呈訴。

四

一九〇〇年秋季，E. H. Sothern 演《哈姆雷特》的第一晚，我正靠著我的椅子靜聽誦讀關於自殺的獨白；那時有一個婦人在我背後向她的旁人私語：「你看！房子裡有兩個火爐！」我的注意立刻被分散，獨白聽不到了。但這個過失與其委罪於說這些破壞空氣的話的那個婦人，無寧歸咎於舞臺監督。如果 Sothern 是要痴然凝視著室之中部的火爐，才去吟誦他的獨白，那末，舞臺監督總應曉得把那個火爐移到舞臺的右邊。

一八九九年莎拉白茵那德在倫敦演《哈姆雷特》，她在主角與其母密語那一場中，呈獻了一種新穎和驚人的效果。牆上如常掛著那兩兄弟的肖像；到了故丹麥王的鬼魂出現時，突然見到他清清楚楚的站在掛著他的肖像的那鏡框子裡。效果是這樣地出乎意料之外，觀眾便再不能注視其他物件，因此哈姆雷特和皇后便不能獲得觀眾的適當的注意。

這兩個例子，表明節省注意之必要，乃為舞臺監督，戲劇家，演

員所同應重視的。大抵可以說，某種意外的革新，某種舞臺陳設的方法，因其本來的性質是想令人震驚，所以於劇中嚴重情節裡應該避免之。馬修士教授在他的〈論舞臺監督的藝術〉一文中（此文已收在他的 *Inquiries and Opinions* 一書裡） 對於這個原理曾有一種有趣的說明，他說：

舞臺監督應該時時刻刻提防犧牲重要角色而側重閒角的危險，和切不可令本身沒有甚麼價值的小效果侵害了全劇整個的真正興味。 在 Bronson Howard 的 *Shenandoah* 第一次的演出裡，第一幕的結局是槍擊 Sumter，場後有一葉大窗，以便觀眾可見槍彈橫飛，而子彈最後炸裂在遭劫的堡壘之上。這種可驚異的佈景在設計時是費了許多時間和金錢的。但這種佈景在第一次演出後便永遠不再見了，因為它把觀眾的注意都吸攝到它的本身上去，而那不過是一種機械的效果而已，但因此使觀眾的心離開那北方的戀人和南方的女郎，和那南方的戀人與北方的女郎，他們的愛是因那突然的致命的子彈的爆裂而分裂了。在第二次演出裡，觀眾不見到放槍，他們只聽到可怖的回報；於是他們遂能自由地對這兩雙戀人發生同情。

在現代，劇場觀眾已經見慣了舞臺上精巧的裝置，這種效果或許可以嘗試而沒有危險。因為在那時代中覺得這種佈景是過於新奇的，所以這種方法才會分裂了觀眾的注意。

但是不單只新奇與驚人的舞臺效果，在一齣劇的主要關頭中應該避免。就是舞臺裝置之過於華麗與精細，和新穎奇異的設計一樣，同樣能分散觀眾的注意。十幾年前《威尼斯商人》在 Daly 劇場中重演，於最後一幕裡用了一種異常美麗的佈景。Portie 的御園為薄暮的樹蔭與夢幻所籠罩，慢慢的在遠方升起一輪團圓的皎月，她的光輝照耀著湖中的漣漪。觀眾間便發出一種讚揚的嗡嗡之聲，而這種嗡嗡之聲，正足以把 Lorenzo 與 Jessica 表現夜之神那些說白之抒情的優美，完全毀壞。觀眾在這個關頭遂不能注視和諦聽，莎士比亞便被石灰光所犧牲了。聰明的舞臺監督比方他用一種裝置美麗得和 Viola Allen 小姐演《第十二夜》裡所用的一樣，他應當先把幕升起來，在演員未登臺之前，讓觀眾去欣賞甚至讚揚他的佈景。那末，說白開始的時候，觀眾已經預備好和願意去留心諦聽了。

這個要點引起了一種討論，便是不用佈景去排演莎士比亞劇，如 Ben Greet 的劇團在最近幾季曾用過那種有趣的方法，究竟有無實行之可能。事實上，沒有佈景的舞臺是能夠依照本來的次序把一切劇中的事件扮演出來的，而且因此令故事於敘述的連續上有一種更大的成功。更足令我們堅持此種主張的理由，便是因為毫無裝飾的舞臺，絕不會使觀眾的注意為裝置的無意義的細微處所吸攝而致分散。《威尼斯商人》最後一幕，沒有機械所做的月亮確比有月亮的為優。但是不幸，此種情形在節省注意的辯論中，正站在反對的方面。因為我們在劇場

裡使用佈景由來已久，沒有佈景的演出，我們的心需要重新改變去適合和接受這種不慣見的程式；而且可以很容易斷定這一種心理的適應，比之那些精細的舞臺效果，也許還更分散了我們的注意。Greet 在紐約第一次排演完全不換景的《第十二夜》，觀眾中有許多人私下談論他們對於這種試驗的意見——顯然他們的注意已完全不專注在劇的本身。總而言之，最好不過的是以最簡單的佈景去演莎士比亞劇，一方面既不以裝置的精巧華麗蒙蔽了觀眾的想像，別方面也不會因毫無佈景的舞臺這種不習見的程式而致分散了他們的心。

上邊所說的關於佈景的話，也可以應用到配音之使用上。當這種音樂變為有妨礙時，也會分散了觀眾對於劇中動作的注意；因此這種音樂，在以演劇為主的劇場，亦不宜常用。可是一種音樂的飄逸的和音，半隱半聞，足以變移劇中的情調；時而揚聲直達焦點，時而悠然趨於靜默，大可以使觀眾與動作的情緒，調和融洽。

完美的演劇是一切藝術作品中最難得的。我曾見過幾座完美的雕像，幾幅完美的畫圖；我曾讀過許多完美的詩歌，但我不曾在劇場中看過一次完美的演劇。我想，如其這樣的演劇是曾經有過的話，除非或者是在古代的希臘。但它的效果是如何地大那是不難想像的。這樣一種演劇能夠把注意緊緊於劇中重要興味之上，從頭至尾不會有絲毫的渙散；而且能夠單純而直接地傳達它的使命，如旭日之於青天或是海洋中奔騰的波濤之聲一樣。

第六章 增強勢力之方法

應用消極的節省注意的原理，戲劇家可以防止他的觀眾，無論在任何關頭，分散了他們的心去注意不重要的情境；但戲劇家亦必須應用積極的增強勢力之原理，以強迫觀眾集中他們的注意於目前的最重要的詳細情節。應用於一切藝術上的這種增強勢力的原理，乃藝術家藉以弛緩其作品中最重要的最緊張情境，而同時將其他對於中心意志不甚重要的情境，聚合於一個不足注意的背景中的一種原理。此種原理，在以動作為主的戲劇中，自然更為重要。因此，我們最好將戲劇家用以使其要點更加有效，及表出其劇本中顯著的特點之方法，下一個詳細的研究。

顯然最容易的便是利用每幕的「開端及結局的位置」（Position）來增強勢力。每幕最後那一刻時間，惟其因為是最後的關頭，所以必須特別著重。在休息的期間中，觀眾的心自然傾注於表演正畢的情景上。如其他們回想這一幕的開端，則必須先從結末的對話想起。這種情形使落幕成為一種特別重要的事。近代的戲劇家利用落幕，從不曾感覺過失敗。

可是回憶起來卻很有趣，這種以位置法（Position）來增強勢力的

簡單的方式，不能行於伊麗莎白時代的劇場，而莎士比亞竟完全不懂得用它。他的戲是演出於無幕的講壇之上的，他的演員不得不在每場之末退場；而且他的劇本，在排演時候常從頭至尾毫無間歇，因此他不能用巧妙的落幕法以造成一種有力的結局。至於我們之所以能獲得此種便利，那不過是在近代，賴乎劇場物質方面之改良而已。

幾年前，戲劇家慣以高聲來完結每一幕；因為這種高聲，於落幕後仍能繚繞於觀眾的耳際。最近我們的劇作家已有一種落幕時較為沉默的趨勢。《可敬的克萊登》第一幕精巧的結局，只是夢幻似的暗示動作的過去與將來；第二幕以畫圖來完結，完全沒有一句說話。但無論落幕是自動的或被動的獲得它的效果，如其是可能的話，它應當總結了這一幕全部的戲劇動作，和預示此劇之繼續的進程。

同樣，每一幕最初那一刻間，惟其因為是最初的關頭，所以必須特別著重。在休息之後，觀眾已經振起一種再新的熱誠，以觀察動作之賡續。*Beau Brummel* 第三幕之結尾，使觀眾耐心期待第四幕之開始；故啟幕後一切動作，均為觀眾所著重，因為戲劇家已經預示其必須著重了。但每劇之第一幕則又當別論，戲劇家很少在其作品之最初十分鐘間便敘述重要的事情，因為動作每易為觀眾中之後至者，及其他意外的打擊所中斷。但在一次休息之後，觀眾已能集中注意，而可以把重要的事件安排在每一幕之開端裡了。

　　然而，結局的位置，比之開端的更為有力。因為結局特別著重退場時的說白。在劇場裡，已經成了慣例，每逢著名的演員退場的時候，觀眾差不多總要喝采；這種習慣使戲劇家不得不在演員退場之前，安置些極其重要的說話或是動作，以表明快要休息。雖然莎士比亞及其同代的人不知道落幕的方法，但最少他們是完全明白應該特別著重退場時的說話。

　　他們甚至以韻文來做演員退場的臺詞，以使其更為卓越。演員大都喜歡利用其最後之機會以感動觀眾。當他們離開舞臺的時候，至少他要求觀眾從回想中憶起他。

　　大概可以說，動作間之休歇，如以位置法增強其勢力，則在休歇前必須先有臺詞或是動作。這不單只在每幕結局之長時期的休歇是如此；在戲劇的半途中之停頓，亦可以說明這個要點，如費斯克夫人在《海得加勃勒》最後一幕沉默而不幸的那一刻間一樣。以停頓來助增勢力，在說白之誦讀中尤為重要。

　　以比例（Proportion）來增加勢力，在戲劇上亦為慣用之方法。重要場節所用之時間，較多於補助興味之場節。劇中最重要的人物，其說話與動作最多；其他人物的說白之範圍，其多少視其在動作中之重要如何而定。

　　哈姆雷特，在他當典型人物之悲劇中，語言動作較多於其他人物，

這固然因為他本應如此。但在別方面看來，Polonius，在同一的劇裡，似乎他所受的注重，超出了他所應得的比例，這個腳色寫得非常完滿。Polonius 時常都在臺上，而且當他在場的時候，不斷的說話。但到底他是一個不甚重要，在情節上沒有甚麼目的的人，因此他之被側重是錯誤的。所以法國演員稱 Polonius 這個腳色為 Faux Bon role（假的好角色）——這個腳色似乎較優於其本來的身分。

在某種特別情形裡，以反比例的方法去側重一個人物是可行的。Tartufe 在《偽君子》一劇之第二幕中極為著重。雖然他在第三幕第二場以後，不再現身於舞臺，然而關於他的說話太多了，使我們覺得他的不幸籠罩著 Orgon 的家庭；而且在他第一次登場時，我們對於他比之其他人物較為熟悉。雨果的 *Marion Delorme* 裡，大主教 Richelieu 之難於克服的意志便是全劇動作之本原，觀眾時時刻刻都覺得他會走進舞臺的，但他直到最後的那一刻間方才出現，而且那時他只坐在一乘肩輿上，啞然的橫過舞臺。同樣，在保羅凱絲的 *Mary of Magdala* 裡，指導及支配一切鬥爭人物之靈魂的那個超人，永不在舞臺上出現，不過只從他對 Mary，Judas，及其他在動作中可見的人物之影響，暗示出他而已。

以複述（Repetition）來增強勢力是一種最容易的方法；這種方法最為易卜生所喜用。回憶人物或情境之暗示語，在他的對話進程中，常再三再四地複述。這種結果，與華格納在其樂劇中從 Leitmotiv 之重

複中獲得的結果常極為相似。在 *Rosmersholm* 裡也是如此，當動作變換而預示悲慘的結局時，必間接指出「白馬」這種奇異的象徵。同樣在《海得加勃勒》裡，舉別一個例來說——以複述來增加勢力的方法，於某種重要的辭句中，皆可發現出來，如「奇怪呀，海得！」、「曲髮的 Thea」、「他頭髮裡的葡萄葉」，和「人們總不肯做這種的事情！」等等便是。

戲劇上別種顯著的增強勢力之方法便是對比（Antithesis）——這是一切藝術都採用的方法。計劃編劇大都在於對照人物而不注重說明人物。見解不同目的相反的人一齊捲進與他們關係極大的鬥爭中，如其人物間不同之點越顯著，則鬥爭越為緊張。瓊孫的喜劇，於作者死後仍支配劇場約二世紀，其成功皆由於這些喜劇表現互相蹂躪的人們之堅強的對照。但這些對比的方法，用於平衡的兩場之間最為有力。許多劇本裡所用的「喜劇的調劑」（Comic relief）不單只如字義一樣，能平息觀眾的感情，且亦能增強在其前後那個重要場景的勢力。莎士比亞為了這種目的，在《馬克白》暗殺那一場之中部，插進一種低喜劇的獨白。哈姆雷特對 Ophelia 的墳墓之妄談，與上文中愚蠢的詼諧對比，能使其效果更為增大。

在法國悲劇最初的偉大時期中所盛行之古代劇及其摹仿裡，完全沒有這種兩場間情調的對照。雖然古代戲劇時常破壞動作時間地點這種三一致，但它卻時常保存著第四種的統一，這我們可以稱之為情調

之一致。這種情調之一致，使西班牙人及伊麗莎白時代的英國人能夠
理會出幽默與嚴肅，怪誕與宏壯間之對比的戲劇價值，藉雨果以傳給
現代的劇場。

再有一種增強勢力的方法，這自然便是焦點（Climax）。介紹演員
登場所慣用之方法便是基於此種原理之上的。我們聽到女主人翁的四
輪車聲隆然在場後發出，一個僕人疾趨窗前和告訴我們他的女主人下
車了。進門處一陣鈴響；我們聽到在廳中有一陣足音。最後，門打開
了，我們的女主人進來，鞠躬以答謝喝采。

在近代舞臺，人物第一次的登場很少是不預為通告的。莎士比亞
的《國王約翰》開始得非常簡單，舞臺說明（Stage direction）裡寫著
「國王約翰，王后 Elinor，Pembroke，Essex，Salisbury，及餘人與
Chatillon 依次進」，於是國王開始說第一句說白。然當一八九九年
Herbert Beerbohm Tree 在皇后劇場重演這劇本時，他計劃一種精細的
開端以使國王的登場有一種達於焦點的效果。幕啟處見一間圓房子，
其質樸的莊嚴，至足令人感動。御座陳於左方之高臺上，幾個衣飾燁
然的顯宦在房子裡四圍的走。背後有一道諾爾曼式的廊廡，與從舞臺
平面導上之高階相接。赳然外邊有一陣號角聲，跟著奏起一種莊嚴的
音樂，幾個御林軍走上舞臺。繼而華服的貴婦曳著由豔婢執著的長裙
魚貫而入，幾個貴族隨著御樂的節度威嚴地踱進來。最後 Tree 出現
了，站在梯階的頂上片刻，儼然是一位君王。於是他龍行虎步的跨上

高臺，走下御座，威嚴地將身一轉，在啟幕數分鐘後，開始說劇中第一句說白。

　　然而不單只在劇的細節中須用焦點。在未達到最高潮之前，全部動作應當緊張地盤旋直上。莎士比亞的劇本裡，最高點到達得比較早一點，時常在五幕中之第三幕；但近代的劇本，差不多時常把焦點放在末尾第二幕之結局裡，如其是五幕的便在第四幕，四幕的便在第三幕。在現代，四幕劇而第三幕之末有一個強有力的焦點，這種方式似乎是最通行。例如易卜生的《海得加勃勒》，瓊斯的《丹尼夫人之防禦戰》，平內羅的 《譚格瑞的續弦夫人》，*The Notorious* 及 *Mrs. Ebbsmith* 及 *The Gay Lord Quex* 都是採用這種方式的。這些劇本都是在第一幕裡說明（Exposition）而在第二幕中增加興趣。然後全部動作突然地直達第三幕之末，在第三幕後常把這一齣劇帶到一個可怖的或是愉快的結局。

　　此外還有一種不常用的增強勢力之方法，那便是驚奇法（Surprise）。用此法時必須非常巧妙；因為一種突然及出其不意的驚奇，大抵會分散了觀眾的注意，而使他們因激動而致不瞭然於這一場的概念。但如其在預先暗示之後，把驚奇的關頭小心地引進，那可以用來突然的弛懈一劇中之要點。直至西哈諾在 Bourgogue 旅店的群眾中站起來，和在 Montfleury 搖動他的手杖，觀眾才知道西哈諾是在舞臺上。當 Sir Herbert Tree 在《三劍俠》裡扮達大能時，他在某一場劇

中突然出現，身披古甲，巍然兀立於舞臺之後，一架 Deus ex Machinâ（一部自天而降的機器）去支配整個情境。美國的常到劇場的人總會記得 Gillette 先生那齣可讚賞的傳奇後一幕裡福爾摩斯之化裝。《哈姆雷特》中鬼魂出現那一場，也就是用出其不意的方法去增強勢力的。

但戲劇上增加勢力最有效的方式，或許要算疑陣法（Suspense）了。Wilkie Collins，雖然他失敗於想做成一個人生的批評家，但他倒是英國小說家裡一個最精於創造情節的人；他常說把捉讀者注意的本領，完全靠著下列的那三件事：「使他們笑；使他們流淚；使他們期待。」然而，除非你把觀眾所期待的先暗示出來，否則使他們期望是無用的。戲劇家捉弄他的觀眾，必須像我們之戲弄小貓一樣，當我們拿一個線球曳在小貓眼前的時候，要等到小貓跳起來抓它，我們才好將線球拉開。

此種以疑陣來增強勢力的方法，能使一劇之「主要場節」（Scènes à faire）極為有力。

Scène à faire 這名詞是 Francisque Sarcey 創始的——意即劇中最後的一場，這一場是情節以前的進程必然要求的。觀眾知道這一場遲早必會到達，而如果疑陣的要素是處置得巧妙，必定把它延遲許久才到達。舉個例來說，在《哈姆雷特》中，主人翁之刺殺國王自然便是一個主要的場節；觀眾在第一幕未完之前便知道必會有這一場的。當

國王在密室中祈禱和哈姆雷特執著白刃站在他面前時，觀眾覺得畢竟主要場節是到臨了；但是莎士比亞「使他們等候」了兩幕多，直至此劇之最後一場方才到達。

在喜劇中，這種最通行的主要場節乃為觀眾所預期和最愛看的。或許那對青年戀人時常在臺上，但觀眾所熱望的那一場，卻因為別的人物也在臺上而發生障礙。只有等到那對戀人獨留在臺上，而最後最有趣的關頭到臨了，觀眾才能享受期待已久的歡樂。

戲劇家省去了主要場節是很危險的，因為在觀眾的心中生了一種永不能滿足的期待。謝立敦在《造謠學校》中也曾犯過這種的錯誤，他失敗的在薛查理與瑪理亞間插進一場戀愛的場景。瓊斯在 *Whitewashing Julia* 中，使觀眾終劇都期待著 Puff-box 的真情之破露，而到結局也不令他們明白。但這些情形是例外的，大概可以說，不令人滿足的疑陣簡直不是一種疑陣。

近代劇中用疑陣法最有效果的例子，可在易卜生晚年的劇本《博克曼》之開端中找出來。此劇未開始前許多年，那主人翁因濫用了他所管理的銀行的錢財而入獄。他被釋放時是在入獄五年之後，劇本開始之前八年。在這八年間，他獨居於家中一所大的廂樓上，甚至在黑夜也從不出戶。來探望他的只有兩個人；這兩人中，一個是年輕的姑娘，有時當他憂鬱煩悶而在廂樓來回疾走時，便為他而彈奏鋼琴。這

些事實，是博克曼夫人在博克曼樓下的一間房子裡，與其姊妹的對話中顯示給觀眾的。在會談之停頓間，我們聽見那主人翁在上頭不停地來回疾走。當動作進展的時候，觀眾時時刻刻都期望那主人翁會出現。前門打開了，兩個不重要的人物踱進來；而仍然聽見博克曼在那兒走來走去。舞臺上關於他的談論更多了，這一幕已經進行許久，似乎不久他也應該出現了。從上邊的房子裡聽到《死之跳舞》的音樂聲，那是他的年輕女友為他而彈奏的。此時跳舞曲之陰森可怕的節拍使舞臺上的對話漸達焦點，我們仍然聽見博克曼在樓上來回走著。於是幕下。十分鐘後幕升起時，現出博克曼反剪雙手在那兒站著，望著那為他而奏琴的女郎。這個關頭，其動人是三重的——以一幕開始時之位置法，以驚奇法，及多半用疑陣法。當主人翁畢竟出現的時候，觀眾完全都注視著他了。

　　自然在劇場裡增加勢力還有許多不甚重要的方法，但其中最常用的要算人工法和機械法了。習用的石灰光便是最有效果的一種。亨利歐文演 **The Bells** 時夢想一場之所以緊張，也完全因為是採用這種方法。在這一場中，Mathias 的身軀為石灰光的光線所直射，在黑暗而深不可測的背景上，形成一個側面的陰影。

　　在這物質主義的時代，演員每致藉助於衣飾之華麗以使其腳色特別顯著。重要女角的衣飾總比同班中不甚重要的演員為多。甚至偉大的 Mansfield 扮 Brutus 時，都藉助於每幕換一套衣裳這種不容易支持

的方法，且其衣服的顏色常是很精美很雅緻的；而其他的羅馬人，連 Cassius 也包含在內，終劇都穿著同一的一種白的古羅馬裝底寬袍。這是增強勢力的一種錯誤。

在「裝置」裡增加勢力的此種新奇而有趣的方法，是裝置家 Forber-Robertson 在其 *The Passing of the Third Floor Back* 的演出中首創的。Jerome K. Jerome 的這齣寓言劇描寫在一間 Bloomsbury 公寓中，有十一個住客，為一個過路人的人格所感化而使其道德心再生。這個過路人就是愛神的化身；這個生客向逐個住客談話，就用這種連續的對話去完成這個效果。為了符合現實，這個過路人與其對談者每一次談話時，他們必應極安閒地坐著。為了想得到有效果的表現，亦必須使對談者的面部令觀眾看得清清楚楚。在實生活中，這兩個人必定是很自然的坐在火爐之前；但如其火爐安置在臺之左牆或右牆，而這兩個人又必定坐在爐前，那末某一人的臉龐便會遮掩別人的面而令觀眾看不清楚。舞臺監督因此必須採用想像有一個火爐在房子裡第四堵牆上這種方法——這堵牆假設是橫過舞臺而建於一排腳光之上的。從腳光中央那盞燈發出一道紅光，周圍繞以黃銅的欄杆，如日常所用的火爐一樣。火爐之前，臺之正中，擺列兩張椅子做演員的座位。右牆有一窗可見街道，後牆有一門可通大廳，左牆有一門與鄰室相接；按邏輯說來，這三處都不能安置火爐的。因此這種不尋常的舞臺裝置，對於佈置及動作上似乎很為方便。此法在這個特殊作品裡是成功的，

而且似乎不會分散觀眾的注意。因此便發生一個問題，便是在其他的劇本裡，用這種看不見的第四堵牆的想像法，究竟有沒有便利呢？

第七章　戲劇的四個重要型式

（一）悲劇與傳奇劇 （Tragedy and Melodrama）

悲劇與傳奇劇在這一點上是相似的──便是二者都顯示一群人物徒然的為著避免預定的命運而鬥爭 。但在這一個要點上卻毫不相同──傳奇劇裡的人物，他們之陷於不幸是不由自主地為命運所支配，悲劇裡的人物，卻因為他們自己的緣故以致由失敗而至於死亡。在悲劇中，人物決定和支配情節；傳奇劇則情節決定和支配人物。傳奇劇作家首先想像一個由許多有趣的意外事情所構成的陷阱，然後才創造些準備去接受作者替他們預定的運命的人物。悲劇的作者，適得其反，先去想像某種人物，因為他們現在的行為，運命已預定他們的沒落；然後才創造些意外事件，而這些意外之事是他們作下的罪惡所應得的合理的結果。

然而二者中任何一種都是創作一個嚴重劇（Serious Play）之正當方法，而且二者中必須採取其一，然後才能成功人生的一個忠實的表現。因為人生中足致敗滅的事件，依照遭遇或人物的要素而劃分，其

本身可分兩類——傳奇劇的與悲劇的。一個人為意外之事所困,而陷於湍急之漩渦中,致遭沒頂,這便是傳奇劇的;但 Captain Webb 於顛簸之急流中的沉溺卻是悲劇的,因為他以為自己是一個善泳者,就為著這種好勝的野心,故即使在一種最偉大的努力中,久已隱含他的失敗的可能。

如 Stevenson 在其 *A Gossip on Romance* 一書曾說:「我們從生活中得來的愉快可分兩種——自動的與被動的。我們有時自覺的對於運命有一種絕大的支配權;而有時卻為境遇所困,好像一個突然的大浪,把我們莫明其所以地沖到未來去了。」我們的遭遇,多半是我們的行為所做成;而有些遭遇,卻是突然而來,不應得地加諸我們的。當災難降臨的時候,有時過失是在我們自己,但有時不能不推諉於宿命。因為人生大都變幻無常,所以劇場(其目的在於忠實地再現人生)必須常藉傳奇劇以顯示人生中最有興趣的幾個片斷,而把傳奇劇視為藝術中最自然和最有效的型式。因此無論如何,甚至就是那些最討人厭的批評家,都沒有合邏輯的理由去非議和輕視傳奇劇。

然而,在另一方面,悲劇也顯然是藝術的一種最高的型式。傳奇劇的作者只顯示甚麼是會遭遇的;悲劇作家則顯示甚麼是必然遭遇的。對於傳奇劇的作者,一切我們所冀求的是一種或然的事實。設使他的情形是可能的,就無論他把意外的事件如何杜撰,那只憑他一己的想像,並沒有甚麼束縛;甚至他的人物的行為也不會令他疑惑躊躇,因

為他們只有委曲地去適合動作。可是對於悲劇作家我們所要求的是一
種無可疑的難免的情形；在他的劇裡不能有一種遭遇是他的人物之性
格的不合邏輯的結果。對於傳奇劇作者，我們只要求消極的道德，便
是他不說謊便算；對於悲劇作家我們卻要求積極的道德，便是他必須
啟示一些絕對的永遠「真實」的情形。

　　只說出些真實的事情與乎實在地說出些絕對「真實」的事實，這
兩種情形間最大的區別可以用一種口頭上的說明暗示出來。比方如，
在一個黃昏當日落時有一種暴風雨將要襲來之勢，我在午夜裡觀察天
上卻沒有一點雲，於是說：「那星光仍朗照塵寰。」的確我說的是些真
實話；但我所說的並不是一個絕對的啟示。在 John Webster 的悲劇，
《馬爾菲公爵夫人》，第四幕裡正有這一句相同的說話，現在我們可以
拿來研究。那公爵夫人，為失望所襲擊，對波蘇拉說：

　　　　公爵夫人　　　我要祈禱——

　　　　　　　　　　　不，我要詛咒。

　　　　波蘇拉　　　　噯，笑話！

　　　　公爵夫人　　　我要詛咒宿命。

　　　　波蘇拉　　　　噯，可怕。

　　　　公爵夫人　　　這年頭兒那三個可愛的節候

　　　　　　　　　　　好像都變成俄羅斯的冬天；唉，這世界

　　　　　　　　回復它的渾沌的情景了。

　波蘇拉　　　可是，你看，那星光仍朗照塵寰。

　　在以前所舉那個譬喻裡的簡短的句子是比較無意義的，但不過在可怖的想像中忽然想起那不易的法規是有二種不同的情形而已。

　　悲劇之絕對真實，與傳奇劇的顯示真實，這兩者間正有一個同樣的區別存在。去明瞭和解釋人生的法規是一種高尚的工作，那比較只圖避免錯誤的解說它要高明得多。為著這個理由，縱使傳奇劇常是很多的，而真正的悲劇卻時常是非常之少；差不多戲劇史上所有的悲劇都不是真正的悲劇而只是些傳奇劇。莎士比亞的《哈姆雷特》差不多可說是真正的悲劇了，可是處處都顯出是摹仿 Thomas Kyd 派的傳奇劇的痕跡（莎士比亞在《哈姆雷特》裡摹仿 Kyd）。索福克勒斯的戲劇才是真正的悲劇，因為他能把絕對的啟示呈現出來。歐利辟特斯（Euripides）的戲劇多半是傳奇劇，因為他只以想像和設計或然的事件為滿足。在現代唯一的悲劇作家只有一個易卜生，無論在他那一篇劇，他所要求的是不單只是或然的而且是不能避免的悲慘的結局。然而，全部的戲劇史只能發現幾個悲劇作家，那並不是希奇的事；因為想去發現那些絕對真實的情形並不是一件容易的事。

（二）喜劇與笑劇（Comedy and Farce）

如其我們把我們的注意轉移到愉快的戲劇，我們將會認識喜劇與笑劇之間也有一種同樣的區別存在。喜劇是一種滑稽劇，劇中的動作為演員所支配；笑劇也是一種滑稽劇，而其動作支配演員。純粹喜劇是一切戲劇型式中最難得的一種；因為人物必須有力足以決定和支配一個滑稽的情節，這種情節大抵時常必須盡人物的鬥爭能力去應付一個嚴重的局面，和藉此使動作能臻於喜劇的地位。除非是人物按著他們的目標去動作，否則他們每致把這齣劇弄成笑劇。然而，純粹的喜劇萬不能雜有笑劇或嚴重劇的氣息；如莫里哀的 *Le Misanthrope* 便是一個標準的例。在莫里哀的作品中，亦可找出許多純粹笑劇的例子，這種純粹的笑劇永不能視為喜劇，例如 *Le Médecin Malgré Lui*。莎士比亞卻時常把這兩種型式融洽為一種單純的滑稽劇，以喜劇為主要情節而以笑劇為穿插。笑劇無疑是一切戲劇型式最不重要之一種，情節只為了本身的原故而存在；戲劇家計劃它的時候只需具備兩種要件：第一，情節必須有趣；第二，他必須勸誘聽眾接受他的情境，最少在表演那一刻間。過了這一刻間，他的或然的事理便失掉了信仰。因為他只需要這片刻間的相信，所以他不必把事情寫成如何地可信。但是創作一個真正的喜劇是一種非常莊重的工作；因為在喜劇裡，動作不單只必須是可能的和可信的，而且必須是人物性格的一種必然的結果。

這便是《造謠學校》所以比《情敵》（*The Rivals* 同為謝立敦的作品）更為偉大的理由，雖則後一劇和前者一樣地充滿了趣味。《造謠學校》是喜劇，而後者不過是一種笑劇而已。

第八章　近代的社會劇

　　近代的社會劇或是一般所稱的問題劇，在始初是不能存在的，直至十九世紀之第四十年，它才能在社會上立足。然不過在八十年間，它已表示自己是在戲劇的領域表現現代精神之最適宜的方式；而且因此，除了別種型式不計外，差不多一切國際上重要的當代戲劇家都從事於它的製作。時下盛行的戲劇之這一型，屢屢為某一派批評家所抨擊，但也有另一班人時常的替它作防禦戰。在特殊方面說，近代社會劇的道德是一種描寫悲苦抗爭的題材。許多批評家每忙於稱易卜生是一個心術的敗壞者，或是一個偉大的倫理學教師；他們總不抽點兒空去研究近代社會劇實在是些甚麼，和應該站在甚麼立場去決定它的道德，那些普通的而不必多事爭論的問題。因此，最好把這種討論暫時拋開，先平心靜氣的去研究近代的社會劇究竟是些甚麼？

一

　　雖然近代的社會劇有時它的情調帶有喜劇的意味，例如《快活的貴族》——但它的主要進展（Development）卻是屬於悲劇的，而且顯然可以判定它是悲劇的一種近代型。因此，想去了解它的基性，我們

須先頗為小心地去研究一般悲劇的性質。自然，一切戲劇的題材是人類意志的一種鬥爭；悲劇的特殊題材則是一種必須預定失敗的鬥爭，因為個人與比自己較強的勢力對抗，勢必陷於失敗。悲劇表現一個人類因反抗不能克制的魔障而陷自己於煩擾；藉此而喚起同情的憐憫，因為那英雄不能戰勝；且生了恐怖之心，因為那種不可抗衡的勢力擺佈得使他不能逃出。

如其我們把悲劇史走馬看花般的研究一遍，我們會見到那三種型式，截至現代為止，只創造出三種。這幾種型式，就其與人物意志對抗的勢力之性質，而生出區別。換句話說，一切人性之戲劇的想像，至今只能想出三種是預定必然失敗的鬥爭的型式——那些勢力，個人與它抗爭必難免於失敗的堅強的勢力，只有三種不同的種類。這些型式中之第一型創始於埃斯庫羅斯而索福克勒斯完成之；第二型創始於馬洛而莎士比亞完成之；第三型為雨果所創始而完成於易卜生。

第一型，希臘悲劇可為代表，顯示個人與運命抗爭，一種不可思議的勢力同樣支配人與神的行為，他是眾神之神——運命之神，其他諸神不過是工具與下屬。由於侮慢，由於虛榮，由於倔強，由於有弱點，使悲劇的主人困陷於運命給疏忽的人們所擺下的圈套。他繼續不斷的鬥爭以求自拯，但他的努力必定是徒然的。他打破一切的成法，而因此運命更判定他難免於苦悶。因為悲劇的鬥爭有這一種超乎人力的情形，所以希臘劇的旨趣是宗教性的，並且能激起觀眾因畏憚而生

的尊敬與嚴肅的心情。

　　悲劇之第二型，偉大的伊麗莎白時代戲劇可為代表，顯示個人被預定失敗，卻並不因為運命的難於抗衡的勢力，而只因他自己的性格，襲有某種遺傳的缺陷。希臘人的「運命」已變為賦有人性及由自己所造成的了。馬洛是世界戲劇家之第一人，他把眾神之神放進由遭難而鬥爭而死亡那人自己的靈魂裡。但他對於自己發掘的新穎與開新紀元的悲劇題材，只想出一種形態。他所成功的那一種方式是描寫一個英雄的性格底失敗，由於一種好高騖遠的無饜足的奢望，因為自己的奢望難於如願以償以致自成一種缺陷。如 Tamburlane 之冀求戰勝與統治的無上威權，浮士德之想望知識的臻於極點，馬爾泰的猶太人巴拉布斯（Barabas）之渴念成為至富。莎士比亞，以其偉大的心靈，貢獻許多其他關於悲劇題材這種新型的方式。馬克白為了天一樣高而力有所不逮的野心敗滅了自己；哈姆雷特因為無定見與審斷的延誤以致一命嗚呼。如其奧賽羅不是過於倚賴別人；如其里爾不因年老而頹唐，他們必不致因與他們對立的困難抗爭而死。他們都是陷於自殺，自招滅亡。悲劇之第二型，沒有第一型那麼高深玄妙和富於宗教意味，而更加合乎人性，所以，站在旁觀者的地位來看，它是較為深刻的。我們從觀察個人為命運所毀滅，知道許多關於「神」的事情；但我們觀察個人為自己所滅亡，知道許多關於「人」的知識。希臘悲劇把我們的靈魂交付在渺茫的境地；但是伊麗莎白時代的悲劇卻答覆說：「天堂與

地獄都在你自己一身。」

近代的社會劇代表悲劇之第三型，這一型顯示個人與環境抗爭，描寫個人的性格與社會情形間底劇戰。希臘英雄與超人鬥爭，伊麗莎白時代的英雄與自己鬥爭，近代的英雄則與世界鬥爭。易卜生的《國民公敵》裡的醫生司鐸曼，或許是這一型最明確的一個例子；雖則他做主角的這齣劇，嚴格地說起來，並不是一齣悲劇。他說他是世界上最強的人因為他最孤立。社會的群眾在一邊；而那一邊只有一個人。近代的戲劇通是從這些材料，這些原素所構成的。

希臘人帶有宗教的意味，把一切難逃的命運底泉源，歸諸於神明底預決（天命）；伊麗莎白時代的人，卻有點詩意的，把它歸咎於從遺傳得來的人類靈魂的弱點；近代人以其科學的精神，寧願將它推諉於個人與社會環境間之不相融洽。是以希臘人以為人類悲慘的結局是由於運命所判定；伊麗莎白時代的人以為由於人類自己的靈魂所主使；至於我們則以為那是 Grundy 夫人的意旨。（註：Mrs. Grundy 為古劇中的人物，現時用為拘守禮節者之別號。） 天堂與地獄曾經一次超越 Olympus 而登了王位；和馬洛的 Mephistophilis（魔鬼）一樣，他們深據於每一個人的靈魂中；而現在畢竟他們已安坐於「慣例」夫人的驕貴的客廳裡了。悲劇之近代型顯然沒有希臘的那麼富於宗教意味，因為科學已推測出並沒有上帝底容身之所；而且也顯然沒有伊麗莎白時代的那麼近於詩境，因為社會學的討論要求散文的體裁。

<h1 style="text-align:center">二</h1>

　　上面已經把近代社會劇的題材及其形態概略地說過了，現在我們可以轉而簡括地研究它如何獲得它的位置。像許多其他近代藝術一樣，它不能產生於人類思想大變亂的高潮以前。這個大變亂的高潮，在歷史上產生出法蘭西的革命，在文學上形成羅曼派之復興。十八世紀時，英法二國，俱把社會視為至高無上，而個人卻是卑賤的，那時相信個人所以生存的原因，是因為他是社會有機組織中之一分子。但法蘭西革命及與其同時的藝術上羅曼派之復興已變移此種陳舊的信仰，和使人惑然於社會究竟是否能不因個人而單獨存在。十八世紀早葉的文學是社會的一篇優美的頌詞，稱揚「大多數」時常是對的；十九世紀初期的文學是個人主義的一首驕傲的凱旋歌，以為「大多數」時常是錯的。試用一種研究歷史的態度去研究近代社會劇，我們立刻會明白它是基於這兩種信仰間的衝突上。它時常顯示一個革命家與社會多數保守黨的抗爭，和表示這種反抗勢力逐漸滋長的趨勢，必調和這兩種勢力而使其達於旗鼓相當的境地。

　　這樣說來，近代的社會劇顯然是十九世紀的產物和表現。在現代，再沒有別種戲劇的型式能夠把時代再現得這樣圓滿；因為個人與大多數之關係，在政治上，宗教上，人生每日的輪迴中，已成為我們的時

代中最重要的資料。近百年來首要的人類問題——世界上最強的人是最孤立的人，抑或大多數以為至善的人——已經成為現在仍未得到答案的一個大問題了。近代的戲劇必須以這問題所隱含的鬥爭為基礎，因為無論在任何時期，只要劇場真實存在，戲劇家不得不向著觀眾說出他們自己所想著的東西。因此，蔑視近代社會劇的重要，和認它為藝術上一種無足輕重的型式，不過是些少聰明的劇作家只為了職業上的緣故而創作的，抱著這種見解的那些批評家，委實是無地立足的。

雖然悲劇之第三型及現代型已漸次成為寫實派作家幾乎獨佔的產業，可是想起來真有趣，它初次被介紹進世界的舞臺卻是羅曼派之王的功績。那便是雨果的《歐那尼》，作於一八三〇年。此劇開顯示個人與社會大多數間的戲劇的鬥爭之先河。此劇的主人是一個盜賊，一個叛徒，他被運命判定失敗，因為有機社會底無上威權與他嚴陣相抗。在有名的《歐那尼》第一次的演出裡，獲得許多小勝利；甚至雨果的門人弟子，發覺他對於戲劇貢獻了一種新的材料，給舞臺以一種新的題材，也都極其激昂。但我們現在從回顧看來，對於這種開新紀元的事實，也許會得到一種深切的認識。然而，《歐那尼》及一切雨果晚年的戲劇，其取材與我們的時代和環境相隔太遠；於是我們把眼光轉移到別一個偉大的羅曼派，大仲馬的身上。他是給近代題材以一種近代型式底第一人。他的最著名的劇本，《安東尼》（*Antony*），顯示一個私生子在所謂良好環境中建樹自己的鬥爭；仲馬把這個討論歸結到他

自己的國家，他自己的時代去。到了絕對天才戲劇家烏巨葉的手上，更把嚴重劇的新型交付給寫實派而晚近法英德及斯坎的那維亞的寫實派戲劇家繼承之。這整個時期中最崇高和最足表率的富有創造力的人物，自然便是挪威的易卜生。但他輕視一八三〇年的羅曼派，對於創造和發展（而他完成的）悲劇這一型的先輩，時常都表示一種難堪的侮慢。

三

現在我們準備更進一步的研究近代社會劇規範戲劇家這個特殊題目。我們必須預想個人是不從習俗的，然後才能有個人與社會習俗間的鬥爭。如其英雄是和社會融洽，鬥爭勢力的衝突便不會發生；因此他必須是社會的一個叛徒，否則便沒有戲劇。所以在近代嚴重的戲劇必須竭力去選擇因襲社會所見棄與攻擊的男子和女人，來做他的重要典型人物。如妓婦《茶花女》，半新不舊的女子 *Le Demi-monde*，有過錯的妻 *Frou-Frou*，有過去韻史的婦人《譚格瑞的續弦夫人》，自由戀愛者 *The Notorious Mrs. Ebbsmith*，私生子 *Le Fils Naturel*，犯過罪的人《博克曼》，抱著超越時代的理想的人們《群鬼》以及一班通常視為於社會有危險的人。為著使戲劇的鬥爭緊張，戲劇家必定要特別著重他們的人物，或如在特殊的情境中，暗示叛徒是對的而社會是錯的。自然，不能把一齣劇的基礎放在這樣一個題旨上：如在個人與社會間

的抗爭中，那社會明白是對的，而個人確然是錯的。因為這樣，鬥爭之基本要素便會失掉。因此，我們的近代戲劇家，必定要去描寫「不尋常」的社會叛徒，然後觀眾對於他們與習俗抗爭，才會發生真正的同情。想找到這樣的情有可原的叛徒，必須把近代的戲劇材料的範圍縮小。譬如想去創造一個是盜賊，兇手，無政府黨與社會反抗這種良好的情境，那不是容易的事。但是創造好的情節是描寫一個男子和一個婦人有了性的關係，因此他們受社會的非難，但其本身又似乎實可寬恕的，那卻比較容易得多了。所以我們現代的悲劇家，都把大多數的情形拋棄，差不多只去處理性的問題。

這一個需要逼他們於危險的境地。人畢竟是一個社會的動物（群居的動物），維持家庭結合底需要逼著人類遵守某種社會法律，以約束男女間相互的關係。破壞這些法律不單只危害社會而且對於人類種族的發展也是極有妨礙的。於是我們見到我們的戲劇家：第一，為了題材的時代精神，第二，為著處置那種題材之特殊技巧底戲劇藝術之性質所規範，不得不去捉著一個要領，去描寫那些脫離社會法律之羈絆的某種男女，而這些法律是人類為著保持其種族而特設的。那末，自然的發生一個問題：這一篇劇是道德的還是不道德？

但這個問題的哲學基礎，那班在爭論中因一時之奮發而倉猝妄自解答這個問題的批評家，常不能了解。我們試讀蕭伯納的《易卜生主義精華》那本痛快的論文，便可以證明許多現代戲劇批評的膚淺。那

本書是作者為《群鬼》在倫敦第一次公演後，倫敦的報紙上登載許多反對的批評而作的。那些人異口同聲的發表他們的謬說，因為《群鬼》所處理的材料不道德而非難這個作品為不道德。然而，我們承認在別方面，有許多關於這個作品和其他同一性質的近代劇之批評的防禦戰，也都根據這同一的謬說——以為道德與不道德是題材本身的一個問題。但是對任何藝術的作品，只因為它的材料的道德問題，就無論非難也好，防禦也好，都是些無聊的事。其實，就一齣劇的材料本身說來，無所謂道德不道德，只有根據於材料的組織，和只在這個組織上，始有關於這一個作品的倫理的判斷。批評家為著材料的緣故而非議《群鬼》，同樣也可以因為那英雄殺了他的妻子的原故而抨擊奧賽羅——然而那是多麼不對的事！《馬克白》並不是不道德，雖然它有一個為暗殺所襲擊的可怖的夜晚。希臘劇最偉大之一篇，《伊底帕斯王》它本身便足證明道德是與材料分離的一件事；而雪萊的 *The Cenci* 又是別一個明證。除非它蒙蔽了聽眾對於指示人類途徑的人生不易之法規的意識，那才可以說這齣劇是不道德；作家對於他的人物間關係之深淺，能保持其清晰的忠實的洞察，那末，這齣劇便是道德的。劇作家應當徹底明白他的人物在某一個時候誰是對的誰是錯的，和必須把他的判斷的理由清楚地顯示給觀眾。除非他是不忠實，那才可以說他是不道德。要是他使我們憐憫他的人物，而他們是卑劣的；或是愛護他們，而他們是惡毒的；寬恕他們，而其實他們確處於不可寬恕的境地——簡而言之，作者不忠實去描寫他的人物——這是戲劇家一個不可饒恕的罪

惡。由此推論，一個批評家想主張《群鬼》的或是任何其他近代劇的題材是不道德，有一個不二法門，不必再吹毛求疵，便是用邏輯的正確的推斷，去證明這齣劇是不忠實描寫人生；而防禦這樣一個作品之唯一方法，便是不必去妄談批評家以為它在說教的「道德教訓」，只須從邏輯上去證明它所說的是忠實便得。

我們用來判別作品好醜的這個「忠實測驗」(Test of truthfulness) 也是我們判別藝術是道德與否的唯一測驗。仍然有許多好爭論的批評家永不會平心靜氣的把這個測驗去應用。就如關於易卜生的《海得加勃勒》，他們不去辯論他描寫的是否忠實，卻去談論海得她本身的一切，以非議或是防禦易卜生。那十足像一班生理學家，聚攏來不去判斷關於解剖一隻爬蟲類的科學原理是真確還是謬誤，卻全花了他們的工夫去辯論那隻爬蟲是否骯髒。

許多批評家，甚至在應用這「忠實測驗」的時候，又為一個極大的誤解所困，而復陷於錯誤。他們誤把某種倫理的判斷「一般的」應用到人生上去，而戲劇家的本意只是「特殊的」應用在他的劇中某種特殊人物。這種謬誤見解之危險每為人所忽視。戲劇家的任務不是去把行為的一般法則方式表述出來；他與社會科學家，倫理學者，說教師迥然不同。他的職責只是把某種特殊境遇中某種特殊人物忠實的描寫出來。假如人物與境遇是變態的，戲劇家在判斷他們的時候，必先承認那是變態的；而在那種情形之下的判斷不能給批評家拿來應用於

人生一切平凡境遇中一切平凡的人物。《茶花女》中的問題並不是馬格麗戈底葉所代表的那一流婦人是否可為一般人所敬重，而只是那一流中一個特異的婦人，在某種特殊的境遇裡，是否不值得同情。《傀儡家庭》中的問題並不是：有些婦人當她偶然覺得喜歡的時候，是否應當捨棄了她的丈夫和子女；而是一個特異的婦人，娜拉，生活在特殊的境遇之下，有一個某種的丈夫，郝爾瑪，她自己是否需要毅然的決定暫時或永遠離開她的傀儡家庭。決定一篇劇的倫理應當是這篇劇本身範圍以內的事情，並不關乎本身以外的一切。而仍然許多近代社會戲劇家常被人妄斷。我們聽見有些關於易卜生的道德教訓的談論——如不把他當作劇本的創作者，而把他奉為一個金科玉律的創製者。倒是蕭伯納妙論較為接近真理，他說易卜生的戲劇中唯一的金科玉律便是「並沒有金科玉律那一回事」。

　　然而，戲劇家他們自己對於這種時下的批評的誤解並不是完全無過，這是一件無可諱言的事。他們有許多偶爾的成為寫實派，和在創造他們的境遇時，他們的目的都不求其自然而著重於忠實。結果，他們戲劇中之境遇都是一種「平凡的」狀態，以致他們的戲劇簡直像日常生活的簡略的謄抄本，而不是在特殊情形之下的生活底特殊研究。因此觀眾，甚至批評家，都試以戲劇為根據去批評人生，而不是拿人生來批評戲劇。依照這種謬誤的判斷，《野鴨》（舉一個確切的例）是極其不道德的，雖然哲學的批評家——他的疑問只是：易卜生對於這

沉鬱的故事中那些特異的人物，描寫得是否忠實——必會判斷這劇是否合乎道德。較為深切的問題便是：是否易卜生寫一篇劇是忠實的，而因此也是道德的。但是每十個觀者中必有九個會有一種不道德的感效；因為他們對於含蓄在故事裡的不尋常和十分特殊的倫理，必然的會只得到一個粗忽而錯誤的梗概。

故此我們可以大膽地承認，無論甚麼忠實的敘述必會惹起誤解而轉變成一種謊話。假如戲劇家十分忠實地說「這塊特別的葉子是枯萎和黃色的」，和假如觀眾也完全誤解以為他是說「一切葉子都是枯萎和黃色的」這種怪異的謊話，不合邏輯的轉變為世界永遠颳著秋風，春天不過是一種烏有的夢境，而夏天是一種欺人的幻想。近代的社會劇，即使它自身是非常地忠實，然正因其忠實而致會有這種謊話的不合邏輯的轉變。它顯示一種過新的例外與一種陳舊的法規間之衝突；而觀眾大都忘卻這個例外不過只是一個例外，而推度以為他比法規還更重要。這樣一種推度是不忠實的，是不道德的；如果一個戲劇家贊同這種推度，他必定被判為對於喜歡觀劇的群眾有極大的危險。

所以不論甚麼時候，決定一篇近代社會型的新劇是否道德已成為一件重要的事。批評家應當決定：第一，作者對於他的故事裡的人物描寫得是否不忠實；第二，假如戲劇通過了第一次的試驗，在他的戲劇之特殊境遇裡，他是否誘惑觀眾去謬誤的當它是整個人生。這兩個問題是僅有而必須解決的。這才是所有問題中最疑難的問題。

戲劇欣賞—— 讀戲・看戲・談戲　　黃美序／著

國際級知名戲劇學者黃美序
寫給一般大眾看的戲劇總論
為你開啟通往戲劇之路的大門

　　本書作者黃美序先生擁有豐富的劇場經驗與理論學養，在書中捨棄傳統枯燥的論述及學術用語，以日常生活的常情、常理來描繪，介紹中西戲劇的發展和形式，以及他個人對讀戲、看戲、談戲的經驗感受，使讀者輕鬆進入戲劇藝術的國度。

國家圖書館出版品預行編目資料

戲劇藝術之發展及其原理／趙如琳譯著.－－六版一
刷.－－臺北市：東大，2022
　　面；　公分

　ISBN 978-957-19-3297-2 （平裝）
　1. 戲劇 2. 戲劇理論

980　　　　　　　　　　　　　　110018608

戲劇藝術之發展及其原理

譯　　　著	趙如琳
發 行 人	劉仲傑
出 版 者	東大圖書股份有限公司
地　　　址	臺北市復興北路 386 號 (復北門市) 臺北市重慶南路一段 61 號 (重南門市)
電　　　話	(02)25006600
網　　　址	三民網路書店 https://www.sanmin.com.tw
出版日期	初版一刷 1977 年 11 月 五版一刷 1994 年 2 月 六版一刷 2022 年 2 月
書籍編號	E980010
I S B N	978-957-19-3297-2

東大圖書公司